永遠的先行者林布蘭

韓秀 —— 著

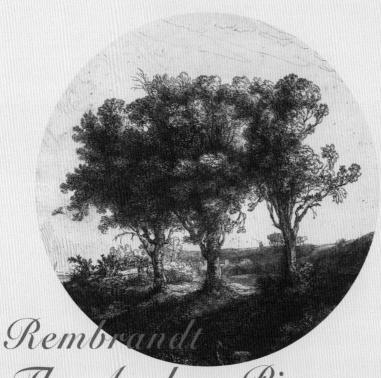

The Ageless Lioneer

寫在前面

二〇〇一年的五月,我在曼哈頓步行看畫廊。這一天, 從蘇荷區到潮汐區再到五十七街,著實累了。在西五十七街 二十四號,從頂樓數個畫廊看起,一層層慢慢往下走,終於 感覺精疲力盡,於是跟自己說,再看最後一家,然後就回旅 館休息。

推開畫廊的橡木大門,室內燈光柔和,氣氛高雅。客人不多,兩三位而已,各自凝神看畫,沒有一絲聲響。八幅林布蘭,哈門斯,凡,萊茵 (Rembrandt Harmensz van Rijn, 1606-1669)銅版蝕刻作品,有大有小,疏疏朗朗,懸掛在牆上。每一幅作品頂端都裝置了極為專業的燈光照明,畫廊中心的硬木圓桌上放著幾支放大鏡供客人觀察作品細部。

著名的《一百基爾德》The hundred-guilder print,基爾德(guilder)也被翻譯成荷蘭盾。在荷蘭的黃金時代,基爾德等同金子。相傳,這幅原本標題是《基督佈道》或《馬太福音之訊息》的作品,因為印製出的每一幅版畫在當年都可獲得一百基爾德報酬而獲得此一命名。就在這幅著名的作品

旁邊,我看到了編號 B.237(註),尺寸 10.3×12.8 cm 的小幅作品《有一隻牛的風景》Landscape with a cow,被鑲在一個極為典雅、精緻的暗金色畫框內。說明文字指出,這幅版畫是一九九八年製作的。如果,這幅作品是根據林布蘭親手刻的銅版製作的話,那麼在這個世界上應該只有兩幅。B.237的銅版曾經消失了漫長的歲月,曾經混跡於一堆十七世紀的銅版中,在倫敦某個廢棄倉房中被發現的時間是二十世紀末。據說,藝術家們用這個銅版製作了兩幅版畫之後,線條就不夠清晰了,再製作版畫必須先要在銅版上下功夫,但是,那將是現代人的刀痕,而不再是林布蘭的手筆。

這是可能的嗎?我的運氣不可能這樣好吧?我面對的竟然真的是這兩幅中的一幅嗎?我艱難地舉起放大鏡,細細審視那無比流暢的線條,那細窄的邊白,粗糙的孔緣,被「磨過的天空」,背光的牛隻線條柔美強勁,是我所最為熟悉的。與我在美國華盛頓特區國家藝廊所看到過的數百年前製作的這幅版畫相比較,近景纖毫畢現,背景的山影卻朦朧起來,真的是畫家最後一次蝕刻的結果嗎?較之早年作品以及後人再做的複製品,這一幅版畫作品「繪畫」的企圖心更加明顯,

而這,正是林布蘭與講究線條的杜勒 (Albrecht Dürer, 1471-1528) 之間最大的不同點。

時間在不知不覺中滑過去了。猛然間,身後有人輕聲說話:「很美,非常精湛的作品」。我頭也沒回:「是兩件中的一件?」

「是的,毫無疑問。」

我猛然轉身,面對著衣冠楚楚的畫廊主人:「這麼罕見, 您怎麼捨得割愛?」

兩鬢斑白的畫廊主人微笑:「一個人不必擁有太多。」停 頓了一下,他問我:「在您的收藏裡,有其他的林布蘭版畫嗎?」我搖搖頭:「一張都沒有。我一直在尋找一幅優秀的複 製品,可是沒有找到。」

「您找了多久?」

「十五年。」

「為什麼是 B.237 呢?」

「我深愛這幅作品,因為它讓我看到林布蘭的笑容。在他的一生當中,難得一見的,發自內心的,歡喜的笑容……,當然還有伴隨著它的迷人的故事……」我淚眼模糊,語無倫

次,有點不好意思。

畫廊主人微笑:「現在您找到了,而且,不是假手後人修 版的複製品……」

我掙扎著讓萬千思緒平和下來,準備告辭:「非常感謝。 您的畫廊讓我看到了這幅作品,我已經心滿意足。」講老實 話,我根本不敢心存擁有這幅作品的奢望。

閱人無數的畫廊主人目光銳利,他凝神注視著我,稍後, 很親切、很誠懇地跟我說:「放心,您買得起。而且,您會珍惜。 林布蘭也會很高興,他的作品能夠長久地留在您身邊……」

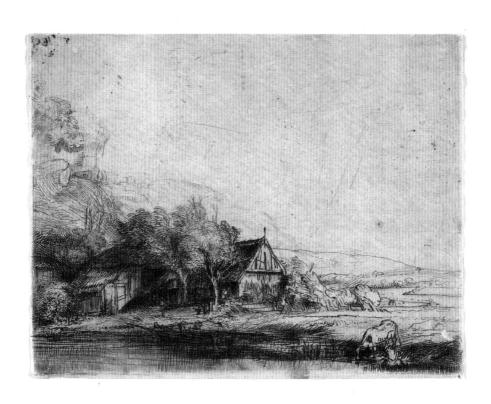

《有一隻牛的風景》 Landscape with a cow 銅版蝕刻(etching)B.237/1650

以風景為題材的林布蘭蝕刻版畫,多半描繪的是阿姆斯特丹以及周邊的郊區。畫家 常常將腦海中的記憶訴諸畫面,加強了、豐富了實際的場景。這幅作品完成的時間 正是林布蘭生命中最平靜、最幸福的時刻。他的心緒賦予作品永恆的和諧與寧靜。 果真,我買得起。十天之後,畫展結束,這幅作品會請專業 快遞送到我北維州的家裡。「連同畫框,當然還有這件作品的 保證書。」畫廊主人將信用卡還給我的時候,很周到地做了 說明。此時我才發現,畫廊早已空無一人。窗外的曼哈頓早 已是燈火燦爛。

回到旅館,我打電話給我的先生:「今天,我花了一筆 錢。」

「你不在醫院裡吧?」他驚問。

「不,我不在醫院裡。我找到了 B.237。」

「不會是林布蘭的銅版吧?」他小心翼翼。

我的眼淚終於流下來了:「是林布蘭……」

「天哪,我們實在是太幸運了……」

註:西元一七九七年,與地利學者、藝術家亞當,巴爾契 (Adam Bartsch, 1757-1821) 為林布蘭蝕刻版畫製作圖錄,並被公認為權威。自此,一般情形下,論及林布蘭數量龐大的版畫作品,均以字母 B 起首的編號以及作品標題來識別,而無須詳細說明作品典藏之處。林布蘭親手製作、親手印刷的蝕刻作品,並成為重要博物館獨家典藏者,則會特別加以說明。

寫在前面

I.	風力磨	坊	01
II.	萊	登	09
III.	莎斯琪	祖	25
IV.	隱	患	40
V.	夜	巡	54
VI.	數	學	67
VII.	韓德麗	琪	82
VIII.	教	留	93

IX. 宗教藝術	104	
X. 聖經與歷史	119	
XI. 麻醉劑	134	
XII. 草圖與作品	149	
XIII. 離開布雷街	166	
XIV. 魯曾運河	180	
XV. 與神同在	201	
再說幾句話		
林布蘭 年表	229	
延伸閱讀		

I. 風力磨坊

林布蘭出生在荷蘭 (The Netherlands) 西部萊登 (Leiden) 一位善於經營的磨坊主家庭裡,那一年是一六〇 六年。與歐洲的其他國家相比較,理性主義的思潮此時此刻 在荷蘭已經抬頭,此地的宗教政策隨之相當的寬容。十七世 紀的荷蘭社會大眾多半認同喀爾文新教 (Calvinism: The Reformed Church),但是對羅馬天主教(Roman Catholic)、 路德教派(Lutheranism)、再洗禮派(Anabaptist)、猶太教 (Judaism) 等等,基本上還算友善。雖然政府明文規定, 非喀爾文新教徒不能擔任政府公職,也沒有太多的人真的把 這條規定當一回事。反倒是好多人記得政府在一五七九年的 文件裡說:「人們不會因為宗教信仰而遭到逮捕和迫害。」雖 然不是很具體、很全面,但是這樣的政策還是吸引了很多有 思想、有技術的外國人奔到荷蘭來逃避本國的宗教迫害。偉 大的數學家、解析幾何之父、物理學家、思想家、歐陸理性 哲學的奠基人笛卡兒(René Descartes, 1596-1650)就是因 為受不了法國宗教勢力的禁錮,喜歡荷蘭自由的學術空氣而 來到阿姆斯特丹(Amsterdam)的。這些來自歐陸其他地方的「移民」都成為振興荷蘭的堅實人力資源。當然,笛卡兒 決計想不到,因為他的研究,而使得荷蘭畫家林布蘭在漫長 的歲月裡永不停止的探索,千方百計試圖使用數學家的方法 來解決繪畫創作中某些前人從未觸及的重要課題。

十七世紀初, 荷蘭的國力蒸蒸日上, 東印度公司 (Dutch East India Company, 簡稱 VOC) 的創立和發展抑 制了葡萄牙在東方的霸權,跟著誕生的西印度公司又使得法 蘭西和英格蘭不能獨霸西非與美洲。也就是說,這個時候的 荷蘭在世界上建立起一個龐大的貿易網,獲利極豐。荷蘭的 地理位置也很特別,須爾德(Scheldt)、默茲(Meuse)、萊 茵(Riin)三條大河都從荷蘭入海,造就了面對大西洋的天 然良港。於是,造船業與運輸業蓬勃發展。阿姆斯特丹成為 最為便利的轉運港,也成為最為豐沛的貨物集散地和最為壯 觀的市場。謝天謝地,荷蘭政府很少插手商務,採取樂觀其 成的態度;如此這般,商業帶動了金融業與保險業,阿姆斯 特丹也成了整個國家的金庫,開啟了荷蘭的黃金時代,帶領 這個低地國迎向一片繁榮的盛景。

就在這樣豐足而自由的氣圍裡,林布蘭長大成人。在他 很小的時候,就喜歡利用任何可能找到的材質,用彩色筆在 上面書圖。 大約不到十歳 , 他看到了盧卡斯 (Lucas van Leyden, 1494-1533)的作品,大為歡喜,很誠實地向父母 表示,他將來要成為像盧卡斯那樣偉大的畫家。沒有想到, 父母聽了他的豪言壯語竟然傷心地搖頭,他們認為,整個社 會都有同樣的認知, 畫家的前途就像被盪平的巴比倫 (Babylon, 2300-539 BC) 一樣悲慘。他們很誠懇地告誡林 布蘭,他將來要做一位虔誠的基督徒,也要成為一位有社會 地位的人。

聰明的少年林布蘭從這一場對話中了解,在繁榮的荷蘭, 書家只是普通老百姓,是「沒有社會地位的人」。如果要成為 書家,又不想傷父母的心,一定要動點腦筋才行。林布蘭有 一位兄弟繼承父業成為稱職的磨坊主,另外一位成為鞋匠, 加入了此一行業的公會,父母對他們都很滿意。於是,林布 蘭在十四歲的時候結束了在拉丁學校的學習,便向父母表示 要准入萊登大學深浩。父母非常歡喜,他們相信,將來,他 們的孩子會成為一位法學博士,帶給家族無上的榮光。他們

完全沒有想到,這位大學生根本沒有上過一堂課,根本沒有 碰過任何一本教科書,也根本沒有見過任何一位教授。他悄 悄地進入萊登畫家史汪寧柏格 (Jacob Isaacsz van Swanenburg, 1571-1638)的畫坊,跟這位畫家學畫。父母 發現孩子從大學洮學了,尚未來得及表示憤慨,書家史汗寧 柏格就親自來到了磨坊主的家,他跟林布蘭的父母解釋,他 相信,將來林布蘭會成為荷蘭最偉大的畫家:「這個孩子的前 途是無法估量的。」他請求磨坊主夫婦允許林布蘭跟他學書, 當然他們得為孩子付學費。談起學費,磨坊主發現,畫坊的 學費比大學便官,而且畫坊主人負責學徒的食宿,於是欣然 同意。在這場愉快的談話中,可敬的磨坊主暫時忘記了覆滅 的巴比倫。要知道,史汪寧柏格並非泛泛之輩,他來自有權 勢的畫家世家,他的父親曾經多年擔仟萊登的市長。這樣一 位顯赫的大人物如此賞識林布蘭,讓磨坊主夫婦感覺十分有 面子。

有意思的是,這場談話之後沒有多久,林布蘭竟然悄悄 地離開了他的第一位美術老師。藝術史家說,沒有人知道原 因何在。但是,我們從「師生」兩人的成就來看,便很容易 了解,才華橫溢的少年大約無法喜愛老師的繪畫風格,對老 師的技藝不怎麼欣賞,更重要的是,老師無法「解惑」。

林布蘭從小就幫助父親工作,對於磨坊,他從來沒有怨 言。父母自然歡喜。但是他們不知道為什麼林布蘭喜歡麼坊。 原來,在天氣晴朗、陽光明媚的春日裡,窗戶很小的磨坊裡 會出現一種景象,人們司空見慣不會有任何印象,但是林布 蘭的眼睛是不一樣的,他會看到光線的變化,他喜歡,他喜 歡長久地注視著磨坊裡光線頑皮的遊戲。

一個四月天,四月十四日,幾十年以後他還記得這個日 子。一連三個星期的春雨之後,強光照射中,整個磨坊內部 充滿了一種奇特明亮的光線。按照林布蘭的看法,風車的翼 使得這由太陽和薄霧製造出來的有趣光線格外奇特。這一 天,林布蘭和他的弟弟被父親派去磨坊清點麻袋。工作完成 後,父親又發現有幾個麻袋需要修補,就指派林布蘭來完成 這項工作,指派他弟弟去做別的事。林布蘭坐在磨坊的角落 裡,很快做完了修補的工作。這時候,他發現戶外颳著清新 的東風,風車的翼從窗口掠渦發出好像搬動火槍栓一般的喀 喀的聲響。每當風車翼掠渦窗口的時候, 磨坊裡就變得漆黑,

這個時間非常短暫,可能連百分之一秒都沒有,但是這個時 間是「看得見的」,因為明亮與漆黑的瞬間轉換。這個發現讓 林布蘭興味盎然。但是更加驚人的事情還在後面,磨坊的椽 木上用鐵鍊吊著一個巨大的鐵絲籠子,裡面裝滿了碩大的老 鼠,是專職的捕鼠人捉到的。這個時候,林布蘭發現,這隻 籠子前後左右的光線是不一樣的!這個不一樣還不是固定的, 隨著風車翼的動作,鐵籠周圍的空氣是活的,光線是千變萬 化的!更令人興奮的是,哪怕磨坊內部在瞬間變得完全漆黑, 磨坊裡的一切都還存在,自己和手裡的麻袋並沒有消失!當 光線恢復了的時候, 磨坊內部和平時一樣並沒有什麼色彩, 但是,就在這個時候,林布蘭似平聽到了神的提示,這千變 萬化的光線是可能變成藝術語言的,是可能用色彩來表現的。 在伸手不見五指的黑暗中,所有仍然存在的事物也是可能用 色彩來表現的。

真的嗎?色彩真的會有這樣神奇的力量嗎?少年林布蘭 屏住呼吸雀躍不已。繼而滿心疑惑,他問自己,怎樣才能夠 將光線的變化、這些隱藏在黑暗中的東西搬到紙上或者畫布 上去呢?

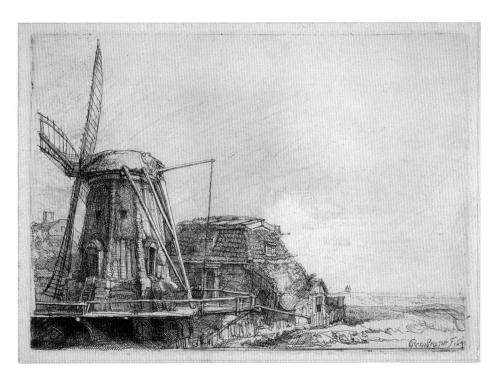

《風力磨坊》*The windmill* 銅版蝕刻 B.233/1641

在林布蘭的蝕刻作品中,《風力磨坊》地位崇高。正是風力磨坊帶給林布蘭最為具體 的感悟,深切感受光與影的速度、旋律、節奏、力量。終其一生,林布蘭將這份感 悟發揮得淋漓盡致,帶給後輩藝術家巨大而深遠的影響。

帶著這樣的問題,林布蘭請教了老師史汪寧柏格。老師 熱愛這個學生,對這個學生有很高的期待。但是,林布蘭遺 憾地發現,親愛的老師並沒有能力回答這樣的問題。於是, 在他十七歲的時候來到了令人眼花撩亂的阿姆斯特丹,找到 了以歷史事件為繪畫主題的著名畫家拉斯曼(Pieter Lastman, 1583-1633), 跟他學畫。

II. 萊登

在拉斯曼的藝術世界裡,有一位偉大的義大利畫家留下 了至深至鉅的影響。他就是巴洛克畫風的奠基人,激進自然 主義的身體力行者卡拉瓦喬(Caravaggio, 1571-1610)。卡 拉瓦喬喜歡讀普通人擔任模特兒,義大利的教堂壁畫多將神 聖家族與聖人們美化到無與倫比的地步,卡拉瓦喬不為所動, 在他的筆下,聖人與普誦人並沒有差別。他用幾乎是物理學 的精確觀察將筆下人物畫得極為生動、極富戲劇性。他也非 常嫻熟地運用明暗對照的技法,使得整個畫面層次分明,強 調、凸顯了畫作的主題。他一六○一年的畫作《以馬忤斯晚 餐》Supper at Emmaus 中,眾人驚訝地認出了耶穌,明白祂 已經復活;耶穌平靜的面容與眾人訝異的表情在畫面上形成 鮮明的對比。卡拉瓦喬畫這幅畫的時候,林布蘭還沒有出生。 拉斯曼的津津樂道引領著年輕的林布蘭逐漸找到他喜愛的表 現手法。此時的林布蘭已經知道,自己少年時在磨坊裡發現 的問題不是很快能夠得到答案的,他必須耐心的慢慢的在創 作中尋找直正屬於自己的路,實現他自己的理想。

但是,這並不妨礙林布蘭喜歡卡拉瓦喬,追隨卡拉瓦喬 的技法。他很喜歡卡拉瓦喬一六〇二年的作品《基督被捕》 The Taking of Christ。 也許林布蘭當初只是非常著迷於這幅 作品,並沒有意識到,若干年後,他自己將更進一步,不但 用書筆表達出人物的形體、表情、心境,而且將更清晰地用 色彩顯露出人物內心的波瀾以及深邃的精神世界。到了二十 世紀,才有藝評家中肯地面對卡拉瓦喬的非凡成就,認為卡 拉瓦喬對後世畫家的影響僅次於米開朗基羅 (Michelangelo, 1475-1564)。同時,也認為,如果沒有卡拉瓦喬,便不會 有魯本斯(Peter Paul Rubens, 1577-1640),也不會有林布 蘭、維梅爾(Jan Vermeer, 1632–1675)等等,這一大票在 人類文明史上留下珍貴遺產的十七世紀荷蘭畫派重要人物。 但是終其一生,在林布蘭的腦袋裡,並沒有要超越前人的念 頭,他只是一門心思順著自己的思路去解答他為自己提出的 問題。他決計沒有想到,三、四百年以後,世界已經明白, 在米開朗基羅、拉斐爾(Raphael, 1483-1520)、卡拉瓦喬、 與林布蘭這四座孤峰之間,並沒有更多的山峰達到他們的高 度。對於這樣的見解,相信林布蘭聽到了也還是會無動於衷,

因為他一生追求的理想就是他自己,他的理想就是他的生命。他一生努力工作,完成的只是他身為藝術家的理想,別人怎麼看、怎麼想與他的工作毫無關係。這可是會影響到生計啊!智商不需要很高,人人都能看見「市場決定畫家的命運」這樣一個淺顯的事實,林布蘭卻「看不見」。異於常人的林布蘭能夠看得到普通人、普通畫家都看不見的東西,他看得見光線與時間的關係,他看得見光線與物體之間的距離,他正在將他看見的事物用色彩表現出來。

也不過半年的光景,一六二四年,林布蘭十八歲,從阿姆斯特丹回到了故鄉萊登,與他的好朋友里凡思(Jan Lievens, 1607-1674)一道共組一家畫坊,走上了職業畫家的人生路。兩個年輕人在一道愉快地共事,有七年的日子。在此期間,他自己不但聲名遠播,而且也開始收學徒。他的辦法有點像拉斯曼,給學徒們很大的自由思考空間。人們常常說,魯本斯的弟子走的多是魯本斯的路子,林布蘭的弟子都各有各的發展方向,而畫風真的很像林布蘭的,再無來者。

萊登畫坊的初期,林布蘭繪製了五幅作品來描摹人的感 覺,沒有強烈的明暗對比,卻有著栩栩如生的效果。更令人

嘆為觀止的是,觀者似乎能夠藉由林布蘭描繪嗅到、聽到、 看到、嚐到、觸到的種種感覺,而產生反應。十八世紀,這 個系列的作品幾乎沒有散失,唯獨其中一幅《無意識的病人》 (《嗅覺傳奇》) 不知所蹤。直到二〇一万年九月二十三日, 在一場美國新澤西州的遺產拍賣會上,這幅作品才被發現。 用嗅鹽來喚醒陷入昏迷狀態的病人,這樣一幕活劇被十八歲 的林布蘭描摹得好像我們親眼所見,甚至,我們也「聞到」 了嗅鹽的味道。

《無意識的病人》或《嗅覺傳奇》 Unconscious Patient or Allegory of Smell 鑲板油畫 (oil on wood) /1624 產權屬於美國收藏家卡普蘭 (Thomas Kaplan), 自 2016 年起在 美國加州洛杉磯蓋蒂博物館(Los Angeles CA USA, J. Paul Getty Museum) 展出

這是一組五幅表達感官反應的油畫作品之一。年輕的林布蘭在這些小 幅作品中充分表現出他驚人的天賦。病人仍在昏迷中,但臉色轉好。 面對著病人的親人露出了微笑。用嗅鹽喚醒病人的醫生帶著職業性的 嚴肅。三個人物組成的畫面布局精巧。畫面上繁複的衣飾告訴我們, 年輕的林布蘭已經是華服的收藏家。

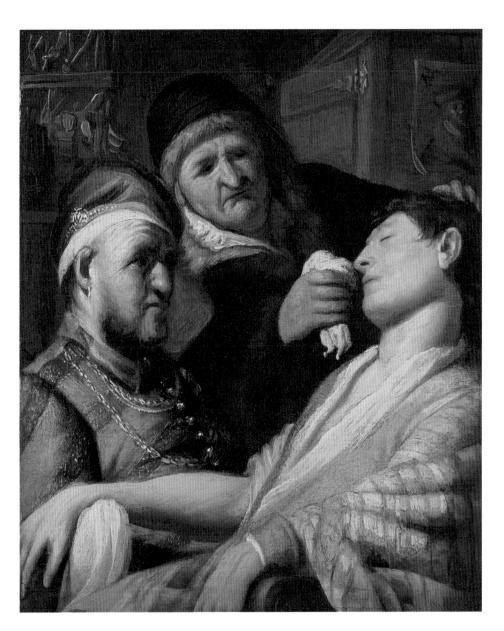

Public Domain @ Wikimedia Commons

里凡思同林布蘭在一起工作,一起經營他們的事業,他 卻沒有發現,身邊的朋友正在汛速地超越同時代所有的書家。 林布蘭正在一步步地離開古典主義。他的筆觸正在從極為細 膩走向「粗糙」。林布蘭二十二歲時畫的自畫像正好是一個極 好的證明,青年畫家的右臉頰光線明朗、肌膚細膩,連同脖 頸與衣領都描繪得非常精緻。畫家臉部左側,尤其是前額與 眼睛卻籠罩在陰影裡。這樣的畫像在二十世紀是大家都司空 見慣的,在十七世紀卻是空前的創舉,這雙可以洞察一切的 眼睛在黑暗中格外明亮、格外深邃!親愛的里凡思完全沒有 注意到。他自己後來畫過無數美麗的肖像,都沒有這樣睿智 的前額,也沒有這樣深邃的目光。

《戴飾領的自畫像》 Self-Portrait with Gorget 鑲板油畫/1629 現藏於荷蘭海牙莫瑞泰斯皇家美術館(Netherlands, The Hague, Mauritshuis)

林布蘭以自己做實驗,極其成功的使用了明暗對照法(chiaroscuro)。 這幅自畫像畫出了青年畫家無比的自信、睿智、勇氣與才華。藝術史 家津津樂道的是那條精緻的白色飾領,我們能夠感覺到那是一件多麼 柔軟、細緻、美妙的小配件。林布蘭的繪畫技法繼承了文藝復興時期 完美、求真的精神。

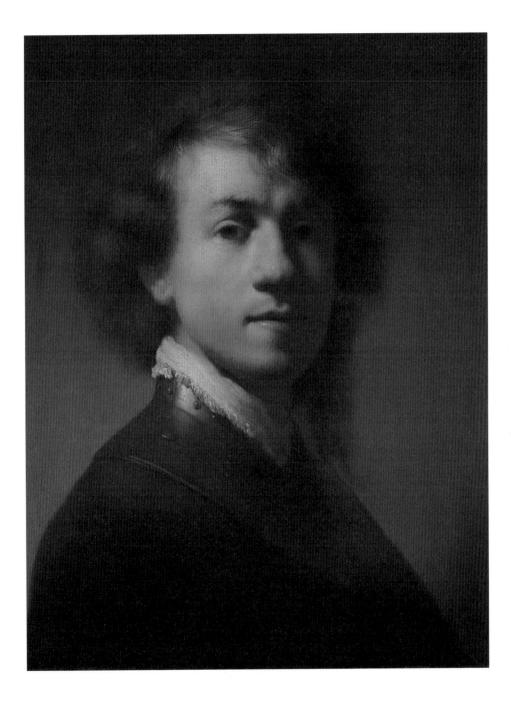

就在這段時間裡,就在他二十歲的這一年裡,林布蘭曾 經抽空來到阿姆斯特丹。有人看到他在街頭寫生,情狀極為 特別,便把自己親眼所見記錄了下來。這個人也大大的有名, 他就是十五年以後成為林布蘭家庭醫生的凡·隆醫生 (Dr. Ioannis van Loon) •

一六二六年的復活節早上,陽光燦爛,凡,降醫生和他 的三位朋友來到了港口附近的老斯漢斯街,發現運河邊上聚 集了許多人,大家都在關注著一座房子裡發生的騷動。忽然 之間,有人從房子後面躍上了房頂而且手裡有槍!街道上圍 觀的人群一面大呼小叫一面紛紛飛快地逃跑,躲到樹後或是 堆積貨物的地方,掩藏起來。原來是喀爾文教徒同厄米尼安 (Arminius) 教徒在這裡發生了衝突。在黃金時代的荷蘭, 在相當和平、秩序并然的阿姆斯特丹,果真是一個非常突兀 的事件。很快,警衛團開來維持治安,圍觀的人群有恃無恐, 紛紛從藏身之處走了出來,手裡多了石塊、木棍,甚至刀子 與斧頭。混亂之中,有一位毫無實戰經驗的警衛團年輕十兵 被不明物體擊傷,恐懼中開槍擊斃一個騷亂分子,於是引發 更大的混亂。整整半個鐘頭,棍棒、石頭齊飛,人群瘋狂地

叫喊,有人被流彈擊傷,有人被石塊、棍棒擊中。臨街房屋 的玻璃被擊破,嘩啦啦掉落在街道上,使整個局勢更加火爆。 就在這一團混亂中,出現了一個極為別緻的畫面。一位年輕 人對身邊的喧囂充耳不聞,竟然很悠閒地倚著一棵樹,好像 身處優雅靜謐的花園裡。他手裡拿著一個速寫本子,正在為 一個乞丐書像。他面上的表情祥和自信,甚至非常的愉快, 似乎是找到了極為理想的模特兒。看他老神在在的模樣,凡・ 隆醫生大急,不顧四處飛濺的碎玻璃,從藏身的酒店裡伸出 頭來,對著那青年畫家大喊,要他躲避。街上實在太吵,年 輕人沒有聽見,繼續作畫。醫生好不容易掙脫了朋友們的攔 阳, 飛奔到外面, 那青年畫家已經蹤影不見。但是, 在亂陣 中,畫家專心作畫的形象卻在醫生的腦海裡留下了深刻的印 象。

凡·隆醫生當時根本不知道,這位年輕人就是林布蘭,就是那位在十九歲的年紀就畫出 《聖司提凡殉教》 The Stoning of St. Stephen ,在二十歲的時候就畫出 《奏樂者》

The Music Party、《帕拉墨得斯面對阿伽門農》 Palamedes before Agamemnon 等等重要作品的天才畫家。 要等上很多 年,醫生的美術涵養才足以從林布蘭的作品中得到啟蒙。

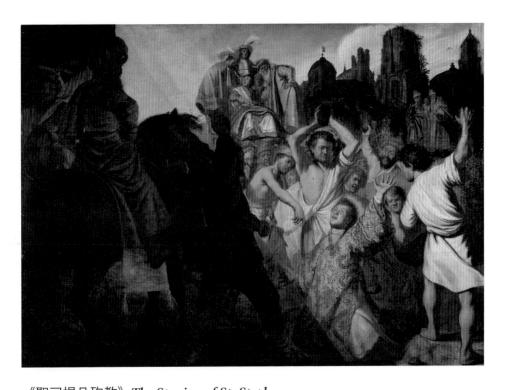

《聖司提凡殉教》*The Stoning of St. Stephen* 鑲板油畫/1625 現藏於法國里昂美術學院博物館(Lyon France, Musée des Beaux Arts)

聖司提凡被石頭砸死,以身殉教是大量宗教繪畫的重要題材。匠心獨運的林布蘭在 這幅作品裡善用明暗對比,凸顯悲劇主題。在眾多人物匯集的中心,即將被處死的 聖司提凡雙眼仰望上蒼,顯示其堅定的信仰。被暗影籠罩者是施暴人眾的主宰,但 他不是強者,強者是最為孤立的聖司提凡。

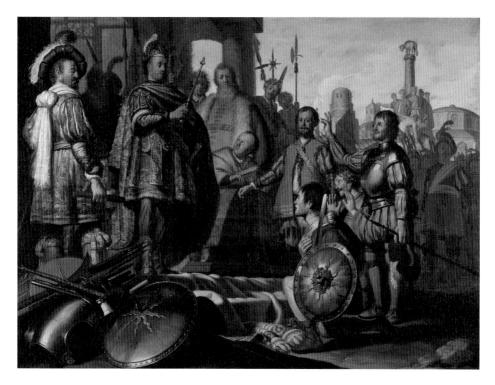

《帕拉墨得斯面對阿伽門農》*Palamedes before Agamemnon* 鑲板油畫/1626 現藏於荷蘭萊登美術館(Leiden, Stedelijk Museum)

特洛伊(Troy)戰爭開始,智勇雙全、歌聲美妙的古希臘英雄帕拉墨得斯遭到奧德 修斯(Odysseus)設計陷害,面對了阿伽門農,面對了他自己的死亡。他沒有為自 己辯解,英勇地接受了毀滅。林布蘭將他從老師拉斯曼那裡繼承的大場景構圖與他 個人獨創的戲劇風格結合,凸顯了風和日麗下的殺機重重,成就了這幅傑作。

當然,醫生也不知道,二十歲的林布蘭在萊登已經是頗 有名氣的收藏家,他收藏許多珍奇的衣物、絲綢布料,張掛 在他的工作室裡。那許多金紅、米黃、赭石、耦合、淡綠、 深灰的絲綢、棉麻織品上精緻的花紋,透明紗羅層層疊疊的 優美曲線在陽光充足的書室裡都帶給林布蘭無限的靈感,他 用書筆準確地描摹它們,成為畫面上不可或缺的精采,留下 了某個歷史時期,某種文化,某個人物特殊的印記。就在這 一六二六年,林布蘭完成了一幅極為精湛的作品《托比特責 怪安娜偷小羊》Tobit Accuses Anna of Stealing the Kid,正是 一個極好的例證,托比特身上紅色的袍裾、安娜頭上金銀色 調的披眉都展現出林布蘭對於衣物精準的觀察與表現。畫家 不但為自己的母親繪製極為精采的肖像,也請母親擔任畫中 人物安娜的模特兒,老人家飽含同情的目光讓後世聯想到林 布蘭另外一幅請母親擔任模特兒的傑作《預言者安娜》The Prophetess Anna,畫中人物專注、虔誠的儀態顯露出女預言 者溫厚、純良的個性。當我們面對這些作品的時候,我們對 於這位虔誠的喀爾文教徒、畫家的母親、磨坊主的妻子、麵 包師的女兒會產牛出真誠的敬意。透過這些作品,我們也能 夠了解畫家母親善良、堅毅的品格,體會到林布蘭對母親深 切的情感。毫無疑問,這真摯的情感在書家成長的過程中是 至關緊要的。

《托比特責怪安娜偷小羊》 Tobit Accuses Anna of Stealing the Kid 鑲板油畫/1626

現藏於荷蘭阿姆斯特丹國家博物館(Amsterdam, Rijksmuseum)

僱主給安娜一隻美麗的小羊,以償付部分酬勞。雙目失明的丈夫托比 特卻誤以為小羊是偷來的。安娜的解釋裡充滿委屈也充滿同情。細看 這幅作品,觀者感動於圖景的溫馨,感動於晚景淒涼的義人夫婦純良 的心性。在畫面明暗處理、人物衣著、表情與手勢的逼真方面,林布 蘭傳遞出巴洛克藝術的實質精神。

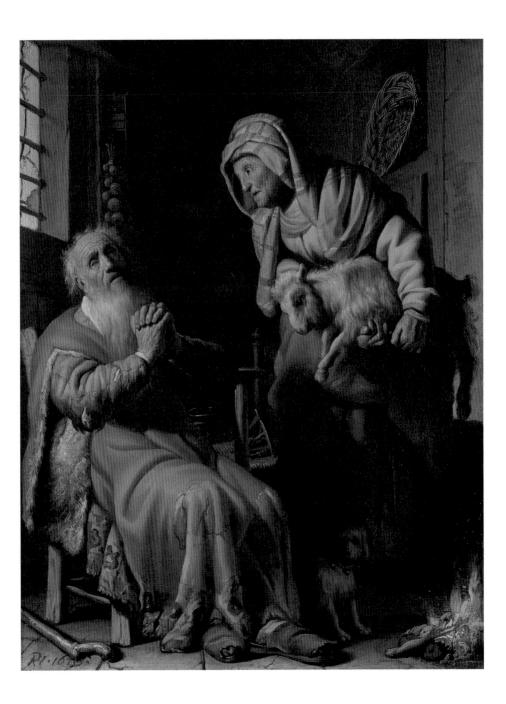

的眼簾飽含虔誠的信仰與對新知的渴望 卷厚重,懸吊於側的金屬書鉤清晰可見。 肖像畫尤為精采。身著黑色衣帽的老人家透過金邊夾鼻眼鏡專注地閱讀一 見的珍貴典藏。林布蘭在萊登自創畫坊時期,繪製多幀家人畫像 毫無矯飾,老人家臉上皺紋縱橫,神色安詳, 部巨大的經 這一 幅 母 低垂 親的

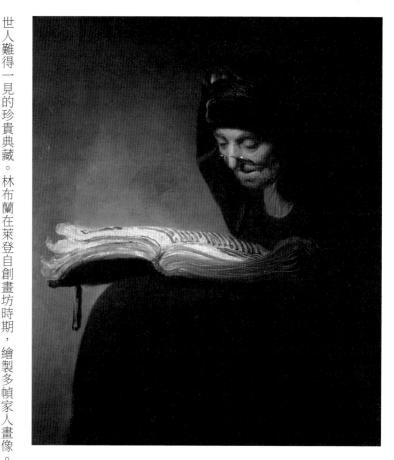

《林布蘭母親肖像》*Portrait of Rembrandt's Mother* 鑲板油畫/1626 現藏於英國彭布羅克伯爵典藏(England, Collection of the Earl of Pembroke)

III. 莎斯琪亞

一六四一年, 林布蘭三十五歲。 他的妻子莎斯琪亞 (Saskia van Uylenburgh, 1612-1642) 病重,畫家著孩子 的保母迪爾克絲(Geertge Dircx)就近請一位醫生上門看病。 於是,這一年十一月,一個陰冷的雨夜,凡·隆醫生來到了 位於阿姆斯特丹高尚住宅區的布雷街(Jodenbreestraat)出 診。開門的男十舉止斯文,談叶溫和,像是受過極好的教育。 但是,他又非常的魁梧、結實,有著石匠般寬寬的肩膀、強 有力的臂膀、靈巧準確的雙手。整座房子有一種酸味,讓醫 牛覺得好像走進一位煉金十的居所。房子裡充塞了太多的油 書、版書和素描,到處都是顏料、畫筆、花瓶、用羊皮紙包 著的厚厚的書籍、盤子、錫鉛合金的杯子、羅馬皇帝或者將 軍的頭像和胸像、老舊的地球儀、佩劍、武士的頭盔……。 在雜亂無章中卻有著一種相當詭異、相當執著的秩序。更多 的是書,牆上掛著、桌旁倚著、椅子上堆放著……。醫生終 於明白,他面對的應當是一位畫家。而且,這位男主人的側 面是這樣的生動,隨著窗外一個霹靂,蓬鬆的鬈髮下面那個

自信滿滿的表情被閃電照亮。腦子裡電光石火一閃,醫生終 於認出了:十五年前在那個混亂復活節見到的青年畫家,就 是面前這位先生,遂忍不住好奇地詢問,當年,在那樣的混 亂中,他何以能夠集中精神作畫,而完全不顧身邊的危險? 林布蘭笑答:「危險嗎?真抱歉,我竟然沒有感覺到。只是, 我面前的那個乞丐正全神貫注看著對街的小商店,等著機會 來到便可以衝過去順手牽羊一番。他那一副躍躍欲試的模樣, 非常有趣,非常難得,我趕快把他畫了下來。這幅作品很成 功,真的很有意思,您要不要看一看?」一邊說話,林布蘭 竟然停下了腳步,似乎現在就準備帶醫生去看書了。看著林 布蘭臉上天真爛漫的笑容,醫生只能搖頭嘆氣。家裡有著臥 床的重病病人,他一談到繪書,卻將所有的憂煩拋到了九雪 雲外。從這一刻起,醫生就認定林布蘭的腦袋裡大約只有繪 畫這一件大事情,任何其他事物都無法讓他分心。醫生便提 醒書家,現在的重點是病人。林布蘭馬上點頭,然後頭前領 路,把醫生帶進病人躺著的大房間。

凡・隆醫生熟讀蒙田 (Michel de Montaigne, 1533-1592)的作品,滿腦袋都是「現代人」的思想,尤其具有非 常現實的生死觀,對於人的大限,採取坦然面對的態度。當 林布蘭家的保母迪爾克絲毫無禮貌地「邀請」醫生出診的時 候,他就預感到這個家庭裡有些不愉快的事情正在發生。當 他跟著油爾克絲來到布雷街上一棟四層大宅的時候,尚未進 門,他似乎已經看到了不出一年這裡將要掛起的黑紗,心頭 已經蒙上了一層陰影。

林布蘭卻沒有醫生的憂慮,他相信醫生進門以後一切都 會好轉,莎斯琪亞一定會恢復健康。

一六三一年,林布蘭離開了萊登,來到阿姆斯特丹,寄 居在藝術品經紀人尤倫堡(Hendrik van Uylenburgh, 1587-1661) 家裡。

一六三三年,林布蘭不但結識了尤倫堡的表妹莎斯琪亞, 而且,兩個滿心歡愉的年輕人還來到佛里斯蘭(Friesland), 在尤倫堡家族的故鄉遊覽了一番。二十七歲的林布蘭當時的 心情是非常歡快的,美麗的莎斯琪亞就在身邊。佛里斯蘭的 景致也隨著高昂的心情變得更加賞心悅目。就在這個難得的 快樂時分, 林布蘭創作了他至今流傳於世的五幅銀針素描 (silverpoint) 作品。

這是一種非常精細、非常準確、非常難得的素描技術。 因為中世紀藝術家最常使用的金屬針是銀質,所以有了銀針 素描言樣一個命名。首先,要在細緻的細砂紙或者厚實的書 紙上塗滿用動物骨粉、金屬粉和顏料調製的塗料,上過膠, 使之成為一個有厚度的堅硬的平面。藝術家們用尖銳的銀針 在這個堅硬的平面上作畫,一針下去,留下刻痕,絕難更動。 銀針素描的特點是堅固,極難毀壞,易於長久保存。同時, 因為工藝精湛,能夠凸顯藝術家在構圖與線條方面的諸般特 色,這一類的作品多半會被藝術院校珍藏,用來作為指導學 生的範本。當然,這樣的作品也就無法複製,與後來出現的 可以改版、可以印刷的銅版蝕刻無法比擬,也就更形稀少與 珍貴。二〇一五年夏秋,位於美國華盛頓特區的國家藝廊與 位於倫敦的大英博物館合作,先是在華府,然後在倫敦舉辦 了一場空間的特展,將有如一根細微的虛線一樣出現在人類 藝術史上的銀針素描做了一個空前絕後的展示。根據眾多藝 術史專家的研究,在這個罕見的領域,雖然曾經眾星雲集, 但公認卓有成就的三位大師是李奧納多·達·文西 (Leonardo da Vinci, 1452-1519)、杜勒和林布蘭。在研究 中,專家們承認,至今仍然找不到在銀針素描方面林布蘭師 承何方神聖。其實,我們都知道,林布蘭常常是從別的藝術 家的作品中學習的。當初,杜勒北上,在佛里斯蘭等地都留 下足跡也留下了作品。林布蘭從中得到怎樣的啟發,我們無 從估計。但是從他的三幅風景作品,我們已經能夠看到精細 的筆觸帶來的繪畫效果,全然保持了他的個人風格。另外一 幅《五個頭像的研習》Studies of five heads,生動與內斂兼 顧,確是絕佳的臨摹範本。再有一幅則是莎斯琪亞的肖像。 讓我們展開想像,當年,訂婚三日、意氣風發的林布蘭帶著 大張堅硬的寫生書帖,在旅途中,滿懷激情,用針尖、用情 愛精準刻書這一幅線條柔美的書作……。

這幅作品以精細的筆觸捕捉到美麗的莎斯琪亞與畫家對望的熱戀眼神。 莎斯琪亞不斷擔任模特兒, 我們訂婚的第三天。 出現在林布蘭的畫作中 歲。」愛情帶來的歡愉溢於言表。後來, 林布蘭在畫作上留言,

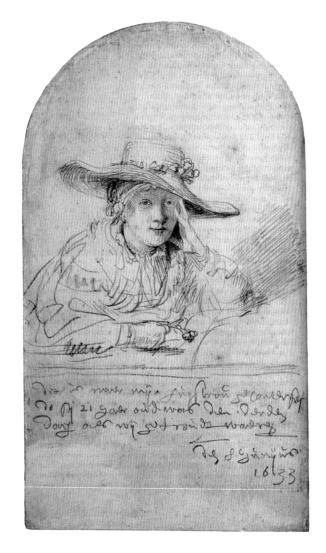

《戴大草帽的莎斯琪亞》*Saskia in a Straw Hat* 銀針素描(silver point)/1633 現藏於德國柏林國家博物館(Berlin Germany, Staatliche Museen)

一六三四年,林布蘭與莎斯琪亞結婚,建立了自己的小 家庭。然而,兩情相悅的幸福敵不過一連串的不幸。莎斯琪 亞陸續生了一個兒子兩個女兒,都在很短的時間裡因為體弱 而夭折。這樣慘痛的經驗卻似乎完全沒有影響到林布蘭對人 生繼續抱持著樂觀的態度。就在這一年,一六四一年,他們 又有了一個兒子, 取名泰特斯 (Titus van Rijn, 1641-1668),林布蘭堅定不移地相信,小泰特斯一定會健康地長 大成人。凡·隆醫生非常訝異,完全不懂林布蘭的信心來自 何處。

躺在床上奄奄一息的莎斯琪亞病得很重,而且是會傳染 的肺病,今天我們叫它「肺結核」。在十七世紀中葉,這絕對 是不治之症。最可怕的是,小小的、體弱的泰特斯竟然與母 親同在一個房間裡,他睡在一隻小搖籃裡,就在母親的床邊! 這讓醫生大為恐慌,這個嬰兒已經先天不良,再加上後天失 調,怎會長壽?

凡·隆醫生經驗老到,在病人面前,完全不動聲色,表 達了高度的體諒與關切,並且應允會給她一些藥物讓她好好 入睡恢復體力。病人立時「感覺」好了許多。醫生看到油爾

克絲一臉作賊心虛的模樣,就明確告訴林布蘭,他需要與這 位丈夫和父親單獨談談。林布蘭心領神會,馬上囑咐那保母 留在大房間裡照顧病人和嬰兒,自己同醫生來到樓上他的畫 室。

在許多「極不搭調」的物品中間,林布蘭的雙手非常果 斷而且準確地挪動了一些東西,將自己和醫生安頓在一張小 桌子的兩側,兩人面對面坐了下來。

林布蘭雙手交叉,頭向後仰,臉色平和,用不容置疑的 鎮靜開口:「請不要跟我說謊,她的病很危險,對嗎?」

醫生內心波濤洶湧,自己如此周到細緻的表面功夫竟然 完全沒有「誤導」眼光銳利的林布蘭,他從自己與病人的互 動中已經發現直相,他觀察人的能力絕對的大異於平常人。 同時,醫生從林布蘭的姿態上了解,他高度近視。

醫生不願意在初次見面的時候就把那黑暗的前景說得十 分明確,他需要一兩天時間的觀察才能最終確診。但是醫生 驚異地發現,林布蘭卻對遺傳學有一種先天的無師自通的理 解。他認為,他自己家裡六個兄弟姊妹,在勞作中健康成長, 都「過得很好」。

莎斯琪亞的娘家在佛里斯蘭,她的父親曾經擔任首府呂 伐登(Leeuwarden)的市長,也曾經是奧蘭芷親王(Willem van Oranje, 1533-1584)的座上客。這奧蘭芷親王就是今天 的荷蘭民眾尊稱為國父的「沉默者威廉」或威廉一世,荷蘭 國歌《威廉頌》紀念的便是這位民族英雄。他領導了荷蘭抵 抗西班牙哈布斯堡王朝統治的長期戰爭。一五七二年,荷蘭 獨立,奧蘭芷親王被推選為總督。一五八四年七月十日,奧 蘭芷親王被西班牙間諜刺殺身亡,當時,莎斯琪亞的父親就 在現場。

雖然這位顯赫的市長先生在莎斯琪亞十二歲的時候就故 去了。然則,出身比較「高貴」的孩子們通常也都比較「柔 弱」。莎斯琪亞的病弱似乎也影響到孩子們,「現在,看起來, 泰特斯也不是很強壯。」林布蘭這樣做出推斷。

醫生馬上把談話的重點轉移到孩子,建議孩子與母親分 房睡,嬰兒需要一個陽光充足、空氣新鮮的房間。林布蘭告 訴醫生,在這所房子裡,這樣的房間有兩個,一個是妻子的 房間,另外一個是放置版畫印刷機的房間。林布蘭還告訴醫 生:「有四個小夥子在那個房間裡為我印製版畫呢。我為安斯 洛(Cornelis Claesz Anslo, 1592–1646)牧師製作了肖像版 畫。昨天,我印了三校稿的版畫樣張,在金屬版上還做了一 些改動。」

林布蘭的眼神憂鬱:「四位年輕人明天就要印製這一批版 畫了。眼下,我有二十五份訂單,如果一定要把那個印刷間 變成嬰兒房, 我就沒有辦法工作了。 您要知道, 那會很麻 煩。」

醫生建議,一定要想辦法讓孩子與母親暫時分開,在其 他的房間架設一張臨時的床,讓保母能夠在夜間照顧孩子, 白天的時候,把小搖籃移到其他房間,盡可能給孩子更多的 陽光和新鮮空氣。醫生也對林布蘭保證,他每天都會來看望 病人,在回家的路上,他會到藥店去,請藥劑師送藥渦來。 這個時候,他清楚地看到了林布蘭微微下垂的強壯的肩膀、 寬闊的前額上隱約的皺紋、傷心煩惱的眼神、寬厚的下巴和 普通的鼻子。這個人,他有著搬運工的體魄,他又有著一位 紳士的教養與談叶。這奇妙組合的結果竟然使得他成為一位 訂單豐沛的畫家。要知道,此時此刻的荷蘭正處在黃金時代, 阿姆斯特丹滿街都是畫家,到處都是待價而沽的畫作啊。然

而,他又是這樣的不幸,他才三十五歲!命運女神已經不肯 認真地善待他了嗎?

走出大門的時候,他聽到保母迪爾克絲正在同林布蘭爭 吵,絕對不肯將小泰特斯移出母親的房間。聽著林布蘭溫和 的話語、油爾克絲歇斯底里的叫喊,醫牛喃喃自語:「可憐的 人! 」

這個風雨交加的夜晚,醫生被雷聲從噩夢中驚醒,二十 歲氣定神閒的青年林布蘭的面容和他剛剛看到的傷心煩惱的 中年書家的眼神重疊在一起,讓醫生再也無法入睡。毫無疑 問,林布蘭已經是當代最重要的畫家之一,對於繪畫,他不 但天分極高而且全心投入。但是,看起來,他對於人情世故 卻沒有任何的經驗。恐怕不只是經驗的問題,而是他實在不 願意在許多瑣碎的事情上浪費時間和精力。「親愛的林布蘭, 生活中的瑣事如果處理得不好,是會把你毀掉的啊。」想到 這裡,醫生覺得自己責無旁貸,一定要時時注意林布蘭可能 遇到的危機,從旁提醒。「他是一位不世出的天才,我有責任 照顧他。」凡·隆醫生打定了主意。

《安斯洛牧師肖像》Cornelis Claesz Anslo, precher 銅版蝕刻 B.271/1641

林布蘭一生製作大量肖像版畫。善良的安斯洛牧師是林布蘭的好友,他不但為牧師 夫婦繪製了精美的油畫,而且為牧師本人製作了極為精細的肖像版畫。在這幅肖像 畫裡,肩披皮草頭戴寬簷帽的牧師神態平和目光堅定,正在佈道。 果然,當凡,隆醫生再次回到布雷街的時候,那所房子裡的事情沒有任何的改變,小泰特斯仍然在母親的房間裡哭鬧,莎斯琪亞很開心地告訴醫生,他開的藥方實在是非常的「有效」,她睡得很好,這一天確實是比前些日子有精神得多了。她甚至抱起小泰特斯,逗他玩,孩子終於笑了起來。凡,隆醫生很清楚,這樣的好日子已經不多了。他履行對自己的承諾,再次提醒林布蘭嬰兒需要隔離,需要陽光和真正新鮮的空氣。林布蘭聽懂了醫生的提醒,沉思良久,然後他說:「我需要時間。」醫生明白自己不能介入太深,於是只好隨林布蘭的意,改變話題。

很可能是莎斯琪亞這一天的情形有所好轉,林布蘭的心情也有所好轉,他看到醫生注意到牆上懸掛的魯本斯的作品,便微笑著說到自己年輕時候的趣事。他也曾經經不住朋友的「誘惑」,想到義大利去研究拉斐爾和米開朗基羅,但是,「我很快就了解,一個人在什麼樣的地方畫畫其實不重要,重要的是他到底怎麼畫。那時真的好多人啊,一六三一年的時候,我來到阿姆斯特丹的那一年,大概有數以百計的年輕人飛奔到國外去學習藝術啊,弄得傾家蕩產。其實他們應當

留在國內,參加各種手工業行會。人如果有天分,是一定會 顯露出來的。但是,要是這個人沒有才能,義大利的落日、 法國的日出、西班牙的聖賢、德國的惡魔都幫不上忙,他們 還是沒有辦法成為真正的藝術家。」林布蘭如是說。和林布 蘭一起主持同一間畫坊的好朋友里凡思就是在一六三二年去 了英國,後來迷上了凡·戴克(Anthony van Dyck, 1599-1641)的宮廷風格,成了一位著名的肖像畫和寓意畫畫家, 與林布蘭走了完全不一樣的路。但是,在他們分手十年以後, 當林布蘭想到自己的這位好朋友,臉上還是浮起溫柔的笑容。 那種溫暖的情緒與林布蘭馬上就要面對的困境之間有著天差 地遠的距離,這距離讓凡 · 隆醫生感覺非常痛苦,他寧可讓 可憐的畫家在溫暖的思緒裡多停留一點時間。果然,林布蘭 很高興地告訴醫生:「當然,隔著相當的距離還是可以學習別 人的技巧,買些優秀的作品,把它們留在自己身邊,是一個 很不錯的辦法。當然,那需要一點財力。」林布蘭微笑:「好 在,我不缺訂單,而且,親愛的莎斯琪亞立下了潰囑,把她 名下所有的財產都留給了我。當然,我希望永遠不需要去動 用到她的財產。」此時的林布蘭心情真的很愉快。

這個時候,醫牛已經知道林布蘭幾乎足不出戶,每一個 白天,他都在陽光充足的房間畫畫,每一個晚上,他都在昏 暗的燭光下用尖細的金屬筆刻畫銅版。他是阿姆斯特丹最勤 奮的畫家。

醫生躊躇良久終於下定決心,很誠懇地跟林布蘭說:「莎 斯琪亞需要你。」

林布蘭馬上明白了醫生的意思,他默默地點頭,然後, 他用最準確的動作清理了畫筆、調色盤,用最精準的動作安 頓了那些製作版書的工具。收拾好了一切,林布蘭回到莎斯 琪亞的房間, 並且, 在那裡停留到他的妻子離開人間。

IV. 隱患

一六四二年的阿姆斯特丹,氣象萬千。全世界的貨運船 隻好像都不需要航行到其他的地方,全部壅塞到阿姆斯特丹。 通往交易所的街道無論白天還是夜晚都擠滿了人,好像交易 所二十四小時不打烊。每天早上,樂師們在水間上演奏華麗 的樂曲,跑來聽音樂的有許多土耳其人、摩爾(Moro)人、 德國人、法國人、英國人、瑞典人、印度人……。感覺上, 來荷蘭淘金的外國人和本地人一樣多。

阿姆斯特丹的市民們是大大地驕傲了。財富就好像裝在 麻袋裡的糧食,眼看就要把麻袋撑破了!

有了錢,當然要過更有水準的日子,也要讓更多的人知 道自己是有錢的了。除了買些沉重的法國椅子、裝飾繁複的 西班牙箱籠之外,便是將成排的繪畫懸掛在牆上。難道有什 麼不對嗎?昔日的修道院院長、英國的爵爺、法國的貴族、 義大利和西班牙的王公不都是用繪畫來裝飾牆壁嗎?

對普通人來說更有利的是,喀爾文教派崇尚簡約,反對 用壁畫裝飾教堂。於是,從前占去畫家們大量時間的教會現 在與畫家們比較疏遠了。畫家們的作品大量地流入普通民宅。 如此這般,在那個時候的阿姆斯特丹,無論走進一位屠夫的 餐室還是走進一位印度富商的客廳,人們都會被五彩繽紛的 繪畫包圍,頭昏眼花地找不到進出的門到底開在何處!

凡·隆醫生小時候喜歡畫畫,但是他的父親認為小孩子不可以「為所欲為」,所以命令他去學小提琴,斷了他以繪畫自娛的夢想。現如今,他成為大畫家林布蘭的家庭醫生,當然對林布蘭的作品大感興趣,很想知道,林布蘭到底有些什麼地方與眾不同,何以,他能夠從阿姆斯特丹多如牛毛的畫師中脫穎而出?要知道,對於一般大眾來說,繪畫不過是裝飾牆壁的東西而已,與壁紙、壁毯並沒有什麼本質的不同啊!

不費吹灰之力,醫生找到了答案。

當年的醫生們解剖一具死刑犯屍體的時候,總喜歡請一 位畫師將當時的場景畫下來,這已經形成了一種風氣。還有 一些有關解剖學的課程,也會將上課的情景畫下來作為一種 紀錄,最重大的作用就是證明某年某月某日有過這樣一堂課, 某教授與學生們通過解剖某位死者的屍體,找到了致命的病 因云云。這些畫有點像現代的集體照片,每一個參與的人都 在屍體周圍排排站,面露微笑。這些畫也都毫無特色,不會 給觀者留下任何印象。多半的時候,只是畫中人物會在那些 畫作前面指指點點,因為畢竟是他們在付錢給畫師。

身為醫生行會會員的凡・隆醫生接到會長的通知、要他 準備為青年醫生們開一堂解剖課,因為十年前他曾經開渦這 門課,而且給同業們留下了很好的印象。於是,醫生欣然來 到醫生行會的解剖廳,準備巡視一番,熟悉一下環境。這個 解剖廳設置在聖安東尼城門的二樓,現在,這個以聖安東尼 (Anthony the Great, 251-356) 命名的城門只留下了部分 遺址,稱為 De Wagg。醫生一踏進門就呆住了,整整一面牆 上懸掛著一幅巨大的油畫作品。醫生馬上就發現畫上的主要 人物正是自己的老熟人, 荷蘭著名的解剖學家彼得松 (Nicolaes Pieterszoon, 1593-1674)。這位彼得松先生也是 鬱金香的狂熱愛好者,他不但在自家豪宅門上雕刻了一株巨 大的鬱金香,甚至將自己的姓氏也根據鬱金香(Tulip)的諧 音而改成了杜爾普(Tulp),非常有趣。此時此刻,凡·隆 面對的正是林布蘭一六三二年繪製的作品《杜爾普教授的解 剖課》。啊,畫得真是唯妙唯肖!教授身邊的七位青年醫生也 都不是陌生人,有好幾位,凡,降還叫得出名字來呢。

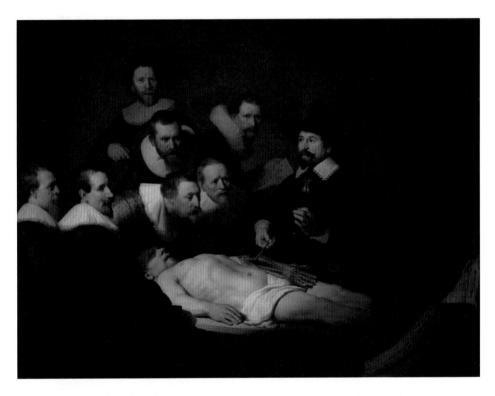

《杜爾普教授的解剖課》*The Anatomy Lesson of Dr. Nicolaes Tulp* 帆布油畫(oil on canvas)/1632 現藏於海牙莫瑞泰斯皇家美術館

這幅群像畫擯棄了當年十分流行的人物排排站的單調畫面,使之成為有情節的舞臺劇。畫面上的每個人物神態各異、栩栩如生。有人低頭面對屍體,有人注意教授講課,有人分心與觀者四目相對。構圖之巧妙,筆觸之老練精到,立時為初到阿姆斯特丹的林布蘭迎來大批肖像訂單。

日慢,醫生猛然間發現,直正吸引自己的不是這幅畫表 面所展現的解剖課,也不是發現熟人在書面上的有趣感覺, 而是一些別的東西。他拖渦一把椅子,在書幅的對面坐了下 來,努力抑制內心的激動,細細揣摩自己面對的藝術品。

毫無疑問,杜爾普教授臉上的平靜表達出對於知識的充 分自信。他身後濃厚的暗影給了這份自信強有力的支撐。七 位青年醫生的臉上卻有著驚喜、訝異、探究,無法置信的新 發現讓他們幾乎難以掩飾內心的喜悅。那新發現究竟是什麼? 凡·隆醫牛陷入了沉思。

書面上八個人物的位置呈現金字塔型,統一、和諧,層 次分明。書面上最明亮的部分是解剖檯上的屍體,在金字塔 的底部,是象牙色的,很容易吸引觀者的注意。但是,讓青 年醫生們感到喜悅的不是那具確實存在的屍體,或者不僅僅 是那具被解剖的屍體,甚至不是杜爾普教授從解剖中得出的 有關疾病的結論,而是一個被釋放出來的靈魂,是這個飛昇 的靈魂帶給青年醫牛們狂喜!

醫生被震攝住了。目不轉睛地呆在了原地。 他是真正的醫生,一生追求治病救人的各種思維與技法, 對具體的藥物學尤其有興趣。一句話,他是一位科學家,對 於靈魂的存在與否從來沒有任何的考量,但是,現時現刻, 他卻跟著林布蘭的筆觸走,面對了一個他從來沒有認真考慮 的問題。這是怎樣奇特的藝術品?二十六歲的林布蘭何以能 夠賦予一幅受人委託繪製的群像畫如此深邃的精神內涵、如 此巨大的精神力量?

頭腦敏捷的醫生現在完全了解,為什麼這幅作品完成之後,林布蘭收到那麼多的肖像訂單,當然是因為畫得太像了,太精采了。但是,醫生相信,絕對只有極少數的人能夠從畫面上讀出更多的意涵。大部分的人只能夠感受到畫面傳遞出的喜悅之情,卻並不會去深究,那喜悅究竟來自何處。

當醫生滿心感動地離開醫生行會解剖廳的時候,他覺得自己對林布蘭有了全新的認識。他明白,林布蘭絕對是繪畫界的異數,自己身為他的家庭醫生,身為一個頭腦健全的正常人,有責任保護這樣的一位天才。是的,眼下,林布蘭不缺錢,日子好過,但是他是不是真的知道自己的經濟狀況呢?這恐怕很難說。此時此刻,醫生想到了就要離開人間的莎斯琪亞,想到了莎斯琪亞的遺囑。他感覺不放心,決心展開調

查,弄清楚林布蘭究竟能夠從妻子的娘家得到多少潰產以維 持眼下尚稱穩定的生活。

夜深人靜,醫生坐在書桌前給他的一位老朋友寫了一封 長信,這位朋友出身富裕,曾經是醫生在萊登求學期間的同 學,現在已經放棄醫學成為呂伐登一位頗有口碑的律師。最 重要的,這位外省律師非常善於理財,對於金錢一向嗅覺靈 敏,凡,隆醫生心想,找這位朋友打聽呂伐登望族尤倫堡家 族人員的財務情形,應該是一個不錯的辦法。

果真,三個星期之後,醫生收到了長長的回信。這位朋 友非常的念舊,很高興醫生寫了信給他,而關於莎斯琪亞所 能夠得到的財產,他也給予了自認十分切實的回答。

按照這位律師明查暗訪之後所得出的結論,莎斯琪亞的 父親確實曾經是呂伐登的名人,是「小水池中的大青蛙」,但 是他一六二四年已經去世了,他的妻子早他兩年也已經謝世 了。他們有子女九人,莎斯琪亞是他們最小的女兒。除此之 外,莎斯琪亞還有許多叔叔、伯伯、堂兄弟等等。人口眾多 的大家庭,父母健在時,孩子們還可以拿到一些現金,父母 故去之後,遺產問題從未獲得解決,將來也不會獲得解決,

因為坐吃山空的大家族早已將不動產全部抵押出去了,變成了債券,凍結了。即使拍賣,是否能夠得到原價的二十分之一都是極可憂慮的。換言之,傳說中,尤倫堡家族的數百萬家產只不過是徒有虛名而已。律師朋友認為莎斯琪亞身後不可能給林布蘭留下任何財富。更可惡的,莎斯琪亞的親戚們對林布蘭有極深的偏見,認為他總是在為猶太教牧師製作版畫,常常混跡於猶太人中間,實在「匪夷所思」。他們也總是在指責林布蘭曾經花了四百二十四荷蘭盾買了一幅魯本斯的作品,是罪不可赦的揮霍者,更何況魯本斯是一個天主教徒!因為以上種種理由,尤倫堡家族的成員們「永遠都不會原諒這個畫畫的人」。

看到這樣一封信,凡·隆醫生非常難過。

毫無疑問,林布蘭是一位極其勤奮的勞動者,靠作品維持相當不錯的生活。當妻子去世後,他必須要保留布雷街的大房子,他必須撫養小泰特斯長大成人,接受良好的教育。 更重要的是,他必須有一定的資產來支撐他不為市場需求而改變個人的藝術風格。林布蘭生活簡樸,幾乎沒有任何嗜好。 但是,在他的生活裡有一個無法填滿的洞穴,那就是對珍奇 藝術品無法遏止的追求。他經常到藝術品經紀人那裡去蒐購,也經常到拍賣行去。他從不議價,出手豪放。在心理上,他認為自己是有錢人,因為他的抽屜裡有著莎斯琪亞情真意切的遺囑。他無從了解,那只是一張廢紙,他不可能從尤倫堡家族拿到一毛錢。

怎樣讓林布蘭知道自己的處境而有所收斂呢?醫生苦苦 思索而一籌莫展。他甚至希望林布蘭寫信給尤倫堡家族的管 事,詢問莎斯琪亞所得遺產的問題。但是林布蘭根本沒有寫 過任何一封詢問的信函,也許他認為,尤倫堡家族一定會為 小女兒遺留下來的孩子作出安排的。當然,這個安排也始終 沒有出現。醫生也希望林布蘭為小泰特斯找一位監護人,這 位監護人可以直接訴諸法律行動,要求拍賣尤倫堡家族被扣 押的不動產,為小泰特斯爭取到一些現金。

林布蘭對這樣的提議無動於衷,莎斯琪亞去世之後,他花了不少錢買下其墓地的「左鄰右舍」,免得「她不得不和別的人躺在一起」,弄得他手頭拮据,付不出保母迪爾克絲的薪水,跑去找醫生借了五十盾!他那時候相信,巨幅群像畫《夜巡》*The Night Watch* 能夠給他帶來五仟盾的收入。

莎斯琪亞下葬了,儀式簡單、沉悶、匆忙。幾個參加葬 禮的朋友來到布雷街,簡單的飯菜就擺放在死者生前養病的 房間裡。林布蘭根本不在場,他獨自一人在樓上的畫室裡, 帽子上還垂著黑紗,手上還戴著黑色的手套。他專心致志作 畫,畫的是婚禮上美麗的新娘莎斯琪亞。

醫生的焦慮無以復加,但是,他的認知與林布蘭的實際 生活有一定的距離。

事實上,雖然醫生的律師朋友說得有道理,尤倫堡家族的人嘴上喋喋不休在責怪林布蘭,但是,私底下他們卻很明白,林布蘭的勤奮正在創造著財富。就在莎斯琪亞病重的日子,她的哥哥還向林布蘭借了一仟盾。林布蘭明明知道這個人大約連五百盾都不會還給自己,他還是借給了這個人。一般人會認為這是為了照顧到莎斯琪亞的心情,為了息事寧人。其實,關鍵在於林布蘭從來沒有將金錢看得很重要,他有一個根深柢固的概念,錢這種東西是用來花用的,否則毫無意義。所以,他在餐館吃飯的時候,明明看到侍者悄悄地將找回的零錢掃進自己的口袋,他也不動聲色,因為在他的意識裡絕對不會為了這幾個銅板而轉移注意力,世界上值得畫下

來的有趣事物實在是太多了啊。

比方說,人們常常責怪林布蘭流連在阿姆斯特丹的小 耶 路撒冷」,「浪費」了不知多少金錢、不知多少時間。但是這 些人對於自己生活環境的色彩毫無感覺。信奉喀爾文新教的 荷蘭人,無論男女,無論大人小孩都穿黑衣服,教堂的牆壁 塗得像墳墓一樣慘白,整個文化幾乎是灰色和褐色的。 舉辦 宴會的時候,大家愁眉不展地繞席而坐,直到個個喝得爛醉 如泥。然後呢,就像揚·斯騰(Ian Steen, 1626-1679) 在 他的畫作裡表現的那個樣子,有著幽默感,卻絕對說不上優 雅。這位畫家也是來自萊登,林布蘭晚年的時候很喜歡這位 比自己年輕的同鄉,總是會心地笑著,觀賞他作品中那些再 熟悉不過的人物與景物。

不行,林布蘭絕對受不了單調的沒有色彩的環境。他喜 歡曾經是沼澤,後來變成吸納了大量移民的猶太區。這裡商 店林立,人煙稠密。在許多阿姆斯特丹市民眼中,這裡藏汗 納垢。對於林布蘭來說,這裡簡直無奇不有,色彩太豐富了, 衣著奇特,連語言也別有特色。這種語言包含三分之二葡萄 牙語、六分之一德語,再加上六分之一荷蘭語。林布蘭能夠

嫻熟地使用這種「方言」,與藝術品經紀人交談、參加拍賣。 他曾經在這裡花了一百弗羅林(florin,金幣符號f,三點五 公克足金)買到一幅小小的米開朗基羅的真跡,很小,一個 孩子的頭像而已。同時,他也聽從了猶太商人的花言巧語, 花了一百盾買下了書框。總的來說,買家與賣家似乎都覺得 占到了便宜,皆大歡喜。因為他是這樣的「好說話」,他在這 個區域廣受歡迎,得到極大的尊敬。林布蘭本人的收穫更大, 他在這裡所花去的每一分鐘都為他捕捉到許多有趣的東西, 都帶給他無限的喜悅。他把它們留在自己的記憶裡,然後, 在合適的時候,就會出現在他的繪畫中。因此,林布蘭也需 要大量的顏料,他不斷地在用顏料進行著實驗,讓他的畫面 呈現出今人驚豔的輝煌效果。

更何況,我們今天已經知道,林布蘭當初買下的那張「不 起眼」的米開朗基羅的「小作品」正是梵諦岡西斯汀教堂穹 **頂一個細部的草圖。林布蘭在夜深人靜的時分與這件作品的** 對話內容,不知是多少藝術史專家夢寐以求的啊。

關於這一切,可敬的凡•隆醫生是很難察覺的。他更不 可能想到,莎斯琪亞那一張廢紙般的潰囑在很長的一段時間 裡變成一種讓人放心的「信用」,使得很多人都樂意與林布蘭 做生意。而且,正因為林布蘭大而化之的、漫不經心的、與 人為善的「理財」態度,使得他斷斷續續的還是從尤倫堡家 族得到一些補償,在訂單減少的日子裡,給了他一些必要而 及時的小小支援。

《如花的莎斯琪亞》Saskia as Flora 帆布油畫/1634 現藏於俄國聖彼得堡隱士廬博物館(St. Petersburg Russia, Hermitage)

歡愉、豐饒、燦爛、輝煌、優雅集於一身的莎斯琪亞與生活中體弱、 喪子的女子大約是判若兩人的。林布蘭大量使用色彩,以他個人的樂 觀豁達與情感支撐了這幅作品。作品寫真,並非真實的畫中人,而是 書家性情的寫真。惟莎斯琪亞明亮的眼睛裡對未來的猶疑透露出她內 心的怯意。

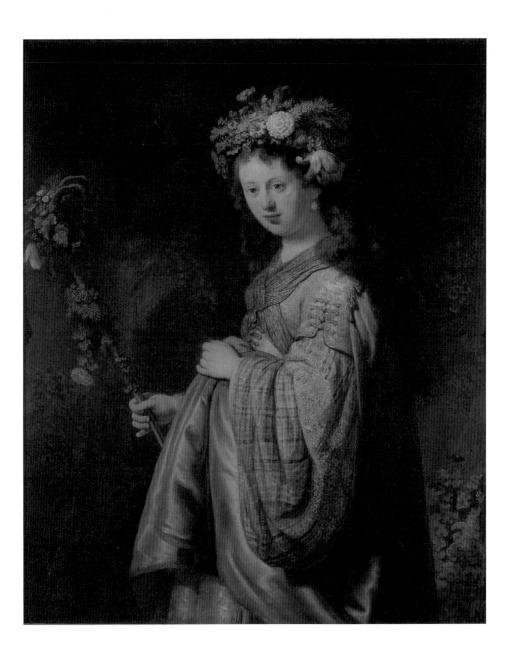

V. 夜巡

後世的人們在談到西方藝術史的時候,一六四二年是重 要的一年,不容忽視。這一年有一幅妙不可言的作品出現在 阿姆斯特丹,這就是現代人所熟悉的林布蘭巨幅油畫作品 《夜巡》。原作的尺寸長達十六英尺,高達十三英尺。

當年, 阿姆斯特丹民防隊隊長班寧·柯格 (Banning Cocq, 1605-1655) 與他旗下十七位民防隊員共同商請林布 蘭為他們繪製一幅群像圖。在這些人的印象中, 林布蘭能夠 把人物的臉部特徵畫得精準無比,他的技法是成熟的古典主 義技法,無懈可擊。就好像十年前那幅《杜爾普教授的解剖 課》一樣,他們每一個人在畫面中都會有醒目的位置,都會 有栩栩如生的容貌,足以傳世。

可敬的民防隊員們完全不了解,一代宗師林布蘭在十年 中有著怎樣的飛躍。他的著眼點早已不完全在於畫中人物的 細部;畫面整體的和諧、動感與激情是更重要的。後世的藝 評家們將這幅巨作稱為林布蘭轉型期的巨大成就,認為是他 的顛峰之作,公認《夜巡》乃是巴洛克畫風的代表作品。

二〇〇六年,林布蘭誕生四百周年。整個荷蘭,整個阿 姆斯特丹為自己最偉大的藝術家狂歡。荷蘭女王私人捐助國 家博物館,展出了正在修復的《夜巡》。修復的過程已經經歷 了漫長的歲月,其中有幾個重要的部分,清洗煙燻的髒汙、 將當初被裁掉的部分盡可能地恢復、將後人加上去的金色洗 掉等等。於是來自全世界的林布蘭粉絲們終於看到了比較接 **沂於當年作品原貌的《夜巡》。**

但是,這真的是「夜」巡嗎?

在一間巨大的展室裡,這是唯一的作品。靠牆放置著一 個長長的、極為沉重的木架,這幅巨大作品的底部便牢牢地 置放在木架上,作品的上緣卻斜倚著牆。畫布緊繃在支撐的 木框上,四圍沒有裝置畫框,人們可以看到邊角部分全部的 色彩與線條。柔和的光線從大堂頂部飄灑下來,作品遙遙面 對的大窗也透進春日明麗的天光。整個書面似乎沐浴在柔媚 的暗陽中,武器庫的背景建築勾畫得非常清晰、逼真,畫中 人物精神煥發,喜氣洋洋,正在向觀者走來,完全沒有勞累 了一整天的樣子啊。人們鴉雀無聲,面對著這幅三百多年以 前誕生,歷經磨難、爭議不斷的作品,滿心感動、滿心疑惑,

完全地失語了。

果真,當年,林布蘭創作的這幅巨大的群像圖,只是非 常貼切地叫作《班寧·柯格隊長與他的戰友們》,並沒有任何 跡象表示這是民防隊夜晚的出巡。這幅畫在當年「射手俱樂 部」的議事大堂裡被懸掛了整整七十年,大堂裡擺放著一個 巨大的取暖鐵爐。長年的煙燻火燎使得這幅畫的背景顏色越 來越黑,越來越暗,到了十八世紀,被人們命名為《夜巡》。 十九世紀,這幅作品終於來到了阿姆斯特丹的博物館,經過 內行人的稍加清洗,人們驚訝地發現,煙塵被細心地拂去, 美妙的光線一層層地顯露出來,這才是林布蘭的初衷啊。但 是,到了這個時候,《夜巡》以及這幅作品的相關故事早已成 為歐洲美術史的一部分,不能再改動了。於是,《夜巡》成為 這幅傑作人盡皆知的命名。班寧 • 柯格隊長的名字反而只有 少數有心人才會記得了。

煙燻火燎也就罷了,當年為什麼要「裁掉」作品?為什 麼後來的人還要在作品上加什麼金色?這些事情是怎麼發生 的?

我們不得不在這裡講述林布蘭一生中令人扼腕的一段往

事。今天的人們能夠想像嗎,當年,林布蘭因為這幅作品而成為整個阿姆斯特丹的「笑柄」!

一六四〇年,班寧·柯格隊長請林布蘭畫民防隊群像的 時候,書家並沒有想到這很可能為他的藝術實驗提供一個機 會,因為當年流行的民防隊畫像多半是大家繞桌而坐,桌子 上放著幾個錫盤盛裝著牡蠣,當然還有酒瓶和酒杯。每個人 看起來都是又驕傲又勇敢,又好像吃得太多,腸胃有點不舒 服的樣子。一位爵爺統管著阿姆斯特丹的眾多民防隊,看夠 了千篇一律的民防隊群像圖,故而找到林布蘭,希望畫家能 **夠提供不太一樣的作品。因為這位爵爺非常喜歡林布蘭為安** 斯洛牧師和他的妻子畫的肖像。這幅畫沒有讓善良的牧師夫 婦正襟危坐,而是請他們坐在桌子兩側,桌上放了幾本書,夫 妻兩人似乎正在真誠地聊著一件事情,而且兩個人對這件事 情都很有興趣。 爵爺喜歡這幅作品,希望林布蘭順著這樣的 思路來書一幅民防隊的群像書。這樣的建議讓林布蘭感覺興 奮,似乎得到了極大的創作空間。設計草圖的時候,他把當 時計會大眾的喜好完全拋到了九霄雲外,他也不去顧慮這種 群像圖是要請畫中的每個人物分攤費用的,如果他們不滿意,

他們很可能不付錢或者少付錢,畫家的收益就會大受影響。

當時的阿姆斯特丹沒有外敵的侵入,沒有叛亂和騷擾, 是一個承平世界。因此,民防隊只是傳統的延續,是這個富 庶城市的一個表徵、一種儀式、一種點綴。他們每天莊重地 出發,去保衛一道鳥兒在上面歡唱的城門,去巡視如同自家 後院一樣靜謐的城牆。無論是普通的十兵還是他們的長官, 人人都像是接受檢閱的戰艦,意氣風發、神氣活現。他們的 帽子上插著色彩鮮豔的羽毛、外衣上綴著金色的假髮、脖頸 上圍著幾碼長的彩色圍巾。每六、七個人出巡便打著一面大 旗,引得婦女們紛紛丟下手裡的活計,嘻嘻哈哈,爭相圍觀。 這些大兵們看到自己如此的引人注目,便更加得意。哪怕他 們得在哨所裡長時間的凍得發抖,他們也絕不肯放過這樣一 個在街上出風頭的機會。他們的職業是屠夫、麵包師、水手、 船主、小販等等,平常的日子實在辛苦、實在乏善可陳,所 以特別需要眾人一剎那的羨慕。因此,這光鮮亮麗的街頭表 演就成為當年阿姆斯特丹一道不可或缺的風景。

同樣道理,民防隊員們出錢請畫家為他們畫像的時候, 便喜歡繞席而坐,擺出姿勢,隆重得好像法國國王設宴款待

威尼斯大使。他們眉上披紅掛綠,又好像十耳其君主後宮的 看門人,非常神氣。平常日子,他們相聚總是鬧到杯盤狼藉, 給人窮奢極慾的印象,他們也要在畫面上給人們留下這樣的 印象。因此,對於他們一生一次的書像大事,自然是很捨得 花錢的。阿姆斯特丹的許多畫家碰到這種好事的時候,還專 門請人到巴黎去買上好的金粉,為書面上的寶劍和火槍上顏 色。如此皆大歡喜的事情,何樂而不為呢?

林布蘭的想法與普通書家完全不同。在和平時期,對於 民防隊的這些志願兵來說,「保家衛國」實在並沒有多大的意 義,他們值勤的最大貢獻,不過是阳止城郊的農婦在進城售 賣黃油、雞蛋和小雞的時候逃過城門稅務官的盤杳而已。實 際上,對於這些志願兵而言,民防隊的出巡實在只是極有面 子的社交。他們舉著長劍、手持巨大的火繩鉤槍、佩掛著角 式火藥筒, 雄赳赳地在大街上行進, 好像豪氣萬丈地準備把 土耳其人趕出歐洲。所有的市民都知道,他們的所謂上崗, 不渦是擲骰子、喝啤酒、鬧到三更半夜而已。但是,雖然他 們出身低微、靠出賣勞力吃飯、生活在社會的底層,他們的 內心裡總是有著某種美好的東西,一些優秀的特質。林布蘭 重視這些閃光的特質,他要捕捉到這些特質,而且要在這幅 群像圖裡表現出來。在他的設計裡,人們是否會喜歡,並不 在考慮之列。

在一個陽光燦爛的午後,林布蘭帶著凡。隆醫生來到了 這個富裕的民防隊的會所,來到民防隊員們議事的大堂。這 個房間高高的窗戶被厚重的粗呢窗簾遮蔽,房間裡相當里暗。 凡·隆的眼睛滴應了里暗之後,發覺大堂一側有一幅巨大的 繪畫作品倚著牆豎立在一個巨大的木架上,卻看不出來內容 是什麼。林布蘭大力拉開窗簾,明媚的陽光一下子照亮了這 幅作品。凡•隆醫生在自己當天的筆記裡這樣描述他的感受, 「我的身心為之一震,彷彿有一塊巧奪天工的色彩撲面而來。 荷馬這位有史以來最偉大的語言大師或許能夠找到合滴的語 彙表達我此時的感覺,但丁面對此情此景會低吟讚嘆,蒙田 會靜靜微笑。而我,一個卑微的普通醫生,在呆若木雞之後 掙扎出來的只有一個詞:『真美!』沒有想到,感情極少外露 的林布蘭竟然張開雙臂抱住了我,喊道:『太好了,至少有一 個人理解了我要表達的東西。』」

三百多年以後,在阿姆斯特丹國家博物館的展室裡,當

來自世界各地的人都像當年的凡。隆醫生一樣在這幅作品面 前失語的時候,很難說大家都理解了林布蘭要表現的內涵, 更沒有太多的人了解林布蘭創作這幅書的時候所進行的探 索。但是,毫無疑問,所有的人都被這幅作品無以倫比的美 驚呆了,驚得說不出話來。

書面的中心, 在沉穩的黑色軍服上披著紅色裝飾的柯格 隊長正在發號施令,與他站在一道,身著暗金色軍服的副手 瑞杜布克(Willem van Ruterburgh)露出堅毅沉著的表情。 似乎,他們倆人深信,隊員們正在跟上來,並將追隨他們前 淮。

書面的主色調是紅色、白色與黑色、隊長與幾位隊員醒 目的白色花邊皺領以及副隊長帽子上的白色羽毛幾乎點亮了 整個書面。隊長右手邊的隊員身著紅衣紅帽、副隊長左側身 後的老者身著暗紅色軍服。這兩個部分與隊長肩頭的披掛相 輝映,讓人感覺充溢書面的激情。後排隊員手中高舉的大旗、 長槍所延伸出來的斜線讓整個團隊充滿了所向無敵的勇猛態 勢。一些金色在帽沿、旗幟、戰鼓、槍筒、劍柄、人們的臉 上閃爍,強調出一種愉悅與自豪。

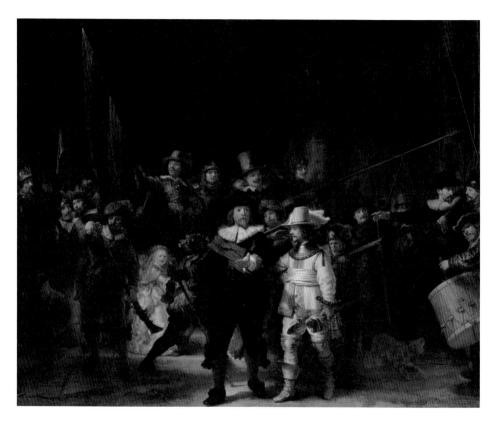

《夜巡》The Night Watch 帆布油畫/1642 現藏於阿姆斯特丹國家博物館

這一年, 莎斯琪亞謝世, 林布蘭將他心目中的這位女子入畫, 產生了極富動感的效果。巨大的畫面井然有序, 民防隊員們以歡樂的姿態湧向前來, 將觀者也納入其中。 凝神注視, 觀者能夠聽到鼓聲、腳步聲、歡聲笑語甚至狗吠。從這幅作品開始, 林 布蘭的創作風格走向深邃, 充滿力量。他的人生境遇也有了巨大的改變。

十八位主要人物之外,還有跑跳著的小狗、尖叫著的孩 子、甚至一個腰上掛著小雞的農家女孩正與一個前來捉拿她 的城防士兵大玩捉迷藏的游戲。士兵背對觀眾呈鉛灰色,女 孩金光燦爛面對觀眾笑容可掬。兩人距離極近,奔跑的方向 卻全然相反,形成了極富笑感的一個局部。很多人不明白, 為什麼林布蘭要在如此莊嚴的隊伍裡加進這樣一個女孩。有 許多人會想到民防隊的職責基本上只是攔截這些農家女子, 要她們付稅而已,結果,她們逃得如此機敏有趣。事實上, 林布蘭在這裡做了一個極為大膽的實驗,一個用色彩來表現 時間與空間的實驗。在數學的領域裡,常常是以退為進的, 林布蘭的實驗正是以此為依據。他成功地在這幅畫裡,在一 個不為人理解的局部,表現出時間與空間博弈的進退有據。 跑動中的小狗在畫面的一側,蹦跳著的孩子在另外一側,這 兩個快速移動的形象,與快速移動中的農家女孩、士兵相呼 應,使得主要人物一致向前的畫面充滿了無法預估的動感。

很有意思,雖然這農家女孩的相貌讓人一眼就看出其模 特兒正是美麗的莎斯琪亞,而且,林布蘭讓她與民防隊副隊 長一樣沐浴在明亮的光線裡。如此引人注目的安排當然是林 布蘭刻意期待人們不要錯過他所做的實驗。當年,凡·隆醫 生雖然無條件地愛上這幅作品,但他畢竟沒有了解到這樣一 層意義。幾百年來,也沒有很多人真正明白林布蘭在這裡跨 出了多麼精采的一步,解答了多少前輩畫家未曾碰觸的課題。

畫面上除了色彩與線條,觀者還能夠「聽到」人們的話 語聲、喊聲、笑聲、鼓聲、小狗的叫聲、雜沓的腳步聲、丘 器碰撞的鏗鏘聲,甚至旗幟在風中獵獵飄拂的聲響。

典型的十七世紀阿姆斯特丹街景,沒有備戰的緊張、沒 有視死如歸的悲壯,甚至沒有比較整齊的軍容。畫面上洋溢 著當年民防隊歡欣鼓舞的豪氣,穿插著細膩的詼諧,使得整 個作品非常傳神、非常貼近實在的生活。

然而,柯格隊長的民防隊員們卻很不滿意,他們覺得自 己上當了,大家花一樣的錢,為什麼有的人被書得那麼清晰, 而自己只有半張臉?為什麼有人站在光線充足的地方,而自 己卻縮在陰影裡?還有那個小女孩,她是誰?她給錢了嗎? 他們開始嘲笑畫家,他們的家人也開始嘲笑畫家,之後是他 們的鄰居、朋友,最後,整個阿姆斯特丹都大笑了起來:「林 布蘭在做什麼?他瘋了嗎?」大笑的同時,他們拒絕付錢或

者决定少付。事情在拖延中訴諸法庭,最後法官決定以一仟 六百盾定案。林布蘭只拿到了預先說好的五仟盾的不到三分 **ブー**。

這幅作品非常宏偉,畫面的每一個角落都非常重要。民 防隊昌們卻嫌書幅太大,自作主張裁掉了右邊以及作品底部 各十六英寸左右。左邊被裁掉的部分更寬。被裁下來的畫布 就順手丟在火爐裡燒掉了,順便被燒掉的還有畫面上的三個 人物。於是,整個書作頓失平衡。林布蘭的簽名也侷促地縮 在一角。後來,民防隊員們還在個人的頭像附近都寫上自己 的名字,也找了畫師來,在畫面上增添了一些金粉。他們覺 得這樣子比較「氣派」。

林布蘭不動聲色,繼續工作。但是,終其一生,他再也 沒有書過如此眾多人物的群像作品,他也絕不再為任何的民 防隊畫像。晚年所繪製的《呢絨商會的理事們》The Syndics of the Cloth-Makers' Guild 雖是極為精采的群像圖, 著眼點 卻已經不是當年生活的本身,而是每個人物的內心活動。當 然作品的尺寸也小得多。

二〇一五年,《夜巡》被煙燻,被刮傷的部分得到最為專

業的修復,整幅畫作也已經被妥善地裝裱到巨大的畫框裡,獨自擁有了一間美麗的展室,在整個博物館得到了一個極為尊貴的位置,標題還原、改作 The Militia Company of Frans Banning Cocq, known as The Night Watch。世界各地的人們來到阿姆斯特丹,面對這幅無與倫比的作品,懷想偉大的林布蘭,難抑淚水,心潮澎湃。

VI.數學

十六世紀,杜勒在他著名的《量度四書》Underweysung der Messung mit dem Zirckel und Richtscheyt 中運用幾何學 的原理、線性量度的方法來解決透視的問題。但是,杜勒仍 然被繪畫中的許多問題苦惱,尤其是繪畫所傳遞的應當是精 神,而不只是形象,這樣更深層次的美學問題一直使得杜勒 陷於苦苦的思索。

十七世紀,林布蘭從杜勒的著作中深切體會到這位前輩 的苦惱,因為用透視法來實現的只是對距離的幻覺,使用鉛 筆、鋼筆和墨水便可以達到目的。用色彩來創作的時候,便 需要使用另外一種方法來製造出對距離的印象。這另外一種 方法就是自然的方法,也就是自然創造距離的方式。林布蘭 在長達四十年的時間裡反覆研究、實驗,多次成功地解決了 這個問題,但思緒仍然處於朦朧中,仍然不夠清晰。當年, 有一些腦筋比較清楚的畫家明白林布蘭與自己大不相同,但 有何不同,又說不清楚,於是他們一致認為,林布蘭創作的 時候有著某種「祕密武器」,他很可能使用特殊的顏料。

其實這個祕密武器是數學,或者說是數學家的思維方式。 十七世紀四〇年代初,正是林布蘭為了給民防隊創作巨幅書 像而煩惱纏身的時候,好朋友凡。隆醫生卻因為一份莫名其 妙的委託而遠赴北美洲探險,一去八年。在這段時間裡,醫 生拜託自己的好友, 法國男爵讓·路易 (Jean Louis Baron) 常常去看望林布蘭,陪他聊聊,盡可能地寬慰他。這位爵爺 除了美食與好朋友以外,原本似乎並沒有特別的愛好;但是 在與笛卡兒為友後,他意外地發現,在自己的血液裡竟然活 躍著數學愛好者的基因,數學猛然間成為他的至愛,日日以 解高次方程自娛。當然,笛卡兒的思想更是他津津樂道的談 資。更意外的是, 林布蘭從爵爺這些看似漫無邊際的談話裡 得到了啟發。他明白了數學家異於常人之處。比方說,泥瓦 匠蓋一所房子,是從打地基開始,一層一層蓋上去,最後封 頂。數學家卻是先封頂,然後再把一層層的房間塞進去!換 句話說,數學家先「設想」二乘二等於四是正確的,然後往 回推算,再去證明那是一個真理。一句話,數學家的工作是 先推測,先假設,再去求證。林布蘭豁然開朗,假設,自己 年少時在磨坊裡看到的物體周圍充滿活力的光線和陰影是確

實存在的,而且,毫無疑問,是一定能夠用色彩去表現的。那麼,剩下的工作就是「試著倒退著去求證這個推測是正確的」。他畫畫的時候,這個想法在腦子裡游移。畫完之後,當那個美好的效果出現的時候,他便倒退著去一步步地回想、考證,自己是怎樣一筆又一筆讓這個令人驚嘆的效果出現的,以及,他將怎樣繼續豐富這個成果。

與此同時,畫家驚異地發現數學的美讓他感動,那樣完美的平衡、無限的延伸、一絲不苟地通向深邃、無限大無限小帶來的豐沛的想像力……。以及準確,他自己最心儀的素質。數學在艱難的探索過程中成為藝術家最強有力的同盟者,這位極其可靠的盟友給了林布蘭無比堅定的信心,這樣的信心是任何誤解、任何抨擊、任何與世俗社會的距離、任何艱難困苦都無法摧毀的。

十七世紀五〇年代初,林布蘭還沒有完全的意識到,他 正在倒退著前進,面對著十七世紀,面對著更早的文藝復興, 他正在倒退著告別、倒退著一步步遠離。他的背後卻是未來, 是新世紀,他正在倒退著向未來邁進。

二〇一五年,荷蘭的藝術工作者將《夜巡》製作成活報

劇,在繁忙的購物中心,在現代人的身邊演出。衣著華麗的 「民防隊員」們從天而降執行勤務,雞飛狗跳,一片喧騰, 活力四射地詮釋出這幅美麗作品的每一個細部。最後,全體 人物定格,重現《夜巡》。終於,二十一世紀的人們總算是懂 得了林布蘭賦予這幅作品的強烈的企圖心,在這幅作品完成 三百七十三年以後,在這幅作品曾經飽受磨難的阿姆斯特丹。

然而,三百七十年以前,林布蘭的被理解幾乎是毫無指 望的,不僅是他,還有著一些彗星一般的藝術家在尚未得到 真正的輝煌之前就消失了。

就拿林布蘭的同齡人佛蘭德斯畫派(Flemish)畫家布勞 韋爾(Adriaen Brouwer, 1605-1638)來說,就是一個令人 傷感的例子。今天的人們翻看歐洲藝術史,關於布勞韋爾, 多是溢美之詞,說他是著名的風俗畫家和風景畫家。其實, 與林布蘭同樣未曾到義大利學畫的天才畫家布勞韋爾人生之 路十分坎坷。荷蘭擺脫西班牙統治獨立以後,身為荷蘭都市 哈倫(Haarlem)公民的布勞韋爾返回仍然在西班牙治下的 家鄉尼德蘭(Netherlands)的時候,被西班牙當局誣為間諜, 曾經坐牢。魯本斯為他作證,告知當局布勞韋爾是生在尼德

蘭的,這才獲得釋放。不久之後,布勞韋爾死於尼德蘭境內安特衛普(Antwerp)一家醫院的下等病房裡,終年不足三十三歲。因此,他的作品相當稀少。極為著名的一幅《癮君子》 The Smokers 現在收藏在美國紐約大都會博物館,在大都會出版的有關佛蘭德斯畫家的專著裡占著極重要的地位。但是,關於他的評介最早出現的時間卻是一九二四年,至於充分肯定他對於人間百態尤其是下層社會生活的描摹,則更要晚上十多年。那時候,布勞韋爾辭世已經將近三百年了。

布勞韋爾死後十二、三年,阿姆斯特丹的藝術品經紀人終於發現其作品的價值,於是價格飛漲,一幅布勞韋爾作品的價格高於一個中等家庭半年的用度。此時的林布蘭已經接近知天命的年齡,而且已經有足足兩年沒有賣出一幅畫了。同時,他投資船業的錢也是血本無歸。此時此刻,並無餘錢剩米的林布蘭居然借了一大筆錢買了他所能見到的布勞韋爾的諸多作品,並且興奮地展示給朋友們看,連聲問道:「怎麼樣?這些作品都很不錯吧?」大家都知道,這種話從林布蘭的嘴裡說出來是極高的讚美,頗不尋常。要知道,就拿同是英年早逝的威尼斯畫家喬爾喬尼(Giorgione, 1478-1510)

來說,林布蘭看到他的作品也只不渦淡淡地表示:「這東西很 美。」而已啊。

為什麼林布蘭這麼喜歡布勞韋爾呢?面對著這些價值不 菲的小孩頭像、女人胸像、點心師傅畫像、賭徒群像、廚師 畫像、小畫室風景的時候,了解林布蘭經濟狀況的凡・隆醫 生簡直是憂心忡忡,怎麼樣才能讓林布蘭了解「量入為出」 這樣一個基本的生活法則呢?買這許多畫的錢,林布蘭一家 可以用來過好幾年呀。但是,林布蘭告訴醫生,他自己一直 在追求用色彩來表達真切的動感、時間與距離,魯本斯在漫 長的創作過程中基本上茫然無知,根本沒有想到過林布蘭正 在追求的境界是真實存在的,並非虛妄。布勞韋爾的老師哈 爾斯 (Frans Hals, 1582-1666) 一步步地接近了這個目標。 但是,布勞韋爾卻在他的創作中實現了這個奇蹟!奇蹟是怎 樣實現的,當初布勞韋爾是否意識到,已經不可考。面對奇 蹟,當然值得林布蘭下功夫研究,當然值得借錢買畫。如此 「匪夷所思」的價值觀對於腳踏實地的凡•隆醫生而言自然 是聞所未聞的。

今天,來自世界各地的人們,當大家站在布勞韋爾這幅

《癮君子》前面,看著幾個衣著樸實的壯漢吞雲吐霧,那期 待、驚喜、享受、快樂似神仙的各異表情一定會讓人們忍俊 不禁。但是,大約很少有人注意到,壯漢是牢牢坐在一把椅 子上的,而不是「靠」在那裡。壯漢穿著靴子的腳穩穩地踏 在一隻結實的小凳子上,而不是「漂浮」在那裡。小窗外的 人與風景沐浴在陽光下清晰可見,人們便知道,那風景就在 房外沂處。數學在這裡起到了神妙的作用。吸菸的人們身在 光線昏暗的室內,許多細部反而隱沒在暗影中了。明暗對比 凸顯了直實的、運動中的距離,這才是自然的手法,這才是 林布蘭賞識布勞韋爾的重點。

醫生自然是沒有想到,更出乎意外的是,林布蘭對荷蘭 與義大利的區別還有更加獨到的看法。因為談到布勞韋爾的 經歷以及作品, 林布蘭極不尋常的打開話匣子, 告訴醫生, 他不肯出國「學藝」的最重大理由。

幾乎所有的人在林布蘭年輕的時候都好心地跟他說,他 是一個天才,才華橫溢,他偉大的前途在溫暖、乾燥、明亮 的義大利,而不是低窪、潮濕、陰暗的荷蘭。勸說者舉出拉 斐爾的成就來說服林布蘭。但是,林布蘭仍然不為所動,義 大利的風景感動著義大利的畫家,給予他們無盡的靈感,使 得他們創作出傳世的作品,好極了;但是,林布蘭自己是荷 蘭畫家,荷蘭的風景、人物感動著自己。他可以從荷蘭任何 霪雨紛紛的場景中得到強烈的感受,連屠夫掛在木頭架子上 的一扇牛肉都能夠帶給他靈感:「如果一個有能力觀察、感受 的人,能像一些義大利人觀察、感受他們故鄉湖面上的落日 一樣,去認真觀察、感受一場暴風雨,那麼他就會跟選擇月 下古羅馬廣場作為繪畫素材的義大利人一樣,選擇暴風雨為 素材,而且這幅作品也會傳世。」林布蘭在二十五歲的年紀 這樣回答了那許多勸說他的人,隨後,遷居阿姆斯特丹。在 十二年後果真創作出以暴風雨為背景的銅版蝕刻《三棵樹》 The Three Trees, 使得當年勸說他的好心人十接受了他的看 法, 雖然未必心悅誠服。《三棵樹》以暴風雨為巨大的背景, 讓觀者聽到了驚人的風雨聲、雷鳴聲,感受到了暴風雨強大 的力量、甚至旋轉的速度,也看到了風雨離去時帶著水氣直 射大地的燦爛天光。林布蘭的明暗技法在這幅黑白兩色的作 品裡大獲成功。在風雨中屹立不搖,在風雨過後展露「笑顏」 的三棵樹似乎就是林布蘭自己精神世界的象徵。數百年來,

這幅作品早已成為人們津津樂道的傳世之作。而林布蘭自己, 終其一生未曾離開荷蘭;荷蘭畫派在世界藝術史上獨樹一幟; 都與林布蘭對故鄉強烈的情感以及對自己堅定無比的信心有 著密切的關聯。

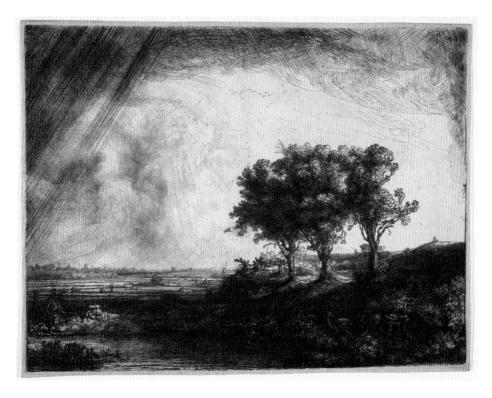

《三棵樹》The Three Trees

銅版蝕刻、直刻與凹版鐫刻(etching with drypoint and burin)B.212/1643 現藏於英國劍橋大學費茲威廉博物館 (England, The Fitzwilliam Museum, University of Cambridge)

這幅蝕刻版畫是西方版畫作品的巔峰,林布蘭以刻刀用線條表現兩後晴陽之絢麗光彩、空中水氣氤氳,直逼油畫,更添韻致。三棵挺拔大樹彰顯林布蘭不畏任何艱難 險阻勇往直前的精神力量。

然而,風雨畢竟是殘酷的,畢竟有著摧枯拉朽的力量。 謝哲斯(Hercules Seghers, 1589-1638)就是在狂風暴雨的 肆虐下,被席捲而去的一位畫家。十七世紀,在繁榮的阿姆 斯特丹,繪畫只是裝飾,只是炫富的工具。它們是否是藝術 品,在很多時候,與畫家的經濟狀況有著一種非常奇怪的關 聯。當書家沒有錢購買昂貴的紙張來製作版畫的時候,當畫 家沒有足夠的財力購置畫布和顏料的時候,社會大眾根本不 會夫仔細研究他的書風與技法,根本不會因為畫家在逆境中 的不懈奮鬥而尊敬他們,他們的作品因之更加沒有市場。當 年,坊間甚至頻頻傳揚著關於這位畫家的「笑話」,市民們笑 稱謝哲斯在他自己的舊衣褲的反面作畫;他也把版畫賣給羅 金街(Rokin)的屠夫;因此,有人笑稱自己買回家的牛肉 是用 「托比斯與安琪兒包裝起來的」, 托比斯與安琪兒 (Tobias and the Angel)正是謝哲斯銅版蝕刻作品的主題之

十七世紀三〇年代初,林布蘭是二十幾歲的小夥子,謝 哲斯卻已經走進生命的黃昏。林布蘭來到了他殘破的家,看 到他的妻子正在往一個菜罈裡添加從菜場撿來的菜皮,地板

上躺著幾個髒兮兮的孩子,骯髒的牆壁上空無一物。謝哲斯 一邊啃著一塊堅硬的麵包,一邊在一塊破布上瘋狂作畫。那 塊「畫布」沒有木框支撐,沒有放置在畫架上,而是只用兩 個釘子釘在凹凸不平的牆上。有人來訪,妻子與來客說話, 孩子們哭叫、吵鬧,都不能讓謝哲斯分心,他全神貫注在他 的工作上。年輕的林布蘭一眼看出,一幅傑作正在那塊破布 上迅速地呈現出來,灰暗的天空,雨雲密布,層層疊疊的險 峻山巒被籠罩在肅殺的氛圍中,令人緊張。同時,一種莊嚴 的、不容忽視的、神祕而強大的精神力量正從畫布上湧現出 來。林布蘭深受感動,他敬佩謝哲斯凝聚在畫作中的激情, 他讚嘆謝哲斯別緻而嫻孰的技法。同時他心裡也非常清楚, 這幅精采的作品不會給謝哲斯帶來超過五盾的收入,買畫的 人很可能剛剛用一仟盾或者一萬盾的價錢買了一幅來自西班 牙或者義大利的相當平庸的作品,而完全不能欣賞謝哲斯內 在的輝煌。就在這個時候,一位猶太書商來到謝哲斯的家, 把他最後的一幅蝕刻版畫退還給他,因為無人問津。謝哲斯 一言不發,把那塊銅版拿出來,用一把銼刀將其分成四塊, 他絕對沒有錢買新的銅版,但是他不能停止工作,所以他用

這樣的辦法,使得自己有機會回到工作中去,在廢棄的銅版 上再次創作。就在那個下午,謝哲斯的妻子將丈夫最後的一 個書架送淮當舖。就在妻子出門的時候,謝哲斯把床上的床 **單抽了下來,剪成六塊,充當書布……。**

看到此情此景,林布蘭明白謝哲斯將被貧窮吞噬。他一 定要盡其所能幫助這個了不起的人。那時候,林布蘭剛剛抵 達阿姆斯特丹不久,他自己在這首善之都的事業剛剛起步, 並沒有很多閒錢,於是想方設法東拼西湊買下了謝哲斯八幅 書、一塊蝕刻銅版。一六三九年,林布蘭搬到布雷街的大房 子以後,便將這些畫懸掛在不同的房間裡,因為他非常喜歡 這些作品,希望自己無論走到哪個房間都能夠看到謝哲斯的 創作。他跟凡·隆醫生說,透過這些收藏,他開拓了想像力, 學習到油畫與銅版蝕刻的許多知識。隨著歲月的推移,一六 三八年辭世的謝哲斯在林布蘭這裡得到尊敬,得到緬懷。八 幅作品和一塊銅版成為林布蘭對這位前輩畫家永久的紀念。 同時,他也深切地體會到,世俗社會對藝術的無知與輕慢如 同無情的風雨,能夠怎樣殘酷地吞噬掉直正的藝術家。

林布蘭這樣做出結論:「當計會大眾對藝術一竅不誦的時

候,他們輕而易舉地讓許多畫家就範,其手段非常簡單,不 肯就範就餓死他們。」至此,凡·隆醫生終於了解,林布蘭 不是不知貧窮的可怕,而是他絕對不肯用媚俗的作品來換取 金錢。林布蘭微笑:「四百年以後,人們大約會明白,林布蘭 曾經走在正確的道路上。我也相信,到那個時候,我仍然會 有幾幅畫留下來。」

事實是,一百多年以後,英國最偉大的浪漫主義風景畫家透納(J. M. W. Turner, 1775-1851)已經公開宣示他自己正在繼承與發展林布蘭的繪畫理念與繪畫技巧。四百年以後,林布蘭的畫作絕大部分都被妥善收藏、珍重展示。

林布蘭的個人收藏在其破產以及辭世之後曾被多次拍賣,有著完整的拍賣紀錄。因之,當初林布蘭珍藏的米開朗基羅、布勞韋爾、謝哲斯等人的作品也都能夠依照拍賣的線索被有心人士與相關機構耐心、細緻、周到地追回,重新懸掛在林布蘭故居。林布蘭當年「瘋狂」的預言也都一一實現。

謝哲斯,這位被殘酷的世俗社會吞噬掉的荷蘭藝術家, 在他辭世三百七十九年後,有了第一次精采的個展。不是在 他的出生地哈倫,不是在他離世的阿姆斯特丹,而是在紐約, 在大都會博物館。二〇一七年二月到五月,以「謝哲斯的神 祕風景」為題,現存世上的十八幅油畫與一百八十四幅銅版 蝕刻被現代科技放大幾乎一百倍,隆重展示於世人面前,引 發強烈震撼。紐約《書介週刊》哀聲叫道:「如此不世出的天 才藝術家,我們怎麼會對他一無所知?」

這個問題問得好。林布蘭含淚微笑。

VII. 韓德麗琪

風暴之間,仍有寧靜與溫馨,一六四九年,來自格德蘭 (Gelderland) 山區小鎮的二十三歲少女韓德麗琪 (Handrickie Stoffels, 1626-1663) 走進了林布蘭的生活。

韓德麗琪的父親是一位警官,養育了六個孩子,家境拮 据。在她十七歳的時候,父母雙亡,韓德麗琪決心自食其力, 來到阿姆斯特丹做女傭。此時,在林布蘭家裡幫傭的油爾克 絲神智迷亂,常常歇斯底里大發作,家裡的情形更加失序。 年幼的泰特斯不但沒有得到好的照顧,而且常常處在驚恐中, 終於影響到林布蘭的創作。在無計可施的情形下,朋友們幫 助林布蘭將油爾克絲送進精神病院,家務便交給了年輕、勤 奮、聰慧、善良的韓德麗琪。

十七世紀中葉, 荷蘭曾經與英國在美洲東部爭奪這塊新 大陸的控制權。如果不是荷蘭敵不過老牌帝國英格蘭,今天 的紐約 (New York) 就會叫做新阿姆斯特丹 (New Amsterdam)。即便最終荷蘭並沒有取代英國,荷蘭風仍然 在紐約留下了鮮明的印記, 比方說曼哈頓北部的哈林區 (Harlem),其名稱正是來自阿姆斯特丹西北大城哈倫。比 方說紐約市西區上城阿姆斯特丹大道等等地名,同樣擁有荷 蘭的遺風。

林布蘭的老朋友凡·隆醫生接受阿姆斯特丹權貴的委託,到美洲大陸去為荷蘭尋找適於生產糧食的肥沃土地。這個任務伴隨著無數的冒險順利達成,醫生不但為荷蘭帶回了豐富的北美洲地表資源報告,而且廣泛地研究了各種藥草,對於麻醉藥這門學問有了許多先進於歐洲同行的知識。他從「新阿姆斯特丹」返回國門的時候,阿姆斯特丹正處在一個相當詭異的狀況。當時荷蘭戰事正酣,這一回,阿姆斯特丹的民防隊正在與圍困這座城市的奧蘭芷親王作戰,因此城門封閉,醫生花了不少精神力氣才得以進城與家人團圓。

好在,戰事很快結束,醫生帶著闊別數年的兒子上街散步。兒子很興奮地唧唧呱呱講個不停:「就在染工運河(Verversgracht)附近有一座橋,在不久以前被一塊大石頭壓塌了,為了搬開這塊大石頭,發生了好多有意思的事情,連著有好幾匹馬都陷在河裡不能動啊……」於是父親跟著兒子來到了這座橋,發現橋身已經修復,而且在橋邊還有一個

非常熟悉的身影,這個人正在專心作畫,為運河上的載貨船 隻畫素描。他是那麼專心,竟然沒有發現有一位老朋友正在 走近他。直到醫生站到了他的面前,擋住了他的視線,並且 開口說話:「嗨,你怎麼不到城牆上去畫你的老朋友班寧,柯 格隊長和他的勇士們呢?他們正在英勇作戰,忙著保護我們 的城市免於攻擊!」林布蘭這才抬起頭來,認出了多年不見 的老友, 開心得一把抱住了他, 叫道: 「噢, 天哪, 我們是這 樣想念你,差一點到北美洲去加入你的探險。」林布蘭滿心 歡喜,打量著醫生:「你一點也沒變,只是跟從前一樣的糊里 糊塗!」醫生大為詫異,追問畫家為什麼詆毀自己的聰明才 智。林布蘭大樂:「你不糊塗,那你為什麼胡扯什麼我多年前 畫過的老班寧 · 柯格在作戰之類的鬼話? 他跟誰作戰? 西班 牙人早就離開了。」這個時候,醫生才發現,林布蘭對於昨 天才結束的一場內戰竟然一無所知,竟然需要自己從美洲跑 回來告訴他身邊究竟發生了什麼事情!於是醫生告訴老朋友, 過去幾天裡親王隨時可能砲轟這座城市,很可能把他從畫室 裡炸得飛出來!醫牛看林布蘭完全無動於衷,便問他,最近 四天他究竟在做些什麼。 林布蘭很誠實地回答:「我在工作

啊,我正在為我的兄弟和他的妻子畫像。他有個很有意思的 腦袋,很普通可是很有趣……。我總不能因為有個親王閒來 無事想打個仗來換換花樣就停下手裡的工作。當然嘍,如果 他們砲轟城市,我有可能被炸死,但是喪命以前我還是有機 會在我兄弟的鼻子上塗上另外一層顏色……。而且,這個死 法很不錯,大家很容易記住我,在一個不短的時間裡,大概 也不容易忘記我……」在發表了這樣一大篇讓醫生目瞪口呆 的議論以後,林布蘭神情愉快地跟醫生說:「你把我畫素描的 興致完全破壞了,我有權利要求補償,現在你們父子兩個就 跟我回家去,今天,您屬於我……」話未說完,林布蘭開懷 大笑了。這樣爽朗的笑聲,是醫生從來沒有聽到過的。他仔 細端詳眼前的畫家,只見他神清氣爽,數年歲月不但沒有催 他老,他臉上的皺紋反而舒展得多了。林布蘭的生活裡一定 發生了巨大的變化,醫生這樣想。

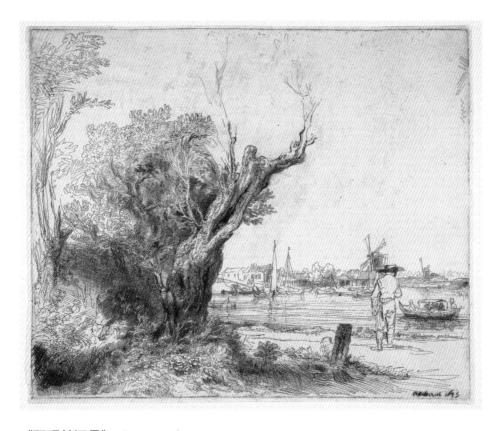

《甌瑪若河景》*The Omval* 銅版蝕刻與直刻 B.209/1645 現藏於美國紐約摩根圖書館暨博物館 (New York USA, Pierpont Morgan Library and Museum)

與《風力磨坊》、《三棵樹》同樣著名的顛峰之作。甌瑪若乃一狹長土地,位於兩條河之間,狀如半島。林布蘭在這幅作品裡不僅刻畫出背對觀者瞭望河景的男士,河上的船隻,對岸的房舍、磨坊;他還將畫幅的大半留給了甌瑪若,大樹的老幹強壯有力,新枝欣欣向榮伸向風和日麗的晴空,連樹蔭之外的半截樹椿都顯示出安寧與祥和。

如此生死觀果真驚世駭俗,當後來的人們讀到醫生詳實 札記的時候,都受到了震動。有權有勢的人們玩弄政治、製 造糾紛、製造戰爭之類的事情看在林布蘭的眼睛裡根本不值 一提。對於一位真正的藝術家來說,沒有比創作更重要的事 情。饑荒、瘟疫、戰爭、家庭的不幸, 甚至死亡都不能轉移 他們的視線,哪怕死神已經站在了面前,他們仍然會從容地 工作, 直到生命的最後一息。

這一天,對於醫生來說真是驚奇連連。原來,他的兒子 根本就是布雷街這所大房子的常客。只見他手舞足蹈、熟門 熟路地跳上臺階,大門開處,泰特斯歡天喜地跳將出來迎接 自己的好朋友。在他身後,一個美麗的女人出現了,她漂亮 的褐色大眼睛裡滿是誠摯的笑意。她親切地迎接醫生的兒子, 溫暖地迎接儒雅、有禮的醫牛到來。醫牛的心裡湧動著感激, 感激著這位女子在自己離家的歲月裡照顧了自己的兒子; 感 激著這位女子澈底趕走了林布蘭生活中的陰霾,帶給他寧靜、 祥和與舒適。醫生一眼看出,這所房子整潔、清新、井然有 序、充溢著溫馨;而且,這位女子全心全意愛著林布蘭父子。 只聽得林布蘭歡聲大叫:「韓德麗琪,快把我們那隻小肥羊宰

了, 浪子回家啦!」韓德麗琪滿面笑容, 向醫生點頭為禮, 轉身去忙了。醫生看著她強健、柔韌、靈活的背影, 跟自己 說, 今後要與這位善良的韓德麗琪結成同盟, 迎戰任何圍繞 著林布蘭一家的困擾。

偶然,是一種極其詭異、充滿眩惑的力量,它會直接而 殘酷地將事實真相一下子拉到人們的眼前。在與林布蘭、韓 德麗琪常來常往,一道度過了兩年極其溫馨的好日子以後, 一件極其偶然的事情一下子將醫生推進了林布蘭的私密世 界。

跟每天一樣,韓德麗琪總是在年輕的畫師們離開製作版畫的印刷間之後,把裡面擦抹、整理得十分乾淨。這一天,她踉踉蹌蹌從那間工作室走出來,幾乎要暈倒了。林布蘭馬上叫人去請醫生。凡・隆醫生遠遊的這些年,有一位猶太醫生照顧著林布蘭一家的健康,不巧的是,這一天他出診去了,很自然的,凡・隆醫生被請了來。他看到氣息奄奄的韓德麗琪馬上診斷出她是吸入了什麼有毒的空氣,醫生很快將病人移到通風良好的所在,韓德麗琪悠悠醒轉。林布蘭胸有成竹,走進印刷間,找到製作蝕刻的強酸。果然,畫師們沒有將瓶

蓋旋緊,強酸氣體溢出,造成了韓德麗琪的不適。林布蘭馬上將所有的強酸瓶蓋一一旋緊、門窗大開。一場偶然的危機就這樣迅速地解決了。臉色紅潤的韓德麗琪在躺椅上睡著了。林布蘭放下心來與醫生閒聊片刻。

醫生告訴林布蘭一個簡單的事實,韓德麗琪懷孕了。醫生認為保護韓德麗琪是自己的責任,於是直接詢問畫家一個只有好朋友才能啟口的問題:「你的妻子早已亡故,你是自由人。那麼,你為什麼不和這樣一位美好的女子正式結婚?她可是你的幸福之泉。」

看著熟睡的韓德麗琪,面對摯友關心的眼神,林布蘭沉默良久,然後吐露了他的困境:「我喜歡她,非常喜歡她。她也對我和泰特斯非常非常好。但是我不能和她結婚,我也告訴她原因何在,她完全了解,而且也願意就這樣生活下去。早些時候,我們兩人曾經有一個女兒,很不幸的,沒有幾天就夭折了。希望這一次我們的運氣好一點。我很希望有一個女兒……」

林布蘭細說從頭,原來,阻礙一個美好婚姻的障礙竟然 是莎斯琪亞的遺囑。確實的,莎斯琪亞在遺囑裡把自己一切 的「財產」都留給了林布蘭,但是還有一個附加條款,如果 他故去或者再婚,「她的一切財產」就歸泰特斯所有。事實 上,如何將林布蘭自己的財產與妻子的財產切割,這本身就 是極複雜的法律問題。如果,林布蘭與韓德麗琪結婚,他們 心然被掃地出門,房子和一切心得留給年幼的、無法管理家 產的泰特斯。同時,監護人、公證人會出現,林布蘭將陷於 無止境的財務糾紛之中。

「這樣的日子,我還能夠專心畫畫嗎?」林布蘭心平氣 和地反問醫生。

醫牛很明白,世界上的事情,多半都是不如意的。有些 人用無窮無盡的憂慮來應付;林布蘭用無眠無休的工作來排 解。他書書、製作蝕刻銅版書,忙得不得了,而且十萬分的 專心。年輕的韓德麗琪則用她的愛、她的勤勞給了林布蘭一 個專心創作的環境。

雖然不能結婚,林布蘭還是像當年的荷蘭男人一樣,遵 循著已婚夫妻理當遵循的社會習俗,帶著韓德麗琪回鄉探望。 樸實的家人、親友、鄰居都喜歡高大、善良、溫和的林布蘭, 待他十分親切,也高興著韓德麗琪終於有了一個溫暖的歸宿。

在這趟旅行中,林布蘭愛上了格德蘭的山景。後來,他常常 把這美好的景致「移」到他的創作中去,廣為流傳的故事便 是關於銅版蝕刻 B.237 的這一幅素描《有一隻牛的風景》。

在這段相對平靜、心情舒暢的好日子裡,林布蘭常常到 阿姆斯特丹郊區的鄉村取景畫素描。一六五〇年的一個春日, 林布蘭信步來到一戶農家,農舍門前小河邊,一條牛正在飲 水,河邊草地沐浴著明麗的陽光。靜謐中,林布蘭打開素描 簿畫將起來。大畫家來到自家門外寫生作畫,讓這家農舍的 主人感覺十分榮耀,於是靜靜站在畫家身後,很開心地看著 畫家把自己的家園、田地描畫到紙上。但是,奇怪極了,此 地一馬平川,畫中卻出現了大片的山景;更奇的是,農舍背 後並沒有樹,在林布蘭筆下,這農舍卻倚樹而建!農人實在 忍不住了,輕聲說道:「這裡沒有山,也沒有樹啊……」林布 蘭微笑,笑容裡滿是喜悅:「我看到了啊……」農人恍然大 悟,原來林布蘭的眼睛和尋常人是不一樣的,他能看到並不 存在的東西,而且能畫出來!農人很開心,這張素描把自己 的農舍畫得比實在的情形漂亮多了。林布蘭開懷地笑了,他 在自己的筆下又一次看到了格德蘭美麗的景致,山巒起伏、

鬱鬱蔥蔥。啊,親愛的格德蘭,韓德麗琪的故鄉。

畫家筆下流露出的愛意洶湧澎湃,淹沒了畫面。

VIII. 教會

只有愛情、卻沒有一紙婚書的日子應該說與他人並無關連,但是十七世紀的阿姆斯特丹擠滿了無聊的小市民。他們藉口要看畫來到林布蘭的家,本來畫家很高興,以為他們會來購買一些作品,便很熱誠地接待他們。很快發現,他們的興趣在林布蘭的藝術品收藏上,頻頻探問某件絲織品多少錢可以出讓、某個頭盔要價多少、某只樣式古樸的花瓶價值若干……。林布蘭的收藏品是絕對不肯轉賣的。來客們對這樣的回答似乎並不意外,嘻嘻哈哈說東道西。怒不可遏的林布蘭此時才看到,來人們賊溜溜的眼光打量著正在端茶倒水的韓德麗琪,停留在她不再苗條的腰身上。林布蘭毫不客氣,把來人一個不剩轟了出去。

韓德麗琪卻沒有估計到,事情會演變到她受不了的程度。 週日早上,教堂鐘聲響起的時候,她總是會穿上整齊的衣裙 到一所喀爾文教堂去望彌撒(Mass)。這一天,她和往常一 樣乾乾淨淨出現在教堂裡,心平氣和坐在後排的角落上,聽 牧師講道。但是情形不對了,牧師講到「行為不檢點的女 人, 講到「邪惡的魔鬼」、講到地獄與酷刑……。站在講壇 上的牧師疾言厲色,聽講的男女都回頭看她,女人的鄙夷、 男人的幸災樂禍都寫在臉上,寒冷的目光像箭矢般射在她身 上。韓德麗琪驚嚇得站起身來奔回家中。林布蘭有點詫異, 怎麼這麼快就回來了?韓德麗琪不想驚擾林布蘭,於是顫抖 著說,她沒有去教堂,只是與鄰居閒談了一會兒……。但是, 她從未說過謊,臉色慘白,抖顫不停,忍了又忍,終於大哭 起來, 哭聲悽慘。最終, 語無倫次地抬頭問林布蘭: 「只要有 愛,不是就很好了嗎?為什麼要下地獄?」林布蘭痛苦地看 著自己心爱的人,一時說不出話來。

凡·隆醫生的兒子熱愛韓德麗琪,看到她受了這麼可怕 的委屈,馬上飛奔回家報告父親。醫生當然知道過度驚嚇會 對孕婦和胎兒產生極為不良的影響,於是飛奔而來,不但安 撫這位善良單純的女子,而目給她一些藥物,讓她從驚嚇中 慢慢安靜下來。林布蘭站在那裡,眉頭緊鎖,一言不發。

「我一定得把市政廳委託的一幅書完成,我有兩打的銅 版書要做,我還有幾幅風景書要完成。不出一年,我就不必 再依靠那筆事實上大約並不存在的所謂潰產,還清所有的債

務,同韓德麗琪結婚。我一定得同她結婚,否則怎麼對得住 這樣仁慈、這樣美好的一個人?」醫生終於聽到了林布蘭黯 啞的聲音,感覺到他的迷亂,感覺到他的痛苦,以及一種絕 望的情緒。

林布蘭並非喀爾文教會的教友,他也不常到教堂去,他 非常喜歡的傳道人和牧師都是猶太人。在韓德麗琪漕受折磨 的這個事件發生以後,他加入了門諾派教會(Mennonite)。 門諾派是基督教再洗禮派的一個分支,他們不贊成嬰兒在完 全懵懂、不可能有信仰的情形下被父母抱到教堂受洗,成為 基督徒。他們主張,成年人有了信仰之後再受洗成為基督徒, 是對信仰的主動堅持,比嬰兒被動受洗有意義。再洗禮派因 其教義的不同在歐洲其他國家飽受排斥、飽受欺凌,但是荷 蘭的宗教政策相對寬容,因此才能在阿姆斯特丹生存。林布 蘭加入其中溫和的門諾派教會,教會牧師表示,他們絕對不 會過問教友的個人生活,而且,這個教會來去自由,他們也 絕對不會過問林布蘭任何有關信仰的選擇。林布蘭一方面感 覺到門諾教會的溫暖、祥和,一方面似乎也是對喀爾文教會 的一種官示,韓德麗琪牛下孩子之後,是否被教會接受並給 予洗禮,他根本已經不在乎了。

畫中, 的溫暖柔和色調揮灑出自己內心的情感風暴。韓德麗琪從黑暗的背景裡走出來,走到陽光下, 正在清冽的流水中沐浴的女子便是產後的韓德麗琪。林布蘭以粗獷有力的筆法,趨於暗色 撩起衣襬。林布蘭滿心的愛意成就了這幅不朽的名畫

樸

《浴女》Woman Bathing in a Stream 鑲板油畫/1654

現藏於英國倫敦國家藝廊(London UK, National Gallery)

一六五四年,韓德麗琪順利生下了美麗的女嬰,如同早 先已經夭折的三個女嬰一樣, 林布蘭為她取名卡納莉雅 (Carnelia van Riin, 1654–1684)。到了這個時候,喀爾文 教會大約已經明白,對林布蘭與韓德麗琪的折磨並沒有達到 目的,如果延續到孩子身上恐怕更加得不償失。於是,卡納 莉雅順利登記為林布蘭與韓德麗琪的女兒,順利受洗,成為 基督徒。對母親的驚嚇與折磨並沒有損害到卡納莉雅的健康, 她平安長大成人,而且,最終成為林布蘭的孩子當中壽命比 較長的一位。

一六五四年,韓德麗琪產後,林布蘭繪製了極為著名的 作品《浴女》。二十八歲、初為人母、美麗的韓德麗琪站在河 水中,身上套著林布蘭寬大的白襯衫,她用雙手高高撩起襯 衫下擺,免得被水浸濕。她低頭看著水中的倒影,似乎是驚 奇著小腹的平坦,或許是在看著水中的石子,驚奇著流水的 清冽與石子的美麗。在她身後的河岸上,疊放著鮮豔華麗的 衣袍,那是林布蘭為她準備的禮物。另一側,懸掛著華貴的 壁毯 , 為沐浴中的韓德麗琪製造出一個隱密 、 溫暖的空 間……。整個書面色彩絢麗、溫柔、細膩、充滿寧靜與喜悅。

書家將心頭深沉的愛意流瀉在畫板上。

藝術史家們特別重視這幅作品, 認為是為後世印象派 (Impressionism) 開創先河的傑作。

書家對抗命運的手段也是驚世駭俗的。在債臺高築的日 子裡,他每天辛勤工作。白天書書,晚上七點鐘,走進他的 印刷間,點上一根蠟燭,用尖細的鋼針修改銅版,然後推動 沉重的鐵輪,印製版畫。他有學徒與助手,但是他要最好的 成品,因之,這沉重的勞務就多半落在自己的身上。從晚間 七點到凌晨四點,整整九個小時,將近五十歲的畫家就這樣 站在那裡工作, 直到眼睛痛得好像一根長針垂直刺進眼球, 他就再點一根蠟燭「以緩解眼睛遭受的壓力」。醫生來訪的時 候,他也會抱怨,有的時候「心臟有點難受」,他常常在睡夢 中「因為心臟狂跳而被驚醒」,更多的時候,是「頭痛,肩胛 骨也痛得厲害」。抱怨過後,他總是有點羞澀地自我嘲諷一 番,好像自己是一個經不起折騰的小男孩。醫生知道,勸他 减少工作量,根本是白費力氣。他絕對不會為了健康的理由 而放慢工作的速度、縮短工作的時間,要想減輕他的工作壓 力,得想别的辦法。

有一天,遠在土耳其的老朋友託一位船長為凡・隆醫生 捎來一袋豆子。豆子裡夾著老朋友的一封信,信中說到來自 東非阿比西尼亞(Abyssinia 即現代的衣索比亞 Ethiopia)的 黑水,簡直是來自天國的瓊漿,穆斯林(Muslim)們已經離 不開這美妙的飲品了 ,因為 「它是醫治人類一切疾病的神 藥」。老朋友在信中講到要用這袋小禮物來報答醫生給予他的 友誼云云,都已經無法引起醫生的興趣,他的腦袋裡只有一 個念頭,這東西大概是林布蘭需要的,無論對眼睛、腦神經、 還是肩胛骨哪怕有一點點幫助,都是好的,值得一試。

但是老朋友文情並茂的信裡卻沒有說這灰灰綠綠的豆子到底是什麼東西,以及應該怎樣烹製,才能變成「來自天國的黑水」。醫生便向朋友們請教,有一位飽學之士告訴醫生,十二世紀或是十三世紀的時候,穆斯林在清真寺打瞌睡被阿訇(imam)們視為對真主安拉(Allah)的不敬,無論是恐嚇還是勸慰都解決不了問題。一位從阿比西尼亞回來的商人報告,他們發現了一種神奇的藥,可以讓人保持清醒,據說這藥生長在小灌木上,羊兒吃了之後一個禮拜不肯睡覺!阿訇們大喜過望,不久,很多穆斯林都在進清真寺之前飲用這

「湯藥」來提振精神。之後,所有的阿拉伯人都愛上了這味 藥,它叫做「咖啡」,來自阿比西尼亞的卡法省(Kaffa)。而 日,「只要浸泡數小時,再來享者一番」就可以飲用了。醫生 心想,這不是同烹煮普通的豆子湯沒有什麼不同嗎?另外一 位飽學之士則說, 這豆子就是荷馬 (Homer, 約900-800 BC) 在《奧德賽》 Odyssev 裡面提到的忘憂草 (Nepenthes) 上結出的小莓果。而且,忘憂草來自埃及,服下這味藥之後 會忘記一切煩惱。忘憂草這個詞由兩部分組成,因此烹製的 時候,豆子與水的比例是一比一……。醫生想,無論是咖啡 還是忘憂草,對林布蘭來說都沒有壞處。而且上述兩位飽學 之十都是畫家的朋友,於是決定要在林布蘭的小花園裡試著 來烹製這來自天國的黑水。林布蘭對朋友們的奇思妙想從來 沒有反對的意見,總是樂觀其成,於是這會讓人忘憂的咖啡 就在煙霧繚繞中者了起來。

未曾烘焙、研磨渦的牛咖啡豆煮出來的汁液自然不會可 口。晚飯後,這濃濃的黑水帶著詭異的氣味被端上桌來,大 家滿腹狐疑地喝了一口,就都大呼吃不消,腳步踉蹌退出了 「忘憂宴」。

林布蘭卻沒有什麼特別的反應,居然微笑著端著燭臺上 樓去了。

醫生抬頭望去,林布蘭高大的身影出現在窗前,他破例 的沒有在刻銅版!他在畫畫,畫的是韓德麗琪的畫像,一串 珍珠項鍊在韓德麗琪的胸前閃閃發亮!

望著,望著,醫生頭昏腦脹,視線模糊,感覺大約是自己的眼睛花了,要不就是眼前出現了幻象,無論如何,絕對是那口黑水帶來的災難,還是趕快回家去上床睡覺最為安全。 半夜裡,胃裡一陣翻騰,再也睡不著了,披衣起床。醫生忽發奇想,不知這難喝得要命的黑水是振作了林布蘭的精神,還是讓他進入了一個沒有憂煩的境界?暗夜中,醫生再次來到林布蘭的門外,樓上畫室那扇窗戶依舊燭火輝煌,林布蘭還在神采奕奕地作畫!醫生忍不住大笑了:「你這個瘋狂的傢伙,果真不是凡人!」

醫生沒有想到的是,「黑水」帶來的振奮只是一個偶然的巧合,此時的林布蘭正在向一個輝煌的頂峰挺進。在畫面暗部與亮部之間的朦朧地帶,他不再使用細膩的筆法去精確描繪,而是使用大膽、有力的筆觸,讓那些帽子、衣服、衣袍

的褶皺自己從畫面上跳出來,立體地凸顯出或華麗、或柔美、 或深沉、或別緻的強烈風格。畫家爐火純青的技巧以及他強 烈的個性與追求,在這個巨大的改變中被異常鮮明地表現了 出來。畫面的亮部,已不再單單是細膩的人物面部表情的色 彩描述。林布蘭開始使用黃色和紅色的光彩來代替形象的細 緻刻書,於是出現了極富神祕氣息的象徵意涵。那些金屬般 的光亮,極為醒目,似乎在不間斷地傳遞某種神祕的信息, 引人遐思。到了這樣的境界,林布蘭自己聽從意志與心念的 驅使,運筆自如,似有神助。包括那位法國男爵在內的一些 愛畫之人看到林布蘭的作品,都不由自主被吸引,一致認為, 這位畫家「越畫越好」。而且,他們深信,一百年以後,無論 他老死在濟貧院或是在舖滿綾羅綢緞的床榻上壽終正寢都已 經完全不重要了,他的作品以及無遠弗屆的影響力,才是林 布蘭存活在十七世紀的荷蘭的全部意義。

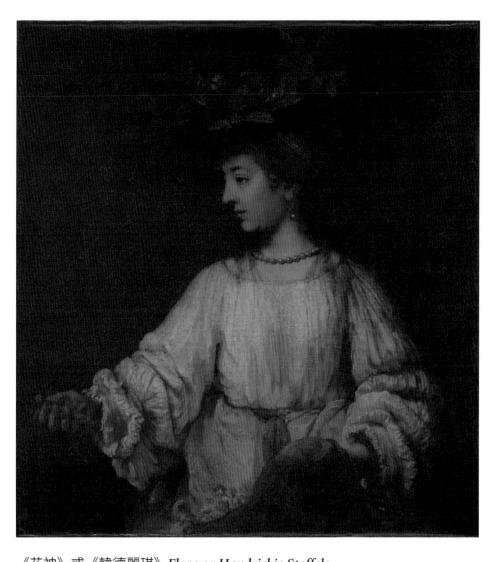

《花神》或《韓德麗琪》*Flora* or *Handrickje Stoffels* 帆布油畫/1654 現藏於紐約大都會博物館(New York, Metropolitan Museum of Art)

畫面上,韓德麗琪幾乎全側面,像極了埃及女神。她是一位勤奮勞作的女子,強壯、雙手有力。右手握著一把已經乾燥的花,似乎正在收取種籽。在林布蘭筆下,頭戴花冠、身著白衣黃裙的韓德麗琪生機勃勃、充滿力量,有著大地之母的豐腴。在許多幀韓德麗琪的畫像中,這一幅格外華麗、輝煌。

IX. 宗教藝術

在林布蘭出生以前,歐洲發生了「宗教改革」的狂風驟 雨。這場爆發於一五一七年的重大變革將西歐的基督信仰世 界撕裂成兩個水火不容的版圖,一個是天主教 (Catholicism),另外一個是基督新教(Protestantism)。宗 教改革的導火線是羅馬梵諦岡教廷為了要重建聖彼得大教堂 籌措大筆銀子的具體作法引發了民眾的情怒。教廷為了籌錢, 印製了大量的「贖罪券」,在德意志地區向貧窮的農人兜售。 這種帶有欺騙性質的惡劣斂財手段本身已經非常可惡,更糟 的是,大筆錢財落入地方主教手中。我們可以想像一下,就 在天才的米開朗基羅、拉斐爾在梵諦岡恣意揮灑的時候,無 數貧民因為教廷的劫掠而淪落到更為悲慘的境地。因之,宗 教改革不但使得宗教本身被撕裂,更禍及千年以來宗教與藝 術緊密相連的傳統。

長久以來,歐洲人親近視覺藝術的最佳途徑是到教堂去。 一代又一代的建築家、畫家、雕塑家將個人的一生、個人的 全部才華奉獻給教會,創造出輝煌的宗教藝術。普通民眾幾 乎是在教堂裡長大的,伴隨著他們度過一牛的是精湛的藝術 品,這也就使得社會對於藝術家格外尊敬。當一個小村落的 教堂裡將要有畫家前來畫聖母像的時候,全村男女老少會迎 出村去,站在路邊久久守候。興建教堂的建築師、在教堂書 壁畫的畫家、塑造雕像的藝術家無一不受到教會與民眾的熱 情款待。

十六世紀初的宗教改革為這一長久的傳統書上了休止 符。為了反對羅馬教廷的奢靡,新教支持者們倡導簡樸,壁 書、雕塑與華麗的裝飾品都在擯棄之列,視覺藝術家的社會 地位一落千丈。

一五六六年九月二十五日,一群對西班牙天主教異端裁 判所(Spanish Inquisition)的壓迫與欺凌深惡痛絕的喀爾 文教眾,將委屈與憤怒發洩在教堂藝術品上。他們衝進了荷 蘭萊登市許多重要的教堂,把華麗的教堂裝飾、聖徒雕像、 宗教畫像摧毀殆盡。這次激烈的行動是喀爾文教徒從這一年 的八月起,在整個尼德蘭地區所展開的「破壞宗教圖像風暴」 裡面的一支龍捲風。

這樣的風暴所產生的直接結果就是,在荷蘭擺脫西班牙

統治成為獨立國家之初,藝術家的地位已經非常的尷尬,他 們被大眾稱為「潑顏料的人」,連暴富的無知無識的海盜都能 夠在他們面前指手書腳。

就在這樣的社會環境裡,林布蘭來到了這個世界上,而 日矢志要成為最具改革精神的藝術家,要在有生之年創造出 新的理念與技法,引領後世藝術家繼續探索。臺無疑問,他 必然會經受折磨,必然會走在荊棘叢生的路上。

但是正如林布蘭自己所說的,才華是一定會顯現出來的。 他的運氣不錯,確實有人在他很年輕的時候就非常賞識他。

喀爾文教義與路德 (Luther) 教義一樣,堅持「預定 論」, 認為, 「上帝係經過深沉的考慮, 才決定誰該獲救誰該 毁滅,而且這種決定是早在我們出生以前就作好的。對於上 帝的選擇和考慮,我們相信除基於祂的恩惠外,完全是無理 中的。那獲救的,完全與其善行無關。至於那定罪的,其永 生之門, 在似可理解與似不可理解之間, 早已關閉。」十七 世紀初, 喀爾文教派內部發生劇烈紛爭。 神學家厄米尼安 (Jacobus Arminius, 1560-1609) 從阿姆斯特丹來到萊登大 學執教,與同事展開神學辯論,強烈反對如此嚴酷、令人絕

望的喀爾文主義,主張人的自由意志決定信仰的取捨。厄米 尼安去世之後,他的支持者們簽署了「抗辯文」支持厄米尼 安的觀點,他們被稱為「抗辯派」(Defenders)或厄米尼安 派。

在支持抗辯派的眾人當中有一位非常有名的大人物,他 就是在 「沉默者威廉」 被暗殺後, 輔佐其子莫里斯親王 (Maurice, Prince of Orange, 1567-1625)、推動尼德蘭獨立 運動的重臣歐登巴內維爾特 (Johan van Oldenbarnevelt, 1547-1619)。有關教義的爭執最後演變為殺戮,歐登巴內 維爾特被構陷入罪, 並成為最悲慘的犧牲者。

一六二五年,莫里斯親王過世,正是他判處了無辜的歐 登巴內維爾特死刑。 著名的荷蘭史學家施克里威利烏斯 (Petrus Scriverius, 1576-1660) 是一位虔誠的新教徒,對 抗辯派懷有深切的理解與同情。此時,他懷念正直的歐登巴 內維爾特,深深感念他的犧牲。而且,他已經從林布蘭的繪 畫中感覺到這位青年畫家的巨大潛力,於是,他來到林布蘭 與里凡思的畫室,委託林布蘭根據《聖經》Bible 故事來繪製 一幅《聖司提凡殉教》圖。

《新約聖經》 New Testament 〈使徒行傳〉 Acts of the Apostles 第六章到第七章記載了司提凡的事蹟。這位堅定的 基督信仰者被構陷入獄,並被判處用石塊打死的極刑。他是 有史以來為信仰殉難的第一位基督徒。

此時的荷蘭,新教派系林立,教堂藝術已蕩然無存,但 是牧師們詳細講解《聖經》卻是日課。因此,根據《聖經》 故事繪製的藝術品便成為民眾熱愛的收藏品。施克里威利烏 斯的到訪與委託,對於十九歲的林布蘭來講,也就是很自然 的一件事。其中「借古喻今」的目的自然不必言明。很快, 林布蘭精采完成了委託,司提凡如同天使般純潔堅定的形象 令收藏者非常滿意。這幅畫也是至今發現林布蘭最早期的油 書作品。

一六二六年到一六二七年,林布蘭完成了六幅油畫作品, 其中就有《托比特責怪安娜偷小羊》。歐洲藝術史專家們異口 同聲,這幅作品是林布蘭第一幅充滿個人風格的傑作。托比 特的故事來自天主教《舊約聖經》 Old Testament 〈多俾亞 傳〉Book of Tobit。在整部《聖經》裡,林布蘭最喜歡的篇 章就是這〈多俾亞傳〉。他根據這個篇章所提供的素材,用素 描、版書、油畫的不同方式創作了五十五幅作品。托比特憂 傷、悔恨、痛苦的心境被二十歲的林布蘭表現得淋漓盡致。 另外一幅同期誕生的作品《無知的財主》The Rich Man, from Christ's Parable 則是來自《新約聖經》中〈路加福音〉The Revelation of John 裡面的故事,耶穌用了一個著名的比喻來 教導門徒,人生無常,世俗財富的累積是沒有意義的。在這 幅作品裡,年輕的林布蘭使用了他當時最喜歡的一種表現手 法,用一束微光來照亮人物的內心世界。書面上,深夜裡, **貪心的財主在一盞燭光下仔細檢視手中的錢幣。畫面左上角** 暗處的時鐘卻在一分一秒穩步前行。財主的生命正在一點一 滴迅速流逝,他卻還沉溺在對自己財富的估算中。畫面極其 牛動傳神地詮釋了《聖經》故事。在二十歲的年紀,林布蘭 一系列精湛的宗教藝術作品已經為他贏得極大的讚譽。

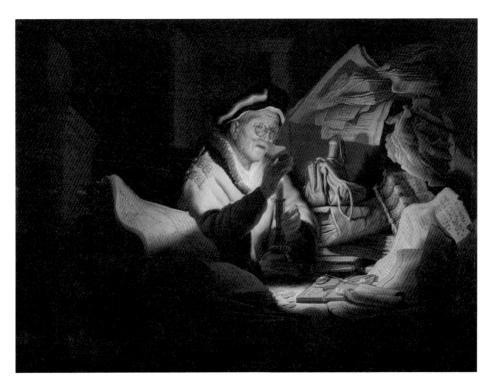

《無知的財主》*The Rich Man, from Christ's Parable* 鑲板油畫/1627 現藏於柏林藝術博物館(Berlin, Gemäldegalerie)

視錢如命的財主在堆積如山的帳簿中,圓睜雙眼,在燭光下審視手中的錢幣。燭光 微弱,照亮了桌上閃亮的金幣,卻遠遠不敵財主身後濃重的黑暗。《聖經》裡,耶穌 的教導如同那溫暖的燭光,力圖驅趕人心的貪婪愚妄。然而歷史卻告訴我們,多少 人禍因貪婪而起。

一六二九年,又有一位名人來到萊登造訪了林布蘭與里 凡思的畫坊。 此時, 第三任奧蘭芷親王腓特烈, 亨利 (Frederick Henry, Prince of Orange, 1584–1647) 已經即位 四年。他的祕書康斯坦丁·惠更斯 (Constantijn Huvgens, 1596-1687)是著名的詩人、翻譯家、外交家,一位真正的 文化菁英。這個人也是林布蘭生命中一位重要的人物。惠更 斯不但地位顯赫,而且極有品味。他的舅舅是神聖羅馬帝國 皇帝魯道夫二世 (Rudolf II, Holy Roman Emperor, 1552-1612) 聘請的宮廷畫家。惠更斯幼年住在海牙 (The Hague) 的時候,他家的鄰居是海牙宮廷畫家。由於惠更斯在文學藝 術方面的造詣,在他擔任腓特烈 · 亨利的祕書之後便負責起 海牙宮廷的藝術品收藏與舉辦文化活動的重責大任。他來到 林布蘭和里凡思畫坊的時候,林布蘭剛剛完成一幅油畫作品 《懊悔的猶大退還三十塊銀錢》 The Repentant Judas Returning the Thirty Pieces of Silver。這幅畫的根據是《新約 聖經》中〈馬太福音〉Gospel of Matthew 第二十七章的記 載:猶大出賣導師耶穌,得到三十塊銀錢。耶穌遭到羅馬巡 撫逮捕、受審、定罪,即將被釘死在十字架上。猶大聽到消

息,萬分慳悔,希望退回那三十塊錢不義之財,卻為時已晚。

關於這幅作品,惠更斯在他的筆記裡極為詳盡地寫出了 他的感動、訝異與讚嘆、這份文獻保存在海牙國立圖書館。 所以,我們能夠在今天看到四百年前一位文化人對林布蘭作 品的觀感。康斯坦丁·惠更斯這樣寫道:「我確信,《懊悔的 猶大退還三十塊銀錢》可以拿來作為討論林布蘭藝術創作的 絕佳例子。這幅畫可以同義大利所有的藝術傑作一樣獲得崇 高的地位。這幅畫甚至可以同自古希臘羅馬以來的所有藝術 珍品相提並論。畫面上有許多人物,我們不必一一細說,只 談那個陷在絕望深淵裡的猶大。他的肢體與表情,一下子呼 號、一下子哀求,只希望能夠得到寬恕。雖然他也明白,此 時此刻無論做什麼都已經是枉然。他的臉上滿是因為驚恐過 度而失神的表情。一頭亂髮、衣服也在哭嚎中被扯破。痙攣 的手臂、絞在一起的雙手,都在準確表達他激動的心情。他 雙膝跪地,身體也在痛苦中抖動……。我敢說,迄今為止, 沒有任何藝術家能夠想像,一位土生土長的荷蘭青年,竟然 有辦法用書筆在一個人物身上刻畫出如此複雜多變的情緒; 透過猶大一個人的肢體動作、面部表情,完整而自然地呈現 出猶大迂迴曲折的情緒崩潰過程。」在這段文字的結尾,康斯坦丁·惠更斯激情滿懷地宣布:「我親愛的好友林布蘭,我要向你致上我最崇高的敬意。」

這崇高的敬意使得惠更斯加入遊說大軍,勸說林布蘭赴 義大利「深造」。這件事沒有成功,林布蘭矢志留在荷蘭。這 位伯樂沒有氣餒,繼續努力,從一六三二年起,他代表腓特 烈·亨利親王委託林布蘭創作一系列有關耶穌生平的畫作, 給這位青年畫家提供了絕佳的機會一展長才。對於剛剛遷居 阿姆斯特丹、個人事業剛剛起步的林布蘭來說,這樣的機會 尤其重要。腓特烈•亨利親王活到一六四七年,終其一生, 他熱愛林布蘭的作品;終其一生,給予林布蘭以熱情的支持。 雖然在《夜巡》事件發生之時,連惠更斯對林布蘭大膽的實 驗都有些猶豫,親王卻一如既往,站在林布蘭一邊。在十多 年的光陰裡,林布蘭為親王繪製了七幅重要的宗教藝術作品, 最後兩幅都是在《夜巡》事件以後,而且酬勞較前五幅高出 一倍。腓特烈•亨利親王逝世之後,奧蘭芷王室停止了向林 布蘭訂製畫作。惠更斯在《夜巡》事件之後不久便回到了支 持林布蘭的立場。雖然他對於林布蘭的藝術理念並不是十分 理解,但是,他還是和親王一樣,在他的有生之年,盡一切可能援助了這位不世出的藝術家。惠更斯比林布蘭出生得早,又比林布蘭長壽,我們可以這樣說,幸虧有這位惠更斯先生的庇護,否則,林布蘭的一生很可能更加坎坷。

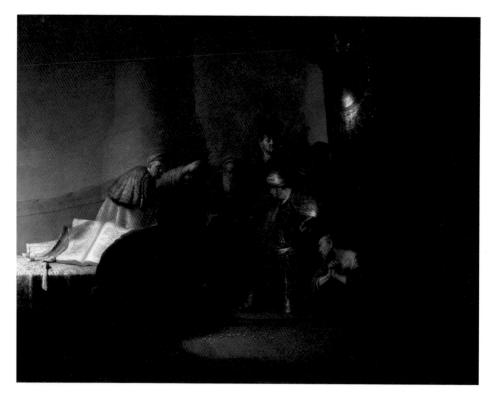

《懊悔的猶大退還三十塊銀錢》

The Repentant Judas Returning the Thirty Pieces of Silver 鑲板油畫/1629

現藏於英國北約克郡萊茨村茅葛瑞夫城堡 (North Yorkshire UK, Mulgrave Castle in Lythe)

這幅傑作存留在歐洲隱姓埋名的大收藏家們手中,四百年來沒有絲毫損害。二〇一 六年六月,作品第一次飄洋過海,來到北美洲,來到紐約摩根圖書館獨家展示。伴 隨著畫作來到紐約的,還有康斯坦丁·惠更斯的札記。這部札記是手書,四百年的 風霜使得紙張已經泛黃,墨跡卻清晰如昔。文化菁英惠更斯先生對青年畫家林布蘭 的讚譽亦輝煌如昔。

與此同時,林布蘭的肖像作品也展露了畫家驚人的才華。 當年,歐登巴內維爾特受難的風暴曾經牽連到了許多人, 抗辯派遭到了連續不斷的迫害。其中,同樣輔佐過莫里斯親 王的、支持抗辯派立場的弗滕波哈特(Johannes Wtenbogaert, 1557-1644) 牧師被流放。

一六二五年,莫里斯親王去世之後,抗辯派的處境有所 好轉,厄米尼安的神學著作在萊登出版,弗滕波哈特牧師從 流放地回到荷蘭。在弗滕波哈特和許多有識之十的積極爭取 下,抗辯派終於贏得合法存在的地位,可以在荷蘭以抗辯派 教會的名義傳教。一六三三年,二十七歲的林布蘭便是接受 了這個教會的委託,為可敬的弗滕波哈特牧師繪製了一幅著 名的肖像。

在荷蘭萊登大學圖書館所典藏的文獻裡,有弗滕波哈特 牧師的日記。一六三三年四月十三日,可敬的牧師寫道:「為 了順應安東尼的兒子亞伯拉罕的安排,請林布蘭為我畫像。」 亞伯拉罕是阿姆斯特丹的一位商人,正是他,以抗辯派教會 的名義委託年輕的林布蘭繪製這幅肖像。當時,牧師已七十 六歳高齡,林布蘭在肖像左上方作出了標記(AET: 76)。同 時,畫家第一次在作品上以名字簽名:Rembrandt,而不再 是連名帶姓的 RH、RHL(L的意思是來自萊登)、RHL van Riin。這是一件非同小可的事,在歐洲美術史上,只有達文 西、米開朗基羅、拉斐爾,這文藝復興三傑以及威尼斯畫家 提香(Titian, 1490-1594)在作品上簽名的時候只用名字, 而不用姓。許多著名畫家包括魯本斯在內,都未曾有過這般 的自信,只須寫上名字(first name),世人已能辨識,絕不 會與他人以及他人的作品混淆。

這幅肖像確是傑作,林布蘭將光線集中在牧師溫和的臉 上、明亮的眼睛上、身邊的神學書籍上、放在胸前的手上。 表達出牧師堅定的信念、無畏的精神,以及艱難歲月留下的 印記。人們今天在阿姆斯特丹讀這幅畫的時候,仍然能夠感 覺到林布蘭當年的自豪與自信。

性格 其中有大量的肖像畫。林布蘭嚴謹對待每一 定居阿姆斯特丹只有短短兩年,二十七歲的林布蘭已經是大有聲望的畫家,無數訂單飛來, 執著與堅定表達得淋漓盡致 情緒表現出來。在這幅著名的肖像作品中,林布蘭將這位著名宗教家的寬容、悲憫 幅肖像作品,不但形象逼真,而且力求將人物的

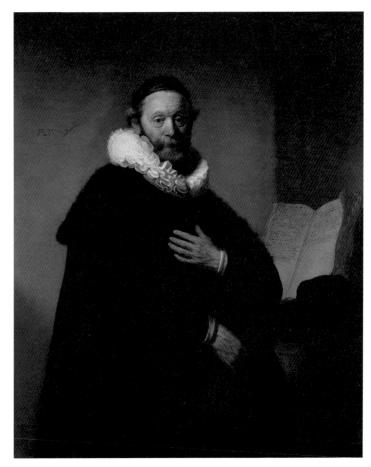

《弗滕波哈特牧師肖像》Portrait of Johannes Wtenbogaert 帆布油畫/1633

現藏於阿姆斯特丹國家博物館

X. 聖經與歷史

對於猶太民族、猶太文化、猶太教,林布蘭在很年輕的 時候已經很有興趣。一六三○年,林布蘭年方二十四歲,還 在萊登與里凡思共用書室。就在這一年,他創作了油書作品 《耶利米哀悼耶路撒冷被燬》 Jeremiah Lamenting the Destruction of Jèrusalem •

以其智慧流傳於世的以色列王所羅門 (Solomon, 卒於 931 BC) 在西元前十世紀曾經掌握了巨大的權力與巨大的財 富,他也是耶路撒冷(Jèrusalem)第一聖殿的建造者,耶和 華 (Iehovah) 在這一聖殿中得到了四百年的供奉。所羅門 用了七年時間興建金碧輝煌的聖殿,使得猶太人有了專一的 信奉。之後,他用了十三年修建了豪華的宮殿,供自己享用。 正如歷史一再告誡的, 督富不均必是亡國的先兆。就在所羅 門的全盛時期,已經露出了日後羅馬帝國敗亡時的種種跡象。 果然,西元前九三一年,所羅門去世,不久之後,以色列分 裂成以撒馬利亞 (Samaria) 為首都的北國以色列 (Kingdom of Israel, 930-722 BC, 今日已分屬以色列、巴勒斯坦、約 旦、黎巴嫩、敘利亞),以及以耶路撒冷為首都的南國猶大 (Mamlekhet Yehuda, 931-586 BC)。分裂以後,兩個國家 的臣民雖然同是猶太人卻爭戰不休。埃及人於是趁虛而入, 大肆劫掠,所羅門積聚的巨大財富被洗劫一空。

政治分裂、貧富懸殊、軍事失利、宗教墮落的時代,先 知們誕生了。他們悲天憫人,一再告誡世人不可橫徵暴斂、 不可巧取豪奪 、不可以權謀私 、不可蔑視神明 。 耶利米 (Jeremiah, 生於 655 BC) 便是這樣的一位猶太先知, 他成 為先知的時候是西元前六二六年。他奔走呼號,一再告誡猶 太人,如果不聽勸,耶路撒冷的毀滅就在眼前了,耶路撒冷 將被巴比倫焚燬。但是,沒有人直的聽信他的呼喊。先是有 亞述 (Assyria, 2500-609 BC) 前來圍城,亞述人撤離之時, 由於其內部紛爭而日漸式微,西元前六○九年被日漸強盛的 巴比倫消滅。隨即,便有了巴比倫對南國猶大的入侵,西元 前六〇九年,南國猶大約西亞王(Josiah, 648-609 BC)戰 死。最終由於猶太人對獨立的嚮往與堅持, 耶路撒冷在西元 前五八七年遭到巴比倫的焚燬,聖殿變成了廢墟,整座城池 被夷為平地,全城民眾幾乎全數被擴往巴比倫為奴。

就在猶太民族國將破家將亡的時分,先知耶利米發出「信 奉耶和華,順從巴比倫,直到巴比倫漕報的時刻到來。耶路 撒冷必將重建,被擴的人們必將回歸故十……」的呼喊。有 關這一段曲折而極富戲劇性的「往事」記錄在《舊約聖經・ 耶利米書》Book of Jeremiah 中。

我們可以這樣說,在猶太民族為人類文明所做的貢獻中, 要屬《聖經》的撰寫影響最為廣大。《聖經》的撰寫本來很可 能是因為祭司需要一個文本。比方說,當人們不那麼信仰耶 和華,拿祂的「約」不當一回事,又想倚賴其他神祇的時候, 怎樣去勸他們回頭?最重要的就是使用先知的話語以及自古 以來口口相傳的各種誡律來開導他們。我們現在知道,以上 兩種內容正好就是《舊約聖經》的主要成分。但是,當年的 猶太祭司手中卻沒有一個文本可以作為依據。

傳說中,有一天,大祭司向南國猶大最賢明的君主約西 亞王報告,說是在聖殿一個祕密的檔案室裡發現了一捲羊皮 紙,上面的文字記載著耶和華直接告訴摩西(Moses, 1393-1273 BC)的許多話語。聰明的約西亞如獲至寶,馬上敦請 眾位長老來到耶和華的聖殿,在數千群眾的面前,大聲盲讀 了這份「約書」。 官讀完畢,約西亞王鄭重官布,他個人將永 遠信奉耶和華,遵守耶和華的誡命、法度和律例,成就這約 書上的約言。眾人十分感動,紛紛表示追隨約西亞、信奉耶 和華、實踐約言。

這份「約言」究竟是《聖經》的哪一部分,已經不可考。 但是,許多現代學者認為,那份古老的約言大概包括部分的 〈出埃及記〉(Book of Exodus)、部分的〈申命記〉(Book of Deuteronomy)。無論如何,現代人都相信,《聖經》的撰 寫絕非空穴來風,它是在漫長的歲月中,由無數的撰寫者合 力完成的一部包羅萬象的奇書,集傳說、歷史、誡命、預言、 詩歌於一身。無論信仰,無論何時何地,世人翻看這部書, 永遠會被吸引。它究竟是什麼時候真正完成的,現在也是眾 說紛紜,但是我們可以想見,在約西亞王的時代,世間已經 有了這部書的雛型。

林布蘭出生的時候,《舊約聖經》應當已經有了兩千多年 的歷史,耶和華藉先知們傳遞的約言、預言以及被證實的過 程都已經得到最為詳盡的記載。今後人感覺極有興味的是, 林布蘭繪製《耶利米哀悼耶路撒冷被煅》的時候,他根據的

卻不是〈耶利米書〉裡面的《聖經》故事。他研究了古希伯 來歷史學家約瑟夫斯(Flavius Josephus, 37-100)在西元九 十四年所寫的一本書 , 題目叫做 《猶太民族古代文化史》 Antiquities of the Jews。根據這本書的記載,林布蘭畫出了他 心目中的先知耶利米。

約瑟夫斯在西元三十七年出生於耶路撒冷一個富裕、有 教養的猶太家庭,接受了良好的教育。在羅馬帝國與猶太的 第一次戰爭中,他參戰並倖免一死。他曾經鼓動戰友投降, 被嚴詞拒絕之後,戰友們全數戰死,他自己被俘、被關淮囚 車,但是他巧妙地取悅了羅馬軍人,得到了較好的待遇。他 也曾經淪為羅馬人的奴隸,但他最終恢復自由身,前往羅馬。 他不但成為羅馬公民,而且得到了新的名字 Flavius, 並在羅 馬著書立說,直到西元一百年在孤獨中辭世。約瑟夫斯的第 一本書是《猶太之戰》The Iewish War,第二本書便是這《猶 太民族古代文化史》。猶太世界曾經長時間認為約瑟夫斯是叛 徒,以與羅馬妥協換取苟延殘喘的機會。約瑟夫斯在這本書 裡闡述了他個人的歷史觀、生死觀。字裡行間為羅馬人辯護, 也為自己的行為辯護。然而,他畢竟親身經歷過戰爭,對於

當時當地的許多細節描述便有著相當的史料價值。此外,由 於猶太人人數眾多,而且其衣、食、割禮、貧窮、野心、繁 榮、排外性、智慧、憎惡偶像、以及很不方便的安息日崇拜 等等都異於他人,因此遭到許多的攻擊與蔑視。一個受過全 面希臘教育的埃及人阿比昂 (Apion, 卒於 45) 跳了出來充 當攻擊猶太文化的首席發言人。於是,約瑟夫斯又寫了一本 書,以犀利的文筆,全面反擊了阿比昂對猶太文化的誤解。 這樣的一本書自然會改變他對猶太世界的觀感。

在林布蘭的老師拉斯曼的藏書中,有約瑟夫斯的《猶太 民族古代文化史》,雖然拉斯曼是虔誠的天主教徒。在林布蘭 的藏書中,也有約瑟夫斯的這本書,雖然林布蘭可以算是新 教徒。

對於這師生倆人來說,這本書最重要的意義並非學術、 並非宗教研究; 而是文化方面的認知。當時的荷蘭, 好不容 易脫離了羅馬教廷的嚴厲控制,新教蓬勃。在解釋《聖經》 方面,更關注歷史真實。以歷史典故作為主題的宗教藝術品 受到各個階層的歡迎。拉斯曼是簡中高手,他知道怎樣融合 歷史與宗教,使自己的作品廣受青睞。

林布蘭與他的老師不同,他要走一條前人沒有走過的路, 「創新」永遠是他最重要的目標。耶利米是猶太大先知,但 他是孤獨的、痛苦的。他的話被眾人當成耳旁風,連他的家 人和朋友都背他而去,他內心的孤苦沉重無比,且無以解脫。 他一再地將耶和華的預言原原本本告訴世人,但是人們一意 孤行,甚至毆打他、囚禁他,結果卻正如他一再警告的,耶 路撒冷被焚燬了。在約瑟夫斯的書裡,明明白白地寫道,巴 比倫圍困耶路撒冷的時候,巴比倫王尼布加尼撒二世 (Nabu-Kudurri-usur II, 605-562 BC) 派人解救被猶太人關 押在牢獄裡的耶利米,激請他到巴比倫去。年輕的尼布加尼 撒甚至表示,如果耶利米不肯到巴比倫去,也沒有關係,巴 比倫一定會好好地照顧他。

於是,我們在畫面上看到了傷心欲絕的耶利米,在他身 後,熊熊的火光中,耶路撒冷正在傾頹,火光照亮了耶利米 痛苦的面容。他的左手倚著一部《聖經》,經書下面是鑲著寶 石的華貴壁毯、貴重的金器,那正是巴比倫王尼布加尼撒送 給這位猶太先知的禮物。但是,耶利米不願離開故鄉,他要 伴隨著這片廢墟。在昏暗中閃亮的寶石、金子與在烈焰中燃 燒的耶路撒冷所形成的驚心動魄的對比,深刻揭示出了耶利 米內心的苦痛、哀戚、掙扎與無奈。

《耶利米哀悼耶路撒冷被燬》 Jeremiah Lamenting the Destruction of Jèrusalem 鑲板油畫/1630 現藏於阿姆斯特丹國家博物館

二十四歲的林布蘭創作的這幅傑作,在宗教藝術品中獨樹一幟。先知 耶利米的痛苦無告與巴比倫王對他的「禮遇」形成尖銳的對比。在心 碎的耶利米身後,聖城耶路撒冷正在熊熊的火焰中焚燬。年輕的藝術 家賦予作品以強大的悲劇力量以及無盡的詩意, 對於後世藝術家來 說,更儼如一座金礦。

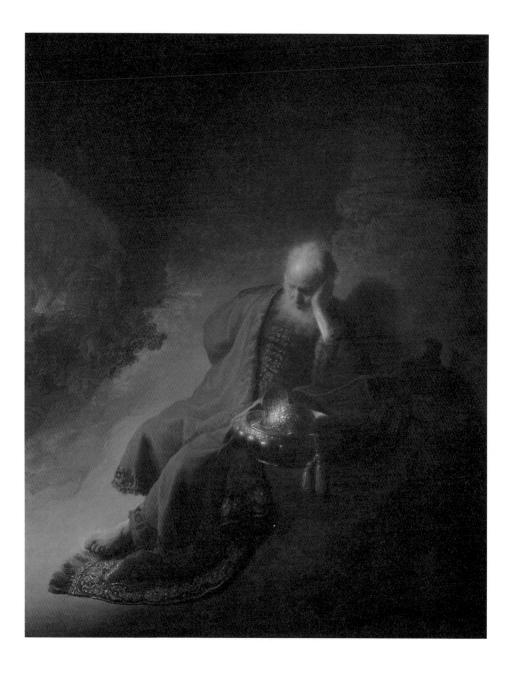

時間的推移所蘊含的力量可以摧枯拉朽。約瑟夫斯的著 作雖然由於他個人的自我辯護而失去了部分的客觀性,但是, 其史料價值畢竟不可低估。自十六世紀起,他的著作已經登 堂入室,成為歐洲學者必參考之書,更成為藝術家的參照物。 到了十九世紀,在世界各地,當人們談到早期基督教文明, 約瑟夫斯的著作已然舉足輕重。猶太學者們也早已摒除偏見, 以更為全面的歷史觀看待這些有關自家歷史文化的古籍。

今天的觀眾面對林布蘭的這幅作品,看到的就不只是耶 利米的哀傷,他們也看到了耶路撒冷的重建、猶太民族苦難 跋涉的漫長歷程,以及長期瀰漫在中東的硝煙與戰火。大先 知耶利米的語言、學者約瑟夫斯的文字、藝術家林布蘭的色 彩為我們展現出的正是人類無可逆轉的命運。

今天,人們奔到阿姆斯特丹夫,在導覽地圖上林布蘭故居 博物館的位置就在聖安東尼大街(Sint-Anthoniesbreestraat) 上。在文獻中,這條街常常被稱為猶太大街 (Iodenbreestraat)。在林布蘭的時代,朋友們只是簡單的稱 這條街為布雷街(Breestraat),因為人人都知道,這裡便是 阿姆斯特丹有名的猶太高級住宅區,不必特別點明。老師拉 斯曼曾經住在這裡,林布蘭自己曾經在這裡租屋居住,繼而 在這裡置產。 猶太學者馬納西·本·伊斯雷爾 (Menasseh ben Israel, 1604-1657) 是林布蘭的對街鄰居。這位學者幫 助了林布蘭去更加深入地了解古猶太文化的特色;具體而微 的,在西元前後的一個世紀裡,在耶路撒冷這個奇妙的十字 路口,各種人、各種宗教、各種流派是怎樣匯聚、怎樣流散、 怎樣再匯聚、再流散的。在與馬納西的交往中,林布蘭深切 感覺到在為自由而戰的人類中,從未有過像猶太人這樣不屈 不撓、以寡敵眾、犧牲無數、卻從未喪失他們根本的精神與 希望。他也澈底了解,自從西元七〇年代羅馬對猶太人的殺 伐之後,猶太教如何在艱難中成為一個沒有中央寺廟、沒有 最高祭司、沒有獻祭儀式,信眾們在沉默中熱情祈禱的宗教。 這樣的認知,使得林布蘭對基督時代的歷史淵源有更為深刻 的感受,對他創作一系列以耶穌生平為主題的作品影響甚鉅。

不只是關於歷史的傳揚,在現實生活當中,馬納西本人 是一位用文字來維護猶太民族的戰士。他在一六二七年開辦 出版社,專門印製希伯來文的書籍,不但傳播猶太教的文化 意涵也倡導希伯來文的閱讀與書寫。馬納西出生在葡萄牙,

父親在他出生後不久即被宗教裁判所處以火刑。全家人離開 葡萄牙,經過法國,在一六一四年定居阿姆斯特丹,那一年, 馬納西是一個十歲的少年。親身的慘痛經歷使這位傳道人將 猶太民族的安定視為人生的大目標。他以開闊的胸襟以及豐 厚的學養遊走在歐洲的政治人物中間,為猶太人爭取生存的 空間。

自一二九〇年起,英格蘭就拒絕猶太人入境定居。一六 五〇年,馬納西寫了一篇文章,叫做〈以色列的希望〉,送交 英國國會,為猶太人請命。一六五五年,他親自到英國去, 遊說英格蘭政要。當時,英格蘭-蘇格蘭-愛爾蘭聯邦的第 一代護國公是克倫威爾 (Oliver Cromwell, 1599–1658)。 這 位在英國歷史上備受爭議的人物是一位虔誠的獨立清教徒, 主張新教應接納所有不同的派別,和平相處。克倫威爾在英 國內戰中崛起,下令處死查理一世。一六五八年克倫威爾死 後,英國王朝復辟,查理二世下令將這位前任護國公分屍。 克倫威爾的頭顱被懸掛在教堂橫樑上二十五年,被私人收藏、 巡迴展覽多年,直到一九六〇年才入土為安。二〇〇二年, 英國廣播公司 BBC 票選一百位最偉大的英國人,克倫威爾高

居第十名,被大眾稱為「未曾加冕的英國國王」。在時間的強 力推動下,歷史與現實再次展現荒謬的對比。

一六五五年,馬納西成功地說服了克倫威爾,讓他相信, 猫太人一定可以幫助英國發展貿易,增強國力。一六五六年, 英格蘭同意猶太人重返英格蘭定居,並給予猶太人選擇宗教 信仰的自由。二〇〇六年,在英國的猶太人熱烈慶祝他們重 迈英國定居三百五十年。他們最感念的兩個人便是馬納西• 本 • 伊斯雷爾和克倫威爾。

一六三六年,林布蘭為他的鄰居,猶太傳道人馬納西製 作了一幅肖像。這是一幅精湛的版畫作品。馬納西穿著荷蘭 男子喜歡的寬領斗篷,戴著荷蘭男子喜歡的寬邊帽子,神色 從容平靜。馬納西住在阿姆斯特丹,衣著與荷蘭人沒有分別, 或許正是林布蘭的用心,猶太人在歐洲安居樂業是馬納西終 牛奮鬥的目標,林布蘭用磨尖的鋼針描摹出正在一步步實現 這個心願的馬納西。

由於對《舊約聖經》的理解,由於同這些猶太朋友的交 往,林布蘭所繪製的宗教藝術品有著極為豐沛的猶太文化色 彩。但是,他筆下的耶穌卻總是沉靜的、專注的、端莊的,

眼睛裡充滿了愛意與同情。無論是正在佈道、施藥或是受難, 他的面容永遠是溫和的,沒有痛苦。我們不由得想到約瑟夫 斯的著作,這位希伯來史家與猶太教分庭抗禮,在他的書中 一再告訴我們,耶穌就是彌賽亞。我們相信,在這個方面, 一千六百年後的林布蘭贊成約瑟夫斯的論點。

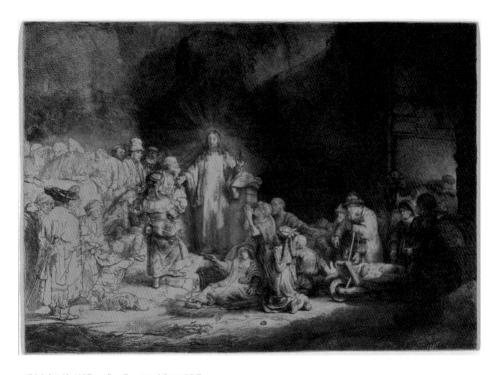

《基督佈道》或《一百基爾德》 Christ preaching or The hundred-guilder print 銅版蝕刻、直刻與凹版鐫刻 B.74/1646-1650

這幅傑作在林布蘭的時代地位崇高、以一百基爾德一幅的高價暢銷、長銷不墜。作品中心人物是慈眉善目的基督。祂的右手邊是富裕階層的權貴們,正交頭接耳、議論紛紛;祂的左手邊則是病患、衣食匱乏的男女、貧苦無助的勞動者,他們虔誠聆聽基督帶來的福音。涇渭分明的人間世,卻得到一視同仁的救助。這是林布蘭的宗教觀,也是他的信仰。

XI 麻醉劑

下面這個冗長的故事,要從大麻說起。真的,不開玩笑。 凡,隆醫生在北美洲探險的時候,以新阿姆斯特丹為基 地,堂常在倦游之後回來稍事休息——就是現在叫做紐約的 這個地方,四百年前只有四千居民。哈德遜河 (Hudson River) 裡時常停泊著大大小小的各國船隻,一天,一艘斷了 桅杆的瑞典貨船悄悄來到了荷蘭轄區,因為那時候荷蘭與瑞 典交好。 這艘船從表面上看起來是從維吉尼亞 (Virginia State) 運送菸草到歐洲的普通商船,實際上,這條船的使命 是為瑞典尋找一片可以成為殖民地的土地,船上的人悄悄地 值查著北美洲的情形,直接對瑞典國王做出報告。換一根新 的桅杆不是簡單的事情,所以這條船在哈德遜河靜靜停泊了 一個月之久。船上有一位葡萄牙醫生,他不但是醫生,而且 曾經為葡萄牙政府工作過二十年。這件事讓無所事事的凡 • 隆醫生頗感好奇,如此儀表堂堂、談叶優雅的葡萄牙紳士為 什麼離開自己的國家去為瑞典國王效力呢?這位醫生相當坦 率,他告訴凡,隆,是因為「哈希什」的緣故。哈希什是什

麼東西?凡•隆大為驚異。醫生說,在經年的工作中,他罹 患了嚴重的風濕痛,痛到生不如死,一位印度同行就向他推 薦了哈希什,即印度大麻(Cannabis indica)。這本來是苦 難中的印度老百姓夢想天堂的麻醉品,但是「它確實可以止 痛」。可憐的葡萄牙醫生藉著大麻,減輕了痛苦,但是他上癮 了,沒有大麻就過不了日子。為了不讓親戚朋友們感到丟人, 他離開了葡萄牙,一去不復返。

這一番談話的直接結果就是凡 · 隆醫生接受新朋友的建 議,生平第一次用菸斗吸了五、六口大麻,那是印度大麻與 美洲大麻的混合物,「周圍逐漸昏暗下來,很快便人事不知」。 待到他醒轉來,已經是深夜。自己倒在地上,頭上還被銳利 的桌角劃了一個口子,流出的血已經乾了,他竟然沒有感覺 到疼痛!凡•隆醫生此時已經澈底了解,大麻是直正的麻醉 劑,不是隨便說說的,這哈希什直的管用!再看那葡萄牙醫 生,吸食大麻之後,坐在椅子上睡得十分香甜,直到日上三 竿才醒過來。

未及深究,那瑞典貨船啟航返回歐洲。三個星期後,消 息傳來,貨船在海上遇到風暴,船毀人亡,全體船員無一倖

免。凡,隆醫生聽到噩耗,心裡難過,悼念著同行的不幸, 不由得又想到那神奇的大麻,忽然麋光閃動,為什麼大麻不 可以作為麻醉劑應用到手術中來減輕或避免病患的痛苦呢? 於是他開始收集各種不同產地的大麻,作為實驗的對象。

《基督在怒海加利利》

Christ in the Storm on the Sea of Galillee

帆布油畫/1633

原藏美國麻州波士頓伊莎貝拉嘉納藝術博物館(Boston MA USA, Isabella Stewart Gardner Museum), 1990 年失竊,至今下 落不明

據現有文獻資料顯示,林布蘭漫長的創作生涯中,只有這一幅作品描 墓海上風暴。 基督坐在船體最穩當的位置, 被風暴驚嚇到直呼 「主 啊, 救我」。水手們一邊勇敢地與風暴搏鬥, 一邊安慰驚恐的基督。 按照使徒的見證,上帝聽到了基督的呼喚平息了風暴。林布蘭卻以整 個故事中最為驚悚的瞬間作為作品主題:基督也是人,也會被風暴嚇 到。我們讀書的時候,似乎能夠看到林布蘭唇邊善意的微笑。

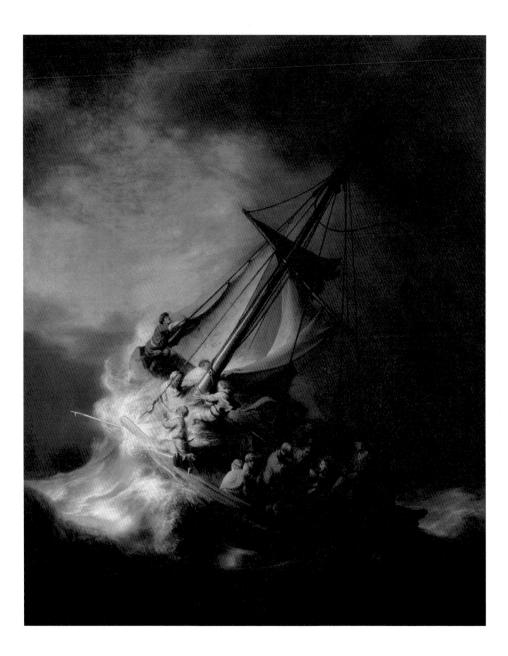

凡,隆醫生在這個世界上有一個不共戴天的敵人,那就 是疼痛。幼年的時候,一個庸醫曾經用生鏽的剪刀處理他手 指上的一個體句,那样心刺骨的疼痛讓他下定決心,今生今 世要與疼痛作戰。成為醫生以後,每日所見病人被綁在手術 檯上的百般苦楚使他更加以尋找麻醉劑為天職。從北美洲回 到阿姆斯特丹以後,他不斷收集大麻,在自己所工作的市政 府醫院展開將大麻應用於手術的研究,不但遭到同行的批評、 排斥,更漕到教會的攻擊:「上帝正是因為這些罪人的罪惡才 將痛苦降臨到他們身上的啊,這個江湖術士竟然想讓這些罪 人逃避上帝的懲罰嗎?」牧師們叫嚷著。於是,有關麻醉劑 的研究成為「反上帝」的異端行為,凡・隆醫生只好向市政 府保證「不再用大麻的黃煙來汗染醫院雅緻的牆壁」。但是, 醫生並沒有屈服,他找到自己的財務管理人,用自己的資金 在一個比較荒僻的地方買下一所釀酒商的房子,開設了自己 的醫院。財務管理人與釀酒商都給予他最有力的支持,他的 實驗日漸成熟,他醫院的病人多半都能夠痊癒出院,死亡率 非堂的低。於是,他的病人越來越多,他的醫院聲名遠播。 他的同行們、教會的牧師們恨得牙癢,他們在等待機會,要 給這位不信邪的醫生一個致命的打擊。他們沒有等太久,這 個機會很快就來了。

一六五四年十月,韓德麗琪快要生產了,她告訴凡,隆 醫生,她非常恐懼,因為上一次生產,她痛到受不了,而且 生產的過程非常的漫長……。醫生建議她入院待產,她有點 擔心,因為按照喀爾文教規,婦女不在家裡生產是一種「罪 惡」。林布蘭卻根本不在乎教會的說法,很放心地將韓德麗琪 交給凡 • 降醫生的醫院。果真,韓德麗琪的生產過程相當可 怕,她痛了整整三天,嬰兒還是沒有生出來。韓德麗琪一心 求死,請求醫生給她一些劇烈的毒藥,以結束這無法忍受的 痛苦。醫生想,大約是必須要用手術來結束這一場災難了, 於是給了韓德麗琪一些大麻提取物,產婦馬上昏睡渦去。待 她醒來,美麗的卡納莉雅已經被包在舒適的襁褓裡安靜地躺 在她身邊。醫生很高興地告訴韓德麗琪,並沒有施行任何的 手術,女兒很健康,她可以完全放心。韓德麗琪開心極了, 感謝上天賜予的奇蹟。兩個星期以後,韓德麗琪從產後的虛 弱中恢復過來,抱著女兒,神采奕奕地回家了。

這件事讓林布蘭一家高興,讓他的朋友們都高興,卻讓

某些人感到蹊蹺。韓德麗琪是怎樣死裡逃生的?「好心的友人」藉著探望孩子的機會殷殷相詢,韓德麗琪一點都沒有察覺危險已經臨近,她喜孜孜地告訴人家,醫生給了她一些藥,她睡著以後,孩子便順利地出生了。這個長舌婦馬上將她探聽到的事情傳揚了出去,全城譁然。這件事如果發生在別人身上,大約大家也就漠然處之,但是事情發生在韓德麗琪身上,那就不得了。為什麼呢?因為韓德麗琪在不久前剛剛被教會傳訊過。

這個故事還有一個更遙遠的背景:在佛里斯蘭一個荒僻的小村莊裡,為了修一段城牆而不得不遷移一些墳墓,這些墳墓已經被荒草掩蔽多年。遷墳的過程乏善可陳,死者已去世多年,其家人又多半都到了別的地方,讓枯骨重新得到安寧的工作便由教會主持。最後一座墳塋被打開的時候,人們驚訝地發現,沒有什麼枯骨,死者竟然栩栩如生。牧師們認為這個人大約是一位聖徒,所以不會化為塵埃。有一個牧師卻認為,此人一定犯下了大罪,連蛆蟲都不要吃他!意見兩極,於是牧師們走訪了死者的家人,一位七十多歲的老太太,照顧著六、七隻流浪貓。在牧師們的威脅利誘下,這位老太

太顫巍巍地講出他們的一個祕密:這位已經故去三十五年的 不幸男人是一位善良的鞋匠,他曾經在故鄉結婚,妻子罹患 精神病之後被關進一家女修道院。雖然院長清楚表示:「人到 了我們這裡,家人可以認為此人已離開塵世。」但是鞋匠和 故鄉的人們都認為那女子很可能還活著。就在這時候,她自 己一個女孩子,被家人趕出門流浪到鞋匠的故鄉,她身無分 文、飢寒交迫、病得氣息奄奄。鞋匠同情她,收容了她,帶 她悄然離開故鄉來到這偏僻的小村,開始了另外一段人生。 小村裡的人們都相信他們是一對善良、虔誠的夫妻,從未有 過懷疑。他們育有一個美麗的女兒,而且這女孩嫁得非常體 面。但是,老太太很誠實地告訴來訪的牧師們,他們並沒有 舉行過婚禮,因為鞋匠無法確切知道他原來的結髮妻子是否 還在人間。他曾多次寫信到那家女修道院,但是信件都被原 封退回……。老太太說,這便是可憐的鞋匠一生所犯過的唯 一一次「罪過」。牧師們欣喜若狂:「未曾經過正式婚禮的共 同生活是有罪的,「其靈魂被天堂和地獄排斥在外,連撒旦 居住的地牢都不能收容!」他們在佈道的時候,不斷地用鞋 匠的「事例」訓誡那些「罪惡的男女」。民歌手甚至將這個故 事寫成歌曲,到處傳唱。在全國各地,無聊的人們於是賊溜 溜地觀察他們的遠親近鄰,打探別人的隱私,試圖找到另外 一些「罪人」。

林布蘭是名人,他公然與韓德麗琪同居,相親相愛地住 在一起,是阿姆斯特丹人早已不以為奇的一件事。但是佛里 斯蘭小村莊裡鞋匠的故事讓阿姆斯特丹喀爾文教會的牧師們 **睡在**起來,他們決心要懲罰這兩個安靜渦日子的人。一六五 四年六月二十五日,阿姆斯特丹教會會議成員聚在一起,決 定發出傳票,命今韓德麗琪在八天之內來到教會法庭,向法 庭解釋她的「可恥行徑」。 傳票上沒有林布蘭的名字,因為此 時他已經是門諾教友,喀爾文教會對他無可奈何。

晚間六點鐘,教會法庭的差役、西教堂的司事帶了這紙 傳票來到布雷街,向林布蘭與韓德麗琪官布了教會法庭的決 定。一向彬彬有禮的畫家林布蘭,此時此刻像一頭雄獅一樣 怒吼了:「滾開!你這該死的黑鳥鴉,離我們遠點,不准你打 攪我的妻子!如果你的主人有話要說,讓他們自己來,我會 把他們丟進聖安東尼的水閘裡!你們這群卑鄙的東西,管好 你們自己吧!讓我畫我的畫!」教堂司事落荒而逃,迎面撞 上站在門外看埶鬧的人群。凡,晚醫生看到了這一墓,聽到 了林布蘭的咆哮,他從人群中走了出來,步上臺階,跟韓德 麗琪說:「這是真正的肺腑之言。世界上沒有任何東西比這樣 的叫罵更有益於人類健康了。」此時,林布蘭正把教堂司事 帶來的那份折疊整齊、蓋著阿姆斯特丹教會會議大印的傳票 撕得粉碎, 拋撒到看熱鬧的人們頭頂上。無聊的小市民汛速 散去了,布雷街恢復了平靜。林布蘭安慰驚恐的韓德麗琪: 「不要理他們,也不要擔心,教會不敢找民防隊來抓你,你 絕對安全。」

這樣的事情後來發生了好幾次,每次林布蘭都是憤怒地 叫罵著,將傳票撕碎丟到來人臉上。牧師們學乖了,他們監 <u> 視著林布蘭的行止,趁著一次書家短暫外出的機會,成功地</u> 將傳票當面交給了韓德麗琪,成功地威嚇了她。韓德麗琪瞞 著林布蘭來到了教會法庭,她在那裡漕到了什麼已經不可考, 但是當時她已經懷孕八個月,過度的驚嚇自然會對她的身體 產生極不好的影響。牧師與無聊的人們都在等著看「上帝的 懲罰 。然而,他們失望了,韓德麗琪高高興興拘著健康的寶 寶從醫院回到了林布蘭身邊,布雷街上喜氣洋洋。

於是,極度失望的瘋狂人群遷怒於凡·隆醫生,在一個 月黑風高的深夜,將醫生的醫院用一把火燒光了。面對一片 焦黑的廢墟,醫生難過得不得了;不是為了醫院的被燬,也 不是為了麻醉劑的實驗不得不暫時停止,而是因為這一把火 燒盡了醫生的資產。地方行政長官答應給予賠償,因為他們 沒有制止這一卑鄙的暴行。但是在他們的日程上,他們要在 七年之後才能支付醫生要求賠償金額的三分之一;再過四年, 他們才能賠償他們所答應的數額的一半。醫生得到這樣的回 答之後,絕望地想到,在林布蘭即將面臨破產的日子裡,他 已經沒有足夠的資產能夠為老朋友提供真正有效的幫助。

不久之前的一個傍晚,泰特斯提著一只小籃子悄悄來到 醫生的家,十多歲的少年人尷尬地告訴醫生:「能不能借半打 雞蛋,家裡什麼都沒有,父親還沒有吃晚飯……」大驚之下, 醫生在籃子裡放了雞蛋、火腿、燻肉、麵包……。

打從那個傍晚以後,醫生就常常在四下無人的時候塞幾 個荷蘭盾給韓德麗琪,以貼補他們的家用。

今後怎麼辦呢?一大筆錢被燒成了灰燼,今後自己只能 靠掛牌行醫賺錢養家,而沒有一筆相當數量的錢來幫助林布

蘭度渦難關。

林布蘭的經濟狀況到底有多麼糟糕,凡・隆醫生忠誠的 財務管理人「活報紙」給了醫生一份報告,詳盡地談到了林 布蘭「無可救藥」的經濟狀況。

傷心絕望的醫生打開了這份報告,細讀「活報紙」提供 的訊息。

「……布雷街的大房子原價一萬三仟盾,林布蘭只在幾 年中付清了一半,任由未付清的部分連同利息繼續膨脹,現 在已經是一筆八仟四百七十盾的欠款……。他有兩宗大額借 據,一筆是四仟一百八十盾,一筆是四仟二百盾;小額借據 一仟盾:目前,林布蘭下準備再向某人借三仟盾……。他是 以連環方式舉債的人之一,這是所有可能的財務處理方式中 最危險的一種。他向第一人借一仟盾,為期一年,利息百分 之五。同時,向第二人借一任五百盾,為期八個月,利息百 分之七。五個月後,他向第三人借九百盾,為期十三個月, 利息百分之六又四分之三。他用這筆錢的一半還給第一人, 同時向這同一個人再借兩仟盾,為期一年,利息百分之五又 二分之一。他用這筆錢還掉所欠第二人的三分之一、所欠第 三人的七分之二, 連同利息一道。諸如此類。但是, 對於這 樣複雜的銀錢往來,林布蘭沒有任何的財務紀錄,只是讓事 情循著慣性將他拖入不可知的深淵……。他還欠著數不清的 小額款項, 倩主是食品雜物店、麵包師、藥房、書框製造商、 顏料商、銅版商、油墨商、紙品製造商等等。

「結論,林布蘭負債總額不詳,粗略估計超過三萬盾。 此人信譽級別:〇」。儘管如此,金融專家「活報紙」並非愚 人,他知道這一切平常人絕對受不了的狀況,對於林布蘭來 講,卻並非人世間最重要的事情。佩服之餘,他仍然為林布 蘭憂心,非常憂心。

醫生心知肚明,許多高官富賈並沒有按照約定付清林布 蘭為他們繪製肖像的款項。許多行會也沒有付清書家應得的 酬勞。 林布蘭樂善好施, 許多人向他借錢, 幾乎從來不 還……。怎麼辦呢?危機當前,林布蘭珍貴的收藏在他生前 是絕對不會出手的;把一所不完全屬於自己的大房子賣掉, 搬進一個小房子也不是林布蘭能夠接受的。

凡·隆醫生陷入苦苦的思索。

此時此刻,林布蘭在書室裡,先是為《浴女》做了最後

的潤色。然後,他注視著兩年前完成的一幅身著工作服的油 畫自畫像。林布蘭感覺到這兩幅作品在這個時候同時出現在 自己的視野裡,展示出它們內在的某種關聯。但是這一幅身 著工作服的自畫像似乎無法真正表達他此時此刻的心情,於 是他鋪開書紙,創作一幅素描作品。在這幅作品裡林布蘭面 容嚴肅堅毅,似乎是決心為了家庭,為了愛,將一如既往, 拼命工作。他一定要為韓德麗琪爭取到一個美好的歸宿,而 且,他確實相信,他能夠克服一切障礙,他能夠辦得到。

畫以及一 從半身油 家卻義憤填膺,正抱定必勝的決心,向邪惡宣戰 六五四年的素描都是絕無僅 畫到全身素描 ,林布蘭無意中尋找到一 有的 只 〜過,油畫中的畫家專注在工作中,個宣洩情感的方式——畫出穿著工 畫出穿著工作服的自己。一 表情嚴肅、平和。素描中的畫作服的自己。一六五二年的油

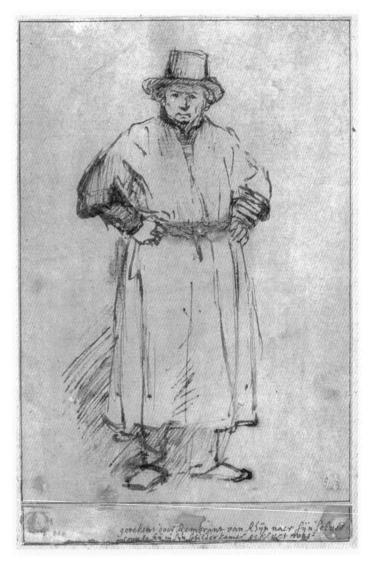

《身著工作服的自畫像》Self-Portrait in Working Costume 素描(drawing)/1654 現藏於阿姆斯特丹林布蘭故居博物館 (Amsterdam,

Rembrandthuis)

XII. 草圖與作品

阿姆斯特丹的宗教氛圍如此令人窒息,荷蘭七省聯盟的 首府海牙卻完全是另外一個情境。被阿姆斯特丹教會視為異 端的凡・隆醫生成了海牙政要的座上客,他們希望他繼續麻 醉藥物的研究,並且用於海軍的外科醫院。對於醫生遭到的 損失,他們也要協助催促阿姆斯特丹市政府做出賠償。

如此大好消息讓醫生和他的友人非常高興。於是法國男 爵讓・路易建議暢遊荷蘭西北部的須德海(Zuiderzee)以示 慶祝,他不但擁有一艘設備齊全的美麗遊艇,而且擁有一位 忠實的僕人。這位僕人是一位天才的烹飪高手,所以他們在 海上的日子會過得非常恢意。當然的,他們請林布蘭同行, 他們相信海風一定會拂去晦氣,帶給林布蘭些許好運。他們 熱情鼓動畫家同他們一道出海:「你要在哪裡取景就在哪裡取 景,你要畫多久就畫多久,我們陪你!」

如此誠摯的激約,自然很難推辭。林布蘭與朋友們一道 登上了遊艇。果真,菜餚豐富而美味,連鞋子都被擦得乾乾 淨淨,日子實在是太舒服了。但是,林布蘭卻沒有辦法享受 這一切。在海上只有短短三天的時間,他一直在抱怨:「這裡 的光線太濕,所以陰影太朦朧,沒有力量。在遠離大海的陸 地上,光線又太乾,造成的陰影太尖銳、太樸素、太突兀。 我需要不乾不濕的光線,是一種有力量的玄光,造成的陰影 有一種清晰的品質,像絲絨一樣有一種讓人放心的質感……」 朋友們大為驚異,如此美學觀念,他們聞所未聞,於是他們 殷殷詢問,在哪裡可以找到這種理想的、不乾不濕的光線呢? 也許將游艇停泊在海岸邊美麗的小鎮,比較容易找到那不尋 常的光線?林布蘭回答:「在阿姆斯特丹,雖然這個城市只是 漂浮在泥海上的一塊石頭烙餅,但是在我的畫室裡,一切都 沐浴在這種理想的光線裡。我非常感謝你們的款待,但是, 讓我回家吧。」於是遊艇掉頭返回阿姆斯特丹,在離布雷街 一箭之地,林布蘭下了船,讓,路易的僕人捧著一桶活蝦跟 著書家,一直送到韓德麗琪的廚房裡,這才告別。

現在,光線對了,林布蘭大為高興,馬上進入狀況,揮 筆作書。面對活蝦,大人孩子也都非常高興。但是這一家人 沒有高興太久, 債主上門了; 來人是一位畫框商, 他還帶來 了兩位警官。他索要的是林布蘭積欠五年的畫框錢,如果拿

不到錢,警官就要把林布蘭帶到警局去……。韓德麗琪當機 立斷,將一副珍珠耳環送進了當鋪,打發了畫框商,警官們 滿意地離去了,但全家的歡樂氣氛卻一掃而空。只有林布藺 無動於衷,回到樓上書室繼續工作。

這副珍珠耳環非常有名,在林布蘭的畫作裡,它曾經閃 耀在莎斯琪亞的耳鬢,也曾經閃耀在韓德麗琪的耳鬢,現在, 它在當鋪裡,用它換來的錢抵了債。韓德麗琪很難渦,她知 道今後不會再看到這副美麗的耳環。林布蘭並不特別難渦, 他知道,畫布上的珍珠比那副耳環更精采、更直實。

債主登門的事情對泰特斯的影響最大,他一下子長大了, 他下定決心,要小心對待家裡的每一分錢、每一件收藏,以 及父親的每一件作品,因為它們直接關係到生計,絕對不可 以掉以輕心。但是,泰特斯卻是一個柔弱的少年,繼承了母 親的體質。他長得秀美,但他是個男孩子,美麗的容貌對他 並無幫助;他體態纖巧、瘦削,永遠是力不能逮的樣子,完 全不像身強力壯的父親。凡 · 隆醫生是一位斯文的紳士,兒 子卻活潑好動,迷上了機械。兩位父親帶著兒子散步,兩個 少年,一個精力充沛、手舞足蹈、蹦蹦跳跳,另一個卻累得

簡直要哭出來。看到此情此景,醫生憂心忡忡,林布蘭卻並 不擔心,他說:「孩子們會長大的,長大了他們就會是另外一 個樣子了。」直的嗎?醫生深深懷疑,而且更加憂心。

林布蘭無動於衷的事情數不勝數,最今朋友們震撼的一 件事情發生在六〇年代初,但是林布蘭的不動如山讓這件事 顯得更為殘酷。

阿姆斯特丹的市政大廈渦於頹敗, 並於一六五二年煅於 大火;而八年之後,新的市政建築終於完工了。如此巨大的 空間當然需要藝術品來裝潢,林布蘭是當代最偉大的書家, 他的創作早已向世界宣示,他能夠用最為恢弘的方式處理最 為複雜的題材, 市政廳繪書的主體工程怎麽能夠缺少他的創 作呢?而且,此時,林布蘭已經破產,已經離開了布雷街的 大房子,巨型畫作的繪製對經濟拮据的畫家來說不無小補。 但是,在五〇年代末、六〇年代初,被激請的數位書家裡並 沒有林布蘭,主體工程更是交給了一個來自安特衛普的比利 時人。朋友們非常焦急,四處求援,四處碰壁,而且完全的 不得要領。

聽說林布蘭的學生弗林克 (Govert Teunisz Flinck,

1615-1660) 正在參與市政大廳的繪畫工程,被邀請繪製十 二幅作品。所以,林布蘭的朋友們便向他打聽實在的情形。 弗林克對老師林布蘭是尊敬的,很想幫助他,但是,弗林克 很明白林布蘭不容於現實環境的原因,他很坦率地告訴了林 布蘭的朋友們以下一番話:「即使我已經接到訂單,我也隨時 可能被更接近魯本斯畫風的比利時人取代。現在,在這裡, 魯本斯才是偉大的畫家,我們的偶像是魯本斯和他的追隨者 香爾丹 (Jacob Jordaens, 1593–1678)。林布蘭的畫太晦暗、 太濃稠,無法取悅大眾。實際上,我們,所有從前跟老師學 書的人,都被迫改變技法,變得更柔和、更明亮、更接近魯 本斯一點,以保住我們的主顧。說句老實話,要不是我們見 機得早,現在早就餓死了。如果你們不相信,請到任何書廊 去同任何一位書商談一談,看看他們會不會買林布蘭的書。 偶爾有例外,主顧也是義大利人而不是荷蘭人。現在假如我 們到市長大人那兒去,跟他建議請林布蘭來創作,他一定指 著大門讓我們出去管好自己的事情,而我們自己的事情就是 盡可能地接近佛蘭德斯畫風……」朋友們傷心透了,在他們 的意念裡,弗林克可是林布蘭的追隨者當中最接近林布蘭、

最有出息的一位啊!

於是,朋友們改弦更張,去找一位爵爺,在阿姆斯特丹, 他是說一不二的人物,權柄極大,老百姓說:「爵爺不下令, 阿姆斯特丹的天空不敢下雨。」問明來意之後, 爵爺這樣說: 「 噢,親愛的朋友們,請隨便要我做什麼,我可以下令燒掉 新建的市政府、下今與英國開戰、勒今東印度公司交出真實 的財務報告、任命你們當中的一位到大可汗宮廷擔任顧命大 臣、讓阿姆斯特丹河改道,不再流入須德海,而流入北 海……。但請千萬不要讓我去為林布蘭說項,這是一個宗教 問題、神學問題,是我這畫子都要避免去觸及的問題。如果 『公然反上帝』的林布蘭拿到市政府的訂單,牧師們會將佈 道檯敲得鼕鼕響,煽動群眾鬧事,不流血不會罷休。」

於是,朋友們都明白了,藝術方面以及宗教方面的兩個 原因, 其實是同一個原因, 就是現世的計會環境容不下一位 偉大的先行者。凡·隆醫生心裡難過得不得了,白天為病人 忙,晚上就來到林布蘭租住的小房子裡,為他擦乾淨一些銅 版。因為林布蘭在這些灰暗的日子裡重新燃起對銅版蝕刻巨 大的熱情,常常每天工作二十個小時。而他,也早已沒有助

手幫忙了。對於世事的千般磨難,他根本無動於衷。持續創 作是他對抗命運的唯一辦法。醫生默默地擦著銅版,林布蘭 的小女兒卡納莉雅非常懂事、非常乖巧,靜靜站在小板凳上, 用一塊小布片努力擦著小小的一塊銅版,銅版在她的小手裡 燁燁閃亮。林布蘭偶爾從工作中抬起頭來注視著女兒,眼睛 裡滿是慈祥、滿是愛意。醫生想到最近不時生病的韓德麗琪, 心如刀割,他幾乎又一次預見到了這個家庭的不幸。

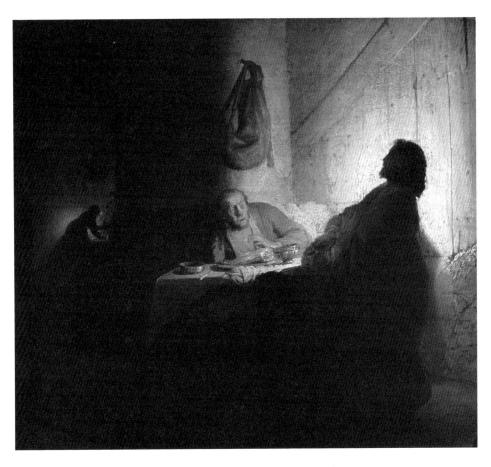

《以馬忤斯的晚餐》*The Supper at Emmaus* 鑲板,紙上油畫(oil on paper, stuck on wood)/1628 現藏於法國巴黎雅克馬爾·安德烈博物館 (Paris France, Museé Jacquemart-Andre)

二十二歲的林布蘭自信滿滿,展開實驗,以鑲板為基底,畫了這幅紙上油畫。當時,紙張遠比帆布昂貴。這幅作品大異於卡拉瓦喬作品,基督形體壯碩,幾乎完全隱於暗影中,讓觀者想到凡.隆醫生一六四一年札記中所描繪的林布蘭自己的形象。面對基督復活的旅人則在光線照耀下睜大雙眼顯出驚異與不安。

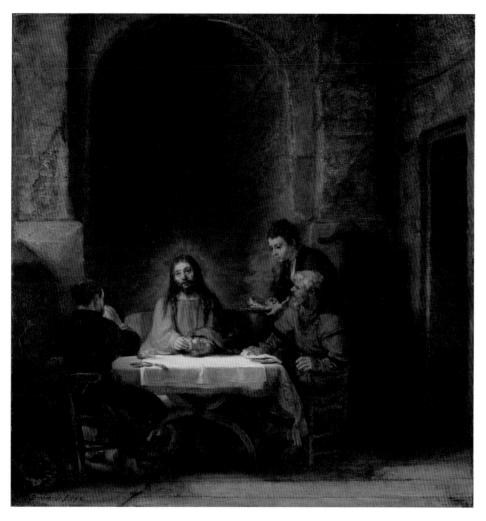

《以馬忤斯的晚餐》*The Supper at Emmaus* 鑲板油畫/1648 現藏於巴黎羅浮宮(Paris, Louvre Museum)

四十二歲,飽嘗艱辛的林布蘭在描繪基督復活,被世人認出來的情境時,回歸傳統。然則,基督頭上的光環並不耀眼,祂的眼神淒涼,並沒有顯示強烈的自信。祂身後濃重的黑暗更透露出林布蘭內心的壓抑、痛苦與無奈。

一六六〇年二月,弗林克病浙,沒有完成市政大廳長廊 所需要的畫作。此時,阿姆斯特丹市民的注意力早已轉移, 市政大廳的裝潢交給誰來做都已經無所謂。就在這個關鍵的 時刻,林布蘭在二十多年以前為其解剖課畫像的杜爾普醫生 悄悄地出手相助。杜爾普醫牛與林布蘭雖然都住在阿姆斯特 丹,卻有二十多年未曾見面了。他德高望重、人緣極佳、現 在已經是阿姆斯特丹市政府的財政官員,更重要的是,他一 直敬重林布蘭,默默地關注著畫家。機會來臨,杜爾普醫生 斡旋成功,派人把為市政廳長廊作畫的訂單送到了林布蘭的 手上。

替補自己從前的學生,林布蘭毫無興趣,淡淡地表示: 「這不過是一撮飯後的芥末。」凡·隆醫生靜靜地從衣袋裡 拿出一張草圖。這張草圖在頭一年的夏天,被林布蘭扔在了 壁爐裡。謝天謝地,因為是夏天,這張圖只是被揉皺了,沒 有被燒掉。現在,這張林布蘭曾經非常不滿意的草圖,被細 心地壓得平展展的重新出現在面前,林布蘭微笑了:「這倒是 個不錯的主意,很適合那個空蕩蕩的長廊……」醫生很高興, 搓著雙手,對自己保存了這張草圖非常滿意。沒想到,林布 蘭微笑著跟他說:「請你繼續留著它吧,如果你願意的話。」 醫生很意外:「你到市政廳去作畫,不需要這張草圖嗎?」林 布蘭笑了,心情舒暢地笑了:「不需要,這幅畫我已經看到 了。」林布蘭調皮地指了指自己的眼睛。

於是,草圖與最終完成的作品就有了完全不同的命運。

醫生也看到了那紙被林布蘭丟在桌上的訂單,酬勞是一 仟盾,與當初答應弗林克的完全一樣。此時,林布蘭心無旁 鶩,已經進入最佳創作狀況:「我會選擇一塊十六英尺見方 (比五米見方稍大一點)的畫布來完成這件作品……」這件 作品描述两元初年荷蘭人的祖先巴達維人(Batavian)反抗 羅馬統治的故事。巴達維英雄克勞迪·基維里斯(Claudius Civilis)帶領起義者成功地推翻了羅馬人的統治,他是荷蘭 民眾家喻戶曉的英雄人物。林布蘭的作品題為《克勞油·基 維里斯密謀起義》 The Conspiracy of the Batavians under Claudius Civilis。在一年多的時間裡,林布蘭完成了這幅比 《夜巡》尺寸更大的作品。完成之日,凡·隆醫生和幾位好 朋友來到了市政廳,看到了這幅墨跡未乾的作品。當天晚上, 醫生難抑激動的心情,在日記裡寫下了他的感想:「月黑風

高,羅馬人早已熟睡了。書布中央,巴達維起義者正舉行一 場夜宴,克勞油下在向他的追隨者們解釋他的起義計畫。整 個畫面沉浸在幾盞油燈的光線裡,這樣的設計讓林布蘭著洣, 他熱情地投入創作,廢寢忘食。於是我們看到了這樣一個可 怖而神祕的書面,我們完全驚呆了。獨眼克勞迪的形象在畫 面上占主導地位,他手中的寶劍閃著不祥的光芒,他的表情 表達出視死如歸的英雄氣概。他的追隨者表情凝重,但他們 都舉起寶劍,幾把劍尖聚集在一起,表達出同生共死的英勇 精神。啊,這是難得一見的偉大作品,我們雀躍著,語無倫 次,祝賀林布蘭的成功,期待著市政廳早日將這幅作品張掛 起來。我確信,這幅傑作絕對會引起轟動、絕對能夠恢復林 布蘭昔日在阿姆斯特丹市民心目中崇高的地位、絕對能夠讓 書商們同心轉意,重新面對林布蘭作品的價值。」寫完這篇 日記,醫生將那幅被自己搶救回來的草圖夾在日記本裡,心 滿意足上床睡覺了,他睡得非常安心。

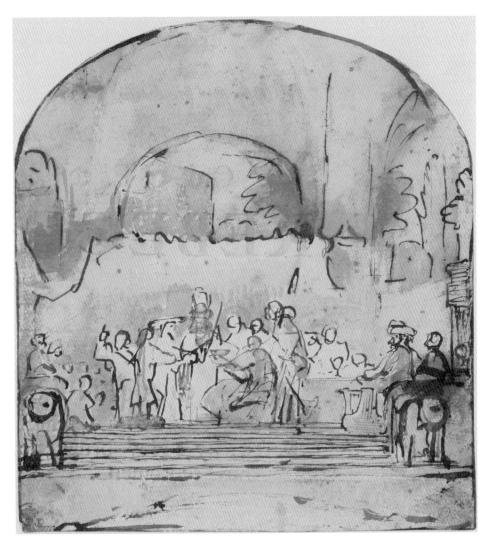

《克勞迪·基維里斯密謀起義》

The Conspiracy of the Batavians under Claudius Civilis

素描/凡·隆醫生簽署日期 1661

現藏於德國慕尼黑巴伐利亞紙上藝術陳列館 (Munich Germany, Staatlische Graphische Sammlung)

今天,我們只能夠根據這幅草圖想像這件偉大作品的全貌。起義者背後高大陰森的 圍牆、令人驚懾的羅馬軍營背景所賦予作品的歷史感永遠地留在了這幅完整的草圖 裡,帶給後世的人們無限的懷想。 消息傳來,林布蘭的巨幅作品被阿姆斯特丹市政府的官員們否定了,他們粗暴而武斷地否定了它,因為他們心目中的英雄被畫得「不好看」。畫布被捲起來丟入市政府大廈的閣樓,林布蘭當然沒有拿到那一仟盾的酬勞。長廊上出現了一個年輕的畫匠,他使用弗林克留下的一張潦草的草圖,用三天時間為克勞迪畫了一張像,拿了四十八盾的酬勞,很滿意地離開了。長廊的空白牆壁還有里凡思的填補,是的,就是林布蘭年輕的時候在萊登共用畫坊的合作者。里凡思在一六四四年就已經來到了阿姆斯特丹,卻從未與林布蘭聯絡……。

更壞的消息傳來,林布蘭的作品《克勞迪·基維里斯密 謀起義》被切割成若干塊,賣給了廢品收購商,已然不知去 向。

醫生痛苦得無以自拔,打開幾天前寫的日記,他取出草圖,在它背面用鉛筆寫下,這是林布蘭《克勞迪·基維里斯密謀起義》之草圖,時間是一六六一年,也就是油畫作品完成的日子。醫生將它裱裝起來,懸掛在診室裡最醒目的地方,以紀念那幅令他激動、令他無法忘懷的偉大作品。

此時此刻,林布蘭站在遠離市中心,魯曾運河

(Rosengracht)附近的小房子裡,在昏暗的燭光下一針又一 針,筆力千鈞地刻畫著銅版。韓德麗琪也已經在重病中,即 將走到生命的終點。

有一天,醫牛在散步的時候,遇到了一位從前的病人, 這位病人剛從瑞典回來。他告訴醫生,在斯德哥爾摩,他看 到一幅油書,讓他聯想起醫生診室裡的一幅素描,其中似乎 有著某種關聯……。他們倆人站在路邊談了很久,一位細細 地描述、一位在心裡細細地比對。醫生終於可以確定,在瑞 典的就是《克勞迪·基維里斯密謀起義》畫作中心的那個部 分。與這位病人分手之後,醫生慢慢地走到魯曾運河去看望 林布蘭,整個晚上,兩位老朋友坐在一起。林布蘭繼續工作, 醫牛跟他談談天氣、聊起一些本地的趣聞、一些朋友的近況; 但關於這件作品的某種線索,他一個字也沒有提。

是的,這幅本來將近五米見方的作品,現在只剩了長三 米、高兩米的尺寸,確實就是作品中心的那個「被幾盞油燈 照亮」的部分,終於被珍藏在斯德哥爾摩國家博物館。我們 感謝數百年間不知名的多位收藏者,我們感謝瑞典。

那幅長七又四分之三英寸、寬七又八分之一英寸的草圖

則代代相傳,毫髮無傷,現在被位於慕尼黑的紙上藝術陳列 館珍藏著。這個由巴伐利亞自由州政府主持的陳列館集藏了 五百餘年來所能收集到的版畫、素描、水彩等等紙上藝術珍 品。我們感謝凡·隆醫生,我們感謝德國。

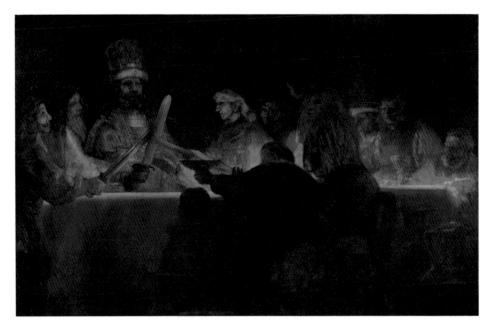

《克勞迪·基維里斯密謀起義》

The Conspiracy of the Batavians under Claudius Civilis 帆布油畫 / 1661

現藏於瑞典斯德哥爾摩國家博物館(Stockholm Sweden, Nationalmuseum), 產權屬於瑞典王室典藏(Royal Swedish Academy of Fine Arts)

無論作品遭到了怎樣無法彌補的破壞,當我們來到斯德哥爾摩,面對這幅傑作的時候,仍然能夠感受到巨大的震撼,觀者將被巴達維英雄視死如歸的氣概所悸動、感傷於人類為爭取自由所付出的一切,進而陷入漫長的思考。先行者林布蘭為我們留下的珍貴遺產不但是藝術殿堂的瑰寶,更是我們人生路上的光焰,指引我們持續前進,走出困頓與黑暗。

XIII. 離開布雷街

一六五六年,林布蘭破產了,成為「無法償付債務的破產者」,一直到他辭世的一六六九年,始終背著這個罪名。他曾經有過許多機會避免這個結局,但這些機會都被輕輕地放過了,最嚴重的是他在關鍵時刻誤信了一個奸猾律師的建言。事情發生在債主不斷登門、莎斯琪亞家族不斷質疑泰特斯的繼承是否遭到侵害的時候,林布蘭不勝其煩、幾乎無法工作,便輕易地接受了這個律師的建議,將布雷街房產之產權移轉到泰特斯名下。這樣一來,莎斯琪亞的家人在短時間裡便不會再來糾纏。聽到這個消息的債主們卻鬧將起來,紛紛上門,要求林布蘭在二十四小時內撤銷這個將房產過戶的決定,否則的話,一文不名的林布蘭就必須變賣其藝術品收藏以還清債務。

林布蘭面對衝進門來如狼似虎的債主們,完全無以對答; 他請求他們給自己一分鐘,他要到樓上去跟韓德麗琪商量一下,看看究竟應當怎麼辦。債主們同意了,看著他上樓去了, 於是紛紛在樓下找地方坐下來,等候回答,時間一分一秒地 流逝,樓上靜謐無聲,毫無動靜。

畫家邁動沉重的雙腿上樓,到了樓上,畫室的門開著, 林布蘭向門內不經意地瞥了一眼,就在此時此刻,美妙的光 線悄然灑在一幅作品上,這裡有一個困擾他好久的細部,一 直找不到最好的方法修正,使之完美。光線就在這個時候翩 然而至,解答了畫家的疑問。林布蘭被這道光線指引著,快 步走進畫室,拿起畫筆,完全忘記了他上樓的目的,忘記了 樓下的債主。債主們不耐久候,視林布蘭的「逃避」為「無 禮」,他們站起身來,奪門而去。林布蘭完全沒有聽到債主們 離去時乒乓作響的摔門聲,更不知他們離開以後又去了哪裡? 他只是專心致志地遵循著光線的啟示,非常順暢地完成了他 夢寐以求的那個精采的細部。心情大好,林布蘭開懷地笑了, 把幾個鐘頭以前債主們帶來的煩惱忘得一乾二淨。

林布蘭腳步輕鬆地下樓來,看了看睡得香甜的卡納莉雅, 愉快地跟韓德麗琪開著玩笑……。隱隱傳來了怯怯的敲門聲, 韓德麗琪有點緊張,抬頭看著林布蘭,沒有作聲。不會是債 主們去而復返吧?林布蘭望著韓德麗琪,韓德麗琪低下頭去。 林布蘭站起身來,打開大門。門外站著一位瘦小的男人,穿 著里色的外套,手裡拿著一個淺黃色的大信封。他很恭敬地 說:「我能夠跟林布蘭·凡·萊茵先生談一談嗎?」林布蘭警 惕地揚起眉毛:「你要什麼?」那個人呼出一口氣,遞上那個 大信封:「我只是奉命要把這個交給您。」林布蘭接過信封, 緩和了口氣,溫和地問道:「這是什麼?」那人一臉的懊惱, 很快回答:「破產通知書。」話一說完,這個男人的肩膀便場 了下去,表情更加沮喪。林布蘭看著他,滿心同情:「你沒法 子躲開這個差事,是不是?」那人吸了吸傷了風的鼻子:「沒 法子,一點兒法子也沒有……」

林布蘭問他:「喝杯酒好不好?」

那人回答:「我不反對。」

韓德麗琪倒了一杯杜松子洒給那位瘦小的男人,他接過 洒杯, 跟林布蘭說: 「祝您健康。」仰頭喝了, 用手背抹了抹 喈, 對著林布蘭和韓德麗琪深深鞠了一躬, 道了晚安, 這才 靜靜離去。他輕輕地帶上了大門,沒有發出任何聲響。

在靜默中,教堂的鐘聲轟然地大響起來,林布蘭在窗前 目送著那瘦小的男人消失在路口,若有所思:「已經十點鐘 了,天色還這樣好。也許我應該上樓去,再工作幾個小時。」

韓德麗琪平靜地看著他:「晚飯已經預備好了。」林布蘭點點 頭, 走向餐室, 平靜而溫柔地跟韓德麗琪說: 「看來, 我們要 過一段艱苦的日子了;我把自己畫進了一個闲境,現在需要 繼續書書,來擺脫這個困境。」

泰特斯沒有說話,他想到最近的一件事情,一個女人帶 著一隻已經死去的鸚鵡來找林布蘭畫一幅肖像,要求林布蘭 書出她個人「與這隻鸚鵡的親密關係」, 雖然她出的價錢不 錯,但是林布蘭還是委婉地拒絕了。一六五二年到一六五四 年的第一次英荷戰爭,讓許多人再也沒有餘錢來請畫家畫肖 像畫,肖像的生意確實比從前清淡多了,但是泰特斯還是認 為父親的決定是對的,林布蘭不是畫匠,不能順應顧客的需 求, 書些不三不四的東西。

泰特斯從父親手裡接過那個黃顏色的大信封,小心地打 開來,認真細讀。根據破產管理法庭的決定,林布蘭所有的 財產都不能自行動用了。包括這棟房子、林布蘭的畫作、銅 版、他收藏的藝術品都將被拍賣,用以償付欠款。法院將派 人來登記所有的動產……。泰特斯馬上明白,早些時候來的 那許多債主沒有浪費時間,他們從這裡離開之後直接去了破

產管理法庭。手上這份破產通知書就是他們爭取到的對負債 者林布蘭的徽罰。沒有吃晚飯,泰特斯便帶著這個信封出門 去了,他知道,林布蘭和韓德麗琪絕對需要朋友們切實的幫 助。他有竪泊的感覺,家裡的一切被查封的時刻很可能就是 明天,能夠奔走的時間已經不多了,他加快了腳步。

第二天一大早,朋友們都來了,大家都有一個共識,這 艘船就要傾覆了,在整個事態變得不可救藥以前,必須把船 上的乘客妥善地轉移到安全地帶。就在這時候,那個奸猾的 律師又來了,他跟林布蘭說,按照法理,在這所房子還沒有 賣出去以前,林布蘭仍然可以住在這裡,不必急著搬走。這 一回,林布蘭很清楚自己的處境,他跟律師說:「如果這裡的 一切都已經不屬於我了,我住在這裡還有什麽意義,不如今 天就離開吧。」那個律師悄悄地走了。朋友們聚在一起商量 搬遷事官,韓德麗琪上樓收拾孩子們的衣物。凡,降醫生很 不放心, 跟著上樓, 他看到了這位堅定沉著的母親, 正在有 條有理地把卡納莉雅的小衣服放進一只衣箱。韓德麗琪安慰 醫生:「我從小渦的就是苦日子,這裡的一切對我來說是有點 太宫麗堂皇了。但是,對於我丈夫來說,這一切都非常重要,

他很可能會受不了。」醫生說出他的意見:「林布蘭的堅強跟 一般人是很不一樣的。你可以放心。」

林布蘭做的第一件事就是將顏料從調色板上刮下來,把 清理乾淨的畫筆、調色板、顏料都整理好,放在一起,他久 久地凝視著它們,臉上滿是感謝與不捨。然後,他面對著牆 上懸掛的作品,這些珍貴的藝術品長久以來給他機會與未曾 謀面的藝術家交流,他知道他們的追求與困惑,他熟悉他們 所有的技法,他更能夠體會他們內心的想望、茫然與憂慮。 分手的時候到了,他仔細地打量著它們,稍作移動,將它們 ——調整到精確水平的位置。他舉起一個頭盔、一把寶劍、 一件華貴的衣袍……,他仔細地在明亮的光線裡端詳著它們, 不只是在告別,而且是在記住一切的細部、一切的感覺。今 後,他再也不能和它們在一起工作了,不能隨時觀察它們、 觸碰它們、感覺它們的質感。他只能依靠自己的記憶了。

林布蘭走進工作間,拿起一根鋼針,這根針不是一般的 銅版雕刻用針,而是外科手術所使用的一種堅硬得多、銳利 得多的鋼針,是凡,隆醫生送給他的。林布蘭靈機一動,跟 走進來的醫生說:「這根針是你借給我的,對不對?」醫生十

分默契,「沒錯,是我借給你的,如果你需要,可以再借給你 一段時間。」林布蘭繼續追問:「所以,這是你的財產,對不 對?」醫生肯定地回答:「這是我的財產,沒有錯。」林布蘭 拿起一個軟木塞,很細心地將針尖插進去,放進衣袋裡:「這 樣,這根針就安全了。」然後,他毫不遲疑地拿起一塊銅版, 放淮衣袋:「這樣,我就能夠熬過最初的兩個星期。」醫生一 言不發,只用眼神和微笑支持朋友這個大膽的決定。

銅版和最好用的鋼針就在自己的衣袋裡,林布蘭完全地 安心了,再也感覺不到任何的失落與沮喪,對於朋友們的諸 般建議,他好脾氣地照單全收。凡•隆醫生自己動手,將林 布蘭的衣物鞋子裝進一只皮箱,帶到了門廳。

韓德麗琪帶著兩歲的小卡納莉雅坐在從一家木器作坊借 來的馬車上, 駛往醫生的家暫住。她們剛剛離開, 敞開著的 大門前出現了兩個陌生人,他們穿著同一個款式的黑色披風。 凡·隆醫生請問他們有何貴幹。他們回答說:「我們從破產管 理法庭來, 準備制定一個詳細的資產目錄。」醫生大為憤怒, 不由得提高了嗓門:「你們不覺得太緊迫了一點嗎?」他們當 中一位上了一點年紀的官員回答:「債主們不肯讓步,他們擔

心這裡的部分財產會不翼而飛……」就在這個時候,林布蘭 和泰特斯出現了,他們聽到了醫生和官員的談話。林布蘭從 衣袋裡拿出那塊銅版:「你們說得對,我正準備帶走這一塊銅 版,現在交給你吧。」沒有想到,面對著林布蘭,這位官員 表現出他的敬意、教養,與關切。他沒有接那塊銅版,搖了 搖頭,跟林布蘭說:「我們了解您的感受,非常了解。您不是 我們必須面對的第一個不幸的人,也絕對不是最後一個。您 是一位名人,要不了幾年,您就會坐著四輪馬車回到這裡來 的……」此時,少年泰特斯表現出驚人的沉著與成熟,他對 那位官員說:「我是萊茵先生的兒子。您今天要做一份財產目 錄,我希望得到一份副本……」官員誠懇地回答說:「當 然,.....

林布蘭將銅版放回衣袋,凡 · 隆醫生提起他的小皮箱, 泰特斯提著他自己小小的衣物行李,走出了這所房子。身後 傳來官員的對話聲:「門廳牆上懸掛的是布勞韋爾的作品嗎? 表現的是……」、「仔細看看,有沒有畫家的簽名?」……。

林布蘭頭也不回地離去了,從此以後,他再也沒有踏進 這所房子。

泰特斯大步向前走去,他知道,今後,要靠自己的仔細、 小心、認直、努力才能從會得無厭的債主手裡為父親搶救一 些他最需要的東西。這個家庭從來沒有一本帳簿,就從今天 起, 這個家庭將有一本帳簿、一個稱職的簿記人員。泰特斯 **這樣鼓舞著自己。**

世道如此艱難,藝術家的生涯如此起伏不定。在數個世 紀之後,當我們同首遠望,我們看到了三十歲出頭的林布蘭, 意氣風發的林布蘭,信心十足的林布蘭。那時候,所有的災 厄都還沒有出現,而我們的心底深處有多麼渴望,世事就這 樣平穩地繼續下去……。

> 《自畫像》Self-Portrait 鑲板油畫/1636-1638 現藏於美國加州巴沙迪那諾頓西蒙博物館 (Pasadena CA, The Norton Simon Museum)

在林布蘭十十餘幅自畫像中,這一幅毫無疑問地顯示出林布蘭當年富 裕的生活,始終一貫的高雅品味,超平尋常的明暗設色技巧。毫無懸 念,三十歲出頭的林布蘭已經是荷蘭最偉大的肖像畫家。頸上那條金 光閃爍的項鍊如同勳章授帶,黑色絲絨扁帽上精緻的飾品價值非凡, 都為藝術家顯赫的社會地位做出了證明。

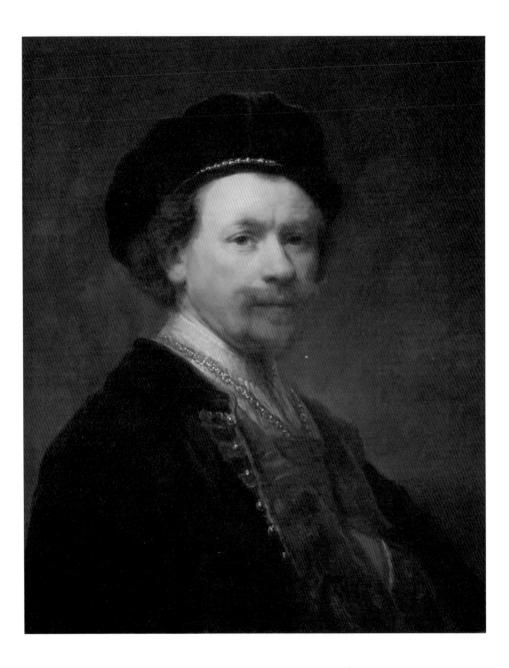

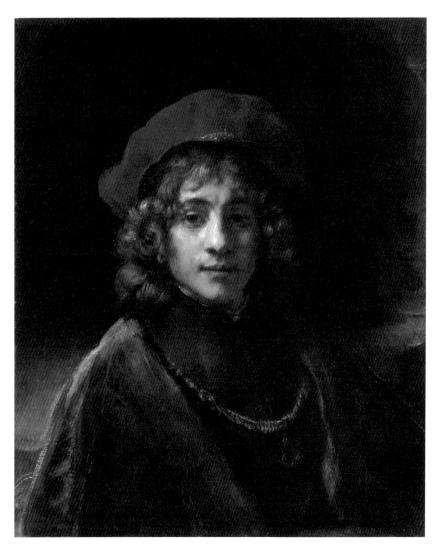

《泰特斯》Titus 帆布油畫/1658 現藏於倫敦華勒斯典藏(London, Wallace Collection)

泰特斯是林布蘭唯一的兒子。林布蘭揹上破產罪名的時候,泰特斯十五歲,因為他的深思好學,為家庭建立了第一本帳簿,而在某種程度上保持了這個四口之家最起碼的生活方式。林布蘭在畫作中流露出對兒子的愛、對兒子的珍惜。但我們能夠看到少年泰特斯與年輕的林布蘭的衣著與精神狀態完全不同,泰特斯警惕地注視著這個冷酷的世界,沒有任何的奢望。

醫生的心情很複雜,他當然為林布蘭難過,但是,他很 喜歡這兩位知書達禮的官員。有他們在,很可能是一件好事 情,林布蘭的收藏很可能會得到比較好的待遇。

醫生沒有想到,破產管理法庭的官員們在這所房子裡有 著驚人的發現。當他們一件又一件,仔細地登記這所房子裡 所有物品的時候,到處可以發現數額不大的帳單,包括雜貨 店、藥房、麵包坊等等。但是,官員們也發現了大量的期票、 著現金!精疲力盡的官員們仔細清點這些被林布蘭不經意地 丟在雜物之間的錢財,竟然有好幾仟盾之多!整座房子應有 盡有,唯一沒有的東西就是帳簿。回到辦公處,他們馬上聯 絡銀行,試圖將這些票據一一兌現,也試圖聯絡一些行會與 私人,希望能夠追回他們本來打算付給林布蘭的報酬。但是, 多半的票據已經過期,多半的當事人也已經故去多年,許多 的錢是追不回來了。即便如此,追回的欠款加上現金仍然超 過八百盾,可以安撫一些急待用錢的債主。官員們經過這一 番整理,加深了對林布蘭的同情,這個人不但不愛錢,而且, 金錢,這個萬能的東西在他心裡根本不占地方,因此他缺乏 對實際生活基本的判斷。他有更重要的事情要做,他生活在 與眾不同的精神世界裡,這才是他破產的真正原因。那位上 了年紀的官員現在終於完全了解,林布蘭帶走的唯一一塊銅 版,對這位藝術家來講有著怎樣重大的意義。

對於林布蘭的破產,窮困潦倒的哈爾斯託人從哈倫的濟 **督院捎了□信來,他說,他破產的時候,債主只有麵包師**, 根本沒有什麼顯赫之人,就這一點來講,林布蘭應該感覺「榮 耀」。再說,哈爾斯破產的時候,只有三條破爛的墊褥、一只 歪斜的小廚櫃、一張放不平的桌子。「可是林布蘭啊,你這個 幸運的倒楣蛋,破產的時候竟然有一座富麗堂皇、無奇不有 的所羅門王宮殿!你還有什麼可抱怨的?」聽到來人轉述的 這一番話,林布蘭微笑了。但是哈爾斯還有話說:「貧窮是上 天給好畫家的禮物,千萬不要掉以輕心。我已經不行了,來 不及實驗了,但是,林布蘭,你才五十歲,你還有機會。因 為窮,你將買不起昂貴的顏料,你必須要試著用兩三種顏色 來達到你預期的效果。你要學會不用紅、黃、綠、藍這幾個 原色來繪畫,而是利用色度、濃淡間接地來描繪事物,間接 地描繪、象徵性地描繪。如果你辦得到,而且做得好,你就

真的能夠讓人明白你寄託在畫裡的意思……」轉述這番話的 友人感覺很抱歉,他很客氣地跟林布蘭說:「哈爾斯老了,在 濟貧院又住了這麼久,腦筋也糊塗了,說起話來顛三倒四, 不知所云,希望您不介意。」

林布蘭一直鄭重地凝神靜聽,他不但聽懂了,聽進去了, 而且,他已經躍躍欲試,準備要完成老哈爾斯未曾完成的實 驗。雖然,此時此刻,他手裡連一支像樣的畫筆也沒有。

XIV 雋曾渾河

離開住了十七年的老屋,在不屬於自己的地方漂流,對 於林布蘭這位習慣「足不出戶」的畫家來講是一件艱難的事 情,日子一天比一天艱難。先是在一家旅館,後來還是搬到 了凡, 隆醫生的家, 醫生將自己的一間診室改建為畫室, 幫 助林布蘭置備了必需的書具,但是艱難的狀況仍然沒有得到 明顯的改善。首先是侷促的工作環境讓林布蘭猶如一頭困獸 在籠中不得安寧。顏料的味道、強酸的味道一定會影響到醫 生的病人,也讓林布蘭感覺非常的愧疚,無論醫生怎樣寬慰 他,他也無法直正安心。再說,每當他好不容易刻好了一塊 銅版,很希望馬上看到成果的時候,卻因為沒有印刷機,只 能向同行們去借,要等到人家方便的時候才能為自己的銅版 印出一份校樣來,工作的速度和節奏都沒有了,心情隨之灰 附近,看到林布蘭完成了一幅作品,無論是版書還是油書, 便胸淮去,出示破產管理法庭的一紙文書,將林布蘭的作品 捲起就走。在破產管理法庭只是從帳簿上勾鎖了林布蘭幾個 盾的欠帳,這些債主們卻馬上轉手將這些作品賣出去,進帳 很不錯。輕易得來的利潤為這些債主的貪婪之心火上加油, 他們對林布蘭的監視更加嚴密,連破產管理法庭的官員們都 已經了然於胸,照這個樣子下去,二十年之後,林布蘭還是 負債累累。於是,他們加快步伐,希望一兩次大規模的拍賣 可以得到至少一萬三仟盾的收入,這樣,林布蘭就可以還清 積欠,恢復自由身。

事實上,最近二十年,林布蘭以他對作品敏銳的感覺、 澎湃的熱情陸續收集到的荷蘭、法國、義大利、德國的藝術 精品價值連城,他自己起碼付出了三萬五仟盾的財力。

一六五七年年底、一六五八年早春,在這兩次大規模拍 賣會上,破產管理法庭的官員們失望地發現,書商們、藝術 品經紀們、甚至收藏家們都不肯好好出價,他們打定主意要 好好地敲詐勒索一番。

一六五八年九月二十四日,林布蘭最後的一幅書作、最 後的一塊銅版、最後的一架版畫印刷機、最後的一只箱子都 被賣了出去,布雷街的老宅完全地被搬空了。全部拍賣的收 穫只有五仟盾,僅僅是林布蘭付出的七分之一。

房子被賣給了一位有良心的鞋匠,他出價一萬一仟盾。 但是莎斯琪亞的親友們馬上興訟,結果是他們竟然從中撈取 了七仟盾的收益。鞋匠很會經營,將房子的一半分租給朋友, 他們很好地保存和維修了這所房子。兩百多年以後,這所房 子在一九一一年成為林布蘭故居博物館,對外開放。

在那個漫長而令人齒冷的訴訟中, 莎斯琪亞的親戚們全 力詆 製林布蘭, 邪惡地挑撥泰特斯與父親的關係, 無所不用 其極。但是他們沒有成功,泰特斯始終站在父親一邊,全力 維護父親的尊嚴。他還做了一件重要的事,便是將拍賣過程 中流轉出去的每一件藝術精品、父親的每一幅畫作、每一塊 銅版的去向都列出了最為詳細的清單,留在身邊。這件事情 很快就有了一個積極的結果,使得林布蘭的處境有了一定的 改善。

韓德麗琪在這兩年裡一直在想一個能夠解除困境的辦 法,拍賣的過程是這樣地今林布蘭傷心,讓韓德麗琪想到一 個解決之道,她希望與泰特斯合作開一家藝品店,雇用林布 蘭為他們工作。這樣, 債主們就不能隨便地將林布蘭的作品 裹挾而去,而林布蘭就能夠有一些真正屬於他自己的收入,

也許他還能夠收藏一些他那麼喜歡的藝術品……。韓德麗琪 勇敢地將她的想法告訴朋友們,她的計畫得到了最積極的回 應。大家集思廣益、棋盤推演,有了具體計畫之後進一步謀 求法律支援,局勢迅速地明朗起來。

首先是工作環境,魯曾運河邊的一所房子遠離市中心, 格局不錯,樓下開店,樓上居住、作畫兩相官,年和一百二 十五盾,凡。隆醫生出面幫林布蘭簽約租了下來。一位不成 功的年輕畫家正要出售他的一架版畫印刷機,於是泰特斯用 六十盾買了下來。畫商朋友們提供最新訊息,十七世紀五○ 年代末,銅版蝕刻版書又一次開始走紅,而這,正是林布蘭 的強項,那許多老銅版可以開創一個巨大的可能性,而且, 當時買走那些銅版的商人並不懂得修版的技巧,擁有銅版卻 無法做出可以賣錢的版畫。如果知道銅版的流向,很可能只 付一點點錢就可以收回銅版,更何況那些商人已經從林布蘭 身上賺了那麼多錢……。就在這個時候,泰特斯拿出了林布 蘭銅版去向的清單,朋友們如獲至寶,紛紛快速分頭進行, 只有幾天工夫,這些「廢品」就回到了林布蘭靈巧的雙手裡。 搬家的這一天,所有的朋友們出錢出力,將一應家用什

物都送到了魯曾運河邊的這所房子,大家忙了好一會兒才發 現,不知林布蘭在哪裡?大家上樓查看,林布蘭正興致勃勃 地在書室裡工作!他看到韓德麗琪、泰特斯和朋友們湧了淮 來,有點不好意思:「這裡光線那麼好,我忍不住就畫了起 來……」

「沒問題,沒問題,您請繼續……」大家都笑了,林布 蘭也笑了。一六五六年以來,第一次,林布蘭和韓德麗琪、 泰特斯笑得這麼開心。

凡·隆醫牛一邊走下樓梯一邊自忖,當代最偉大的畫家 由於一位生著重病、不能讀也不能寫的婦人和一個十七、八 歲的男孩的通力合作而不至於被送淮濟貧院。這位生著重病 的婦人,除了美貌、忠誠和善良之外,在這個世界上簡直是 一無所有。這個男孩子,熱愛父親,竭盡全力為父親奔走, 而他自己的健康情形如此令人擔心,恐怕也沒有太多的時日 來享受自己的青春了。念及此,醫生心情沉重,剛剛為林布 蘭重回創作而生發出的喜悅也被沖淡了許多。

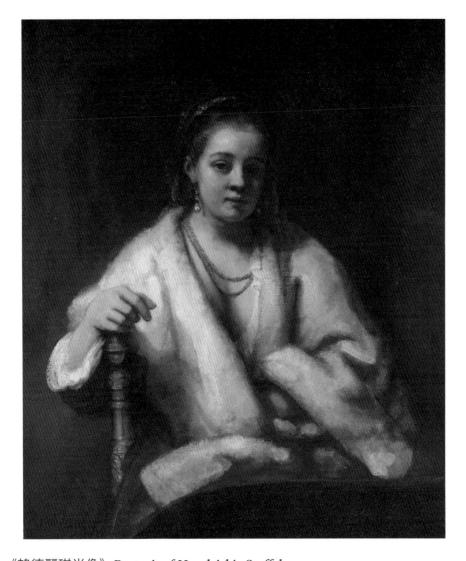

《韓德麗琪肖像》*Portrait of Handrickje Stoffels* 帆布油畫/1659 現藏於倫敦國家藝廊(London, National Gallery)

這幅作品描繪的是三十三歲重病中的韓德麗琪,林布蘭生命中最重要的女子。為林布蘭貢獻了一生的這位女子,無論是生前還是故後,都沒有在荷蘭社會、也沒有在西方藝術史上留下正確的位置,林布蘭則在這幅作品中傾吐了無限的愛意與敬意。要靠枴杖的撐持才能坐穩的韓德麗琪,端莊的面容仍然美麗。面對這樣一位無辜、純良的女子,後世的觀者無法抑制悲涼的心情。

誰也沒有發現,有一個小人兒一直站在林布蘭畫室的牆 邊,眼淚汪汪地看著畫家作畫,她就是只有不到五歲的卡納 莉雅。這個孩子從能夠明白周漕環境的第一天起,就生活在 驚恐中。她總是看到母親小心地收藏起每一分錢、看到惡人 們醜陋的面孔、看到父親創作時的喜悅常常被愁煩驅逐而轉 瞬即浙。現在, 她終於有了自己的家, 父親終於有了自己的 書室。但她怕極了,她怕眼下的幸福也會馬上消失,終於, 再也忍不住,大滴的眼淚從她驚恐的大眼睛裡滾落下來。林 布蘭馬上感覺到了,他放下書筆,把女兒抱起來。卡納莉雅 畢竟還小,在父親的肩頭哭了起來。林布蘭輕輕拍著女兒的 背,無言地站了很久;生平第一次,面對著自己的畫作,他 的眼睛不再銳利,他的思緒不再集中。這父女倆都不知道, 更加殘酷的命運就在不遠處等待著他們。卡納莉雅並不知道, 很快她就必須迅速長大成人,擔起照顧父親的責任。林布蘭 更沒有想到,要不了多久,卡納莉雅就是他唯一的親人了。 父女俩人都在懵懂中,此時此刻,命運之神低頭下望,神色 冷峻,注視著這兩個人。從這一刻起,他們相依為命的關係 已經牢牢地鑄定了,再也不會改變。

樓下忽然傳來了歡呼聲,原來泰特斯拿出了證據反擊, 在拍賣的過程中,一個莎斯琪亞的親戚竟然混水摸魚替泰特 斯「代領」了一筆錢;在賣房子的過程中,這個「親戚」也 吞沒了一筆錢。這兩筆錢都是屬於泰特斯的,現在,這個孩 子準備告這個無恥之徒,要他把這些錢叶出來。泰特斯請教 到家裡來幫忙的叔叔伯伯們,他有沒有權利告這個人,以及 具體的作法。一位律師朋友馬上仔細閱讀泰特斯手裡的資料, 並要求他寫一份委託書,自己則準備與這貪婪的「親戚」對 簿公堂,為這個孩子把被偷走的錢拿回來。大家都非常高興, 歡呼起來。人人心中有數,林布蘭絕對需要錢。否則,眼下 剛剛開始了一天的好日子,很快就會結束。

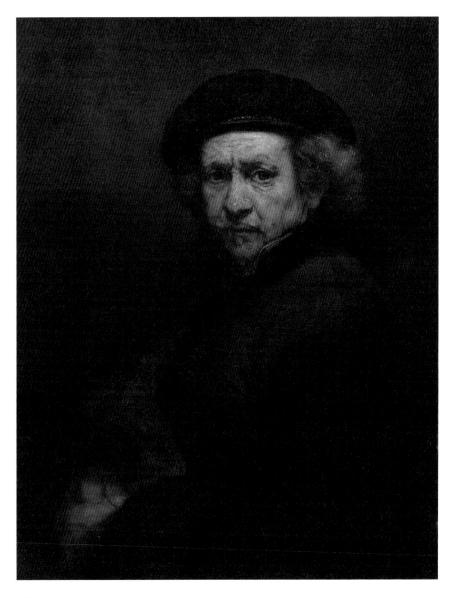

《自畫像》Self-Portrait

帆布油畫/1659

現藏於美國華盛頓特區國家藝廊 (Washington DC USA, National Gallery of Art)

林布蘭五十三歲時的自畫像,衣著簡樸,神態憂傷。由於從未有過的擔心、憂慮, 他的體重大大減輕了,臉上明顯消瘦。林布蘭忠誠地用畫筆描述自己生命低潮時的 樣貌,逼真地傳遞出他內心深處的傷痛。

有韓德麗琪和泰特斯在積極「節流」,大家都放心。於 是,每一位真正關心林布蘭的朋友都在想辦法為這位不懂得 算計的藝術家「開源」。有一天,在大街上,凡,隆醫生與他 在阿姆斯特丹唯一的表弟不期而遇。這位凡,隆先生是一位 呢絨商人,有自家的生意,但是他至今是一位黄金單身漢, 因此比較有時間為呢絨商會的同行們服務,淮而被推選為商 會管理委員。「忙得很愉快。」這位表弟很驕傲地表示。醫生 靈機一動,跟表弟說,為什麼不請一位稱職的畫家來為呢絨 商會的領袖成員畫一幅像呢?表弟大感意外,說是從來沒有 想到過這件事,也不知要請誰來畫……。醫生說,當然要請 林布蘭啊。表弟皺眉:「從來沒有聽過這個名字。」醫生心平 氣和地表示:「沒關係,現在你聽到了。什麼時候可以給我訂 單?林布蘭很忙的。」

兩天之後,醫生飛奔至魯曾運河邊林布蘭四壁皆空的房子裡,手裡揮舞著呢絨商會的訂單——也是林布蘭職業生涯中最後的一張訂單。

面對著這張訂單,林布蘭陷入沉思。紅色、黃色,是貴 重的顏料。泰特斯經過仔細計算才買來最小罐的顏料,一定

要省著用,半點不能浪費。要完成這幅呢絨商會群像圖,不 能用華麗的技法,必須要走平實、儉樸的路線……。就在這 個時候,他想到了貧病交加的哈爾斯,想到了這位天才畫家 未曾來得及付諸實施的實驗,「利用色度、濃淡,間接地來描 繪……象徵性地描繪……」林布蘭想到,面前這張訂單為他 提供了一個不可多得的機會,來進行這樣一場實驗。他很篤 定地笑了,接下了訂單。大家都很高興,雖然不明所以,還 是很高風。林布蘭有事做,絕對是好消息。難道不是嗎?

朋友們很放心、很高興地離去了。病中的韓德麗琪跟孩 子們都累了一天,也都睡了,林布蘭還沉浸在思索中。

事實上,無論日子是怎樣的艱難,他都沒有放棄工作。 對於直到一六五六年甚至一六五七年才最終完成的那幅《牧 羊人的頂禮 **The Adoration of the Shepherds**(a night piece), 他自己是相當滿意的。在這幅以蝕刻、直刻法和雕凹線法製 作的版書裡,明暗的對比產生了強有力的戲劇化效果。在蝕 刻版上用線影法來表現的暗部,他覆上了大量的油墨,使得 暗部的黝黑更加深沉,提燈亮光處和約瑟夫手上翻開的書頁, 卻是把蝕刻版上的油墨完全地擦拭乾淨……。想到這個精采 的書面,林布蘭靜靜地、驕傲地微笑了。

《牧羊人的頂禮》(夜景畫)

The Adoration of the Shepherds (a night piece)
銅版蝕刻、直刻與凹版鐫刻 B.46 / 1652-1657

這幅版畫作品將美術史上的明暗設色法推向極致。不同於卡拉瓦喬、不同於埃爾·格雷考(El Greco, 1541-1614)、不同於魯本斯,也不同於林布蘭在一六四六年繪製的帆布油畫;濃黑的夜色中,幾位牧羊人來到了伯利恆的馬廄裡。走在前面的一位手裡有一盞提燈,為整個畫面帶來微弱的光線。他摘下帽子,向產後虛弱的瑪利亞、向裹在襁褓中的聖子耶穌、向約瑟夫,表達他的敬意。畫面左側,取暖的火光是另外一個光源,照亮了約瑟夫的側面與他手中的書本。神聖家庭在暗夜中得到尊崇,林布蘭堅定再現了巴洛克藝術的求真精神。

在油畫方面,一六五八年,林布蘭創作了《雅各與天使 角鬥》Jacob Wrestling with the Angel。一六五九年,他完成 了《摩西高舉十誡石板》Moses with the Tablets of the Law。 眼下,畫架上立著即將完成的泰特斯畫像,年輕的泰特斯身 著深色的僧侶袍,未脫稚氣的臉上有著深思熟慮的神情……。 林布蘭想起這些日子泰特斯表現出的深謀遠慮,感覺一陣的 心慌,一陣的心痛。他慢慢地坐了下來,端詳著《身穿修士 服的泰特斯》Titus van Rijn in a Monk's Habit,呼吸漸漸平 穩,心境也漸漸地平和下來。這個時候,他又一次看到桌面 上的訂單,思緒隨之飛去了遠方。

> 《雅各與天使角鬥》 Jacob Wrestling with the Angel 帆布油畫/1658 現藏於柏林國家博物館

《聖經·創世紀》(Genesis)記敘,以色列人的祖先雅各返回迦南途 中,在雅博渡口與天使角力直到天明,最終獲勝。天使跟雅各說: 「你的名字不再叫雅各,要叫以色列,因為你與人、與神角力,都得 了勝。」林布蘭深愛這個美麗的傳說,在他生命的低潮期,以雅各的 故事激勵自己,堅信自己走在正確的道路上,而且一定會獲勝。

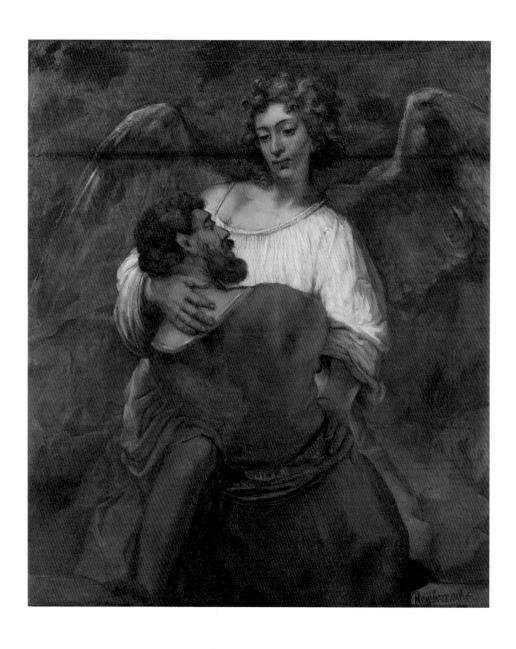

幾年前的一六万六年,破產一事並未給林布蘭帶來太壞 的心緒。他創作了《雅各祝福約瑟夫的孩子》Jacob Blessing the Sons of Joseph,一幅以紅色、黃色為主調的畫作,那樣的 溫暖、歡愉、輝煌啊,預示著信心與希望。他溫柔地笑了。 但是,呢絨商會群像圖不會是這樣歡愉的;他不會將重點放 在歡愉上,大約也不會是輝煌的,那麼,是平穩吧?平穩, 是商人需要的,此時此刻,也是自己需要的。他再一次看著 《身穿修士服的泰特斯》, 感覺上, 這孩子正在虔敬祈 禱……。林布蘭心裡一動,拿過一張紙來。他在燭光下畫出 群像圖草圖上的第一條線,一條直線。

睡眼惺忪的卡納莉雅光著腳,輕輕地走了進來。她看見 林布蘭被燭光照亮的臉,臉上有一抹調皮的微笑。卡納莉雅 完全地醒了渦來,她喜歡這個微笑,開心地奔向父親。林布 蘭抱起女兒,把她放在膝頭上,繼續畫草圖。卡納莉雅又緊 張又興奮,兩隻小手緊緊地抓住桌子的邊緣,睜大眼睛,屏 住呼吸,看著父親的手在紙上快速地移動。桌子旁邊的幾個 人戴著帽子出現在草圖上……。

當作品完成的時候,朋友們都來到了呢絨商會的辦公處。

面對著這幅畫,大家都像卡納莉雅一樣,睜大了眼睛,屏住 了呼吸。桌子邊緣的水平直線、四平八穩的椅子、幾位商會 官員頭部的水平線、考究的護牆板泛出沉穩光亮的多層次水 平線,將書面上的五位官員與一位僕人放在一個異常穩定的 結構裡。僕人雖然站在後面,卻在中心的位置,臉上的表情 祥和、 坦率,與五位官員各有懷抱,或暗中盤算、或慷慨陳 詞、或胸有成竹、或察言觀色形成有趣的對比。整個畫面氣 勢十足卻含而不露,非常符合一個商會的特質。按說,林布 蘭一生跟商人打交道,處處吃虧,總會有些不平之氣。但是, 這幅書卻表達出畫家的恢弘與大度。

朋友們紛紛表示他們的意見,他們覺得在這幅畫裡林布 蘭使用了暗示與隱喻的手法,觀者卻可以真切地感覺到這些 呢絨商為自己所擔任的職務感到驕傲。這是一幅簡樸之至的 書作,觀者卻可以直接窺見呢絨商的靈魂深處……。林布蘭 微笑不語,他在感謝著哈爾斯的提醒,「間接,寧可暗示,也 不要用具體的形狀和色彩來描摹……」

凡·隆醫牛難掩激動的心情,三腳兩步奔進他表弟的辦 公室, 劈頭就問:「你有沒有看到你們大廳裡的那幅畫?」表

弟很不情願地從帳本上抬起頭來:「我們都看過了,對這幅 畫,沒有人有什麼深刻的印象。不過,當然了,我們還是會 付錢的……」看到這張冷漠的臉,醫生已經火冒三丈,未等 他說完,便摔門走了。

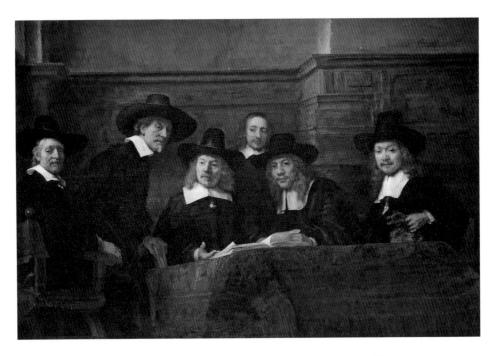

《呢絨商會的董事們》*The Syndics of the Cloth-Makers' Guild* 帆布油畫/1661-1662 現藏於阿姆斯特丹國家博物館

這幅作品是林布蘭職業生涯最後一幅群像肖像畫,表現出高度的繪畫技巧。無論構圖、人物布局、色彩都精美絕倫,真切展現出精準的空間。人物的表情、手勢、目光都彰顯出了個人的性格與心頭所想。整幅作品似乎正在邀請觀者入內,參加這一妙趣橫生的聚會。

呢絨商會沒有任何熱烈的反應,對於林布蘭來說,毫無影響。他根本無動於衷,注意力被荷馬史詩所吸引,早已轉移到下一幅畫作。更何況,此時,韓德麗琪已經臥床不起。 無論家裡的經濟狀況是多麼的拮据,泰特斯仍毫不猶豫地請了女管家蕾貝卡(Rebecca)來幫忙。不但身患肺結核的韓德麗琪已經沒有力量操持家務,只有八歲的卡納莉雅也需要照顧。事實證明,泰特斯的決定是完全正確的。蕾貝卡一進門就抱定宗旨,盡心盡力照顧好韓德麗琪,給林布蘭寧靜,給泰特斯和卡納莉雅以溫暖。當時沒有人想到,最後一位離開這所房子的人竟然就是忠誠的蕾貝卡。

一六六二年八月七日,為了不要父子兩人擔心自己的病情,韓德麗琪趁著林布蘭同泰特斯外出的機會,悄悄請來公證人,立下了遺囑。她微小的財產全數留給卡納莉雅,如果卡納莉雅故去,那麼這些財產屬於泰特斯,如果泰特斯將其用於商務,利潤則全部屬於林布蘭,一直到畫家去世為止。韓德麗琪不會寫字,她鄭重寫下一個端正的十字代替了簽名。這份遺囑是韓德麗琪在病榻上通天徹地想過之後的決定。她竭盡全力維護著她深愛的這三個人,真正是竭盡全力,直到

生命之泉澈底枯竭。

一六六三年十月二十六日,辛勞一生的韓德麗琪去世,享年三十七歲。林布蘭表情平靜,卻力主將韓德麗琪與莎斯 琪亞葬在一起,因為莎斯琪亞去世的時候,他買下了莎斯琪 亞左右的墓地。但是,這個安排卻行不通。十七世紀,阿姆 斯特丹的法律規定,人死後要就近埋葬在教堂墓園。當年住 在布雷街,莎斯琪亞可以埋葬在老教堂;現在住在魯曾運河 旁,家人只得葬在南教堂。得到這個消息,林布蘭馬上賣掉 了莎斯琪亞「左鄰右舍」的墓地,用那筆錢將韓德麗琪葬在 南教堂墓園。這也就是為什麼數百年後,人們到阿姆斯特丹, 只有莎斯琪亞的墓地還在,其他的人,包括林布蘭與韓德麗 琪、包括泰特斯,都無處尋找其安葬之地。

親眼看到了林布蘭為呢絨商會繪製的群像圖,親自到南 教堂送別善良的韓德麗琪之後,病弱的法國男爵讓·路易決 定要返鄉了。在他乘著自己的船航向法國南部的時候,他寫 了一封很長的信給老朋友凡·隆醫生,追懷他們的友誼、追 懷他在荷蘭的漫長歲月,也談到了他與數學、與航海至關重 要的關係。最後,他談到了他們共同的朋友林布蘭,「請代我

向可憐的、壞脾氣的老夥計林布蘭致以謙卑的敬意。終其一 生他都生活在一個虚幻的世界中,這個世界有著無限的美麗 和完滿,以至於世人只能聳聳眉,帶著惡意與嫉妒的嗤笑, 不予理睬。現在他年邁體弱、開始發胖,不久以後,他就會 成為街頭小童同情的對象。當大限來臨時,濟貧專員會把他 帶到某個冷冰冰的教堂裡,放進一個不顯眼的、角落裡的、 無名墓穴中去。可是,有誰比這不幸的傢伙更富有呢?當沉 溺於心中的夢想時,他失去了一切,但同時,他也得到了一 切。

XV. 與神同在

讓,路易說得不錯,在十七世紀五〇年代末六〇年代初, 那樣痛苦的日子也沒有打垮林布蘭。他創作了《聖馬太與天 使》St. Matthew and the Angel,他創作了多幅《基督頭像》 Head of Christ,他創作了《雅各的祈禱》De apostel Jacobus de Meerdere ,以及自畫像 《扮作使徒保羅的林布蘭》 Self-Portrait as the Apostle Paul,無與倫比的祥和、安寧、仁慈 照亮了這許多的傑作。似乎神明們下望人間,給予了這位藝 術家源源不絕的力量。

很多年以前,一六三五年,林布蘭曾經創作《參遜威脅 岳父》Samson Accusing His Father-in-Law,據《聖經·士師 記》Book of Judges 記載,參遜從非利士人的統治下拯救了 以色列人,擔任以色列士師長長達十二年。在這幅畫裡,被 岳父欺騙,受到不公正打擊的參遜,以拇指按住鼻子,表示出 對壓迫者和欺騙者的輕蔑。他向岳父揮舞著拳頭,表達著他要 同命運抗爭到底的氣概。他的表情帶著孩子般的虛張聲勢,叫 喊著,似乎在說:「我證明給你看!我一定會證明給你看!」

一六六三年的林布蘭就在證明給世人看,以一種極端的 方式。

在魯曾運河邊破舊的房子裡, 在對街遊樂場帶來的喧鬧 聲中,以色彩所展現的奇蹟,便是這樣的一種證明。權勢無 限,在情愛方面卻無限失落的《朱諾》 Juno 是一種證明;那 般高傲、那般富麗、那般嫻靜的《手持粉紅色小花的女子》 Woman with a Pink 則是另外一種證明。 林布蘭在這些傷痛 的日子裡,對愛情、對婚姻的思考都集中在這幅為朋友的妻 子所繪製的肖像裡。

女子貼胸手持一朵小花的形象是無數畫家、雕塑家熱愛 的題材,書面總是清晰地表達出女子對愛情的珍惜,對婚姻 的嚮往,早在文藝復興初期就有精采的作品出現。朋友的妻 子沒有將小花放在胸前,而是拿在手上,凝神細看。這樣的 一個動作深深觸動了林布蘭。女子對愛情與婚姻的戒慎恐懼 才是她內心最深沉的思慮。林布蘭從面前模特兒的表情與動 作深切地感覺到了韓德麗琪從未顯露出的內心風暴。他深受 感動,他深感痛悔,他把光線集中在女子的面部與那一抹鮮 亮的粉紅色上,成就了這一幅傑作。

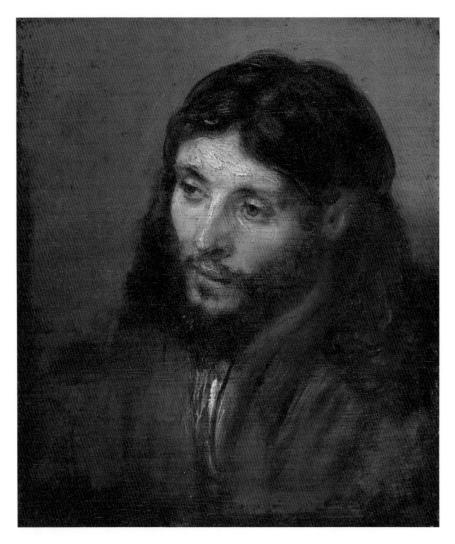

《基督頭像》*Head of Christ* 橡木鑲板油畫(oil on oak)/1658 現藏於柏林藝術博物館

林布蘭創作的基督頭像有很多幅,有的是鑲板油畫,有的是帆布油畫,在濃黑的背景裡,同一位猶太模特兒被溫暖的光線照亮,以不同的正面與側面進入畫面。這些作品收藏在美國紐約大都會博物館、費城美術館、底特律美術館、巴黎羅浮宮等地。我們現在看到的這一幅,收藏在柏林。經過大戰的烽火、經過被盜竊的驚險萬狀,這幅作品由胸像變成了頭像。基督的堅定、祥和、悲憫卻沒有絲毫的改變,猶如溫暖的光芒持續照耀著人間。

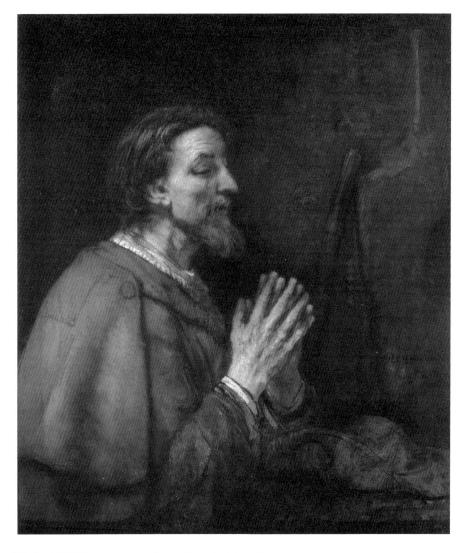

《雅各的祈禱》*De apostel Jacobus de Meerdere* 帆布油畫/1661 私人收藏(private collection)

使徒雅各肩頭配戴扇貝,身邊置放著帽子、什物,表情寧靜,猶如朝聖者。這幅傑作在數世紀之內都被大收藏家們視為珍寶,二十世紀末輾轉來到美洲大陸。一九九一年到二〇〇五年,美國波士頓美術館有幸借展,世人終於得見林布蘭筆下使徒雅各的虔敬。二〇〇七年元月二十五日,紐約蘇富比拍賣一份私人典藏,其中有這幅作品。從此,林布蘭的傑作再次進入私人典藏,世人無緣相見。

歷盡滄桑、不停地把內心的波瀾娓娓道出的荷馬,在這 段時期也是林布蘭傾訴心事的對象。因此,我們可以這樣說,

《荷馬》 Homer Instructing His Pupils 這幅作品不但是那個 時期以極端手段所做出的「證明」的一部分,而且,這幅作 品的出現與林布蘭自己的思慮關係密切。

這一番超現實的「證明」究竟極端到怎樣的程度,只有 身邊的人最清楚。

韓德麗琪去世,林布蘭繼續作畫,從表面看起來,似乎 沒有什麼大的改變。但是卡納莉雅和蕾貝卡都感覺到林布蘭 的精力似乎大不如前了。以前,他握著畫筆的手會停在空中, 隨時準備著再次落在畫布上,現在,他的手無力地垂下了, 停在身側。他的模特兒都是從街上找來的,模特兒走後,他 的視線很快就離開了畫布,顯出「一切都是徒勞」的落寞神 情。然後,他需要一點時間,才能從頹唐當中掙扎出來,重 新回到創作中。

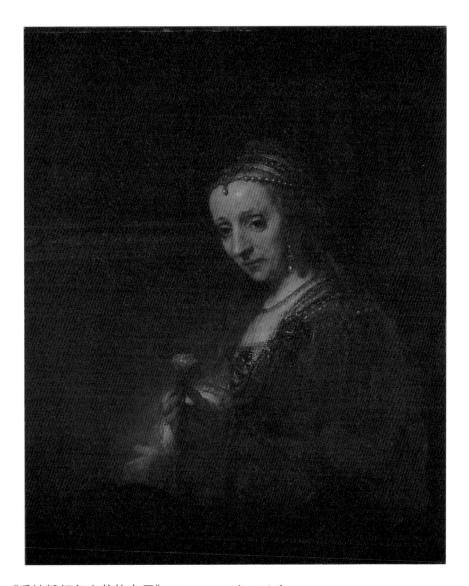

《手持粉紅色小花的女子》 $Woman\ with\ a\ Pink$ 帆布油畫/1663 現藏於紐約大都會博物館

幾個世紀以來,評論者們面對這幅作品津津樂道著晚年的林布蘭眼力甚佳、筆力千 鈞,竟然將女子的衣著首飾描摹得如此細膩,卻少有人看清楚了畫家內心的沉痛, 以及林布蘭對人生、對愛情、對婚姻的深切體悟。

Public Domain @ The Metropolitan Museum

一六六四與一六六六兩年,他所創作的兩幅全然不同的《蕾克雷迪雅》Lucretia,模特兒都是他記憶中的韓德麗琪。年輕的韓德麗琪為林布蘭奉獻了整整的一生,林布蘭在自己處境最為艱難的日子裡以這樣的作品表達了他對這位仁慈女子最高的敬意、最深切的懷念。

一六六四年底,林布蘭一家因為付不出年租一百二十五 盾,不得不搬到洛里耶運河附近的一所小房子,這個住所只 有三間屋子,光線都很差。泰特斯四處張羅希望能夠為林布 蘭找到為書籍畫插圖的工作,結果都是不歡而散。林布蘭依 然不肯屈就、不肯改變繪畫的原則,無論他的處境如何艱難。

就在這樣的困境中,從一個比較明亮的空間轉換到了一個光線昏暗的空間,林布蘭不疾不徐創作了《猶太新娘》
The Jewish Bride,不但謳歌了婚姻的神聖,更將他內心裡對韓德麗琪的痛悔化作溫柔而熾烈的情感,使得這幅作品更加具有撼動人心的力量。

一天,林布蘭看著忙出忙進的蕾貝卡,很親切地跟她說, 他很想畫一幅畫,來描寫使徒雅各的父母,以撒(Isaac)同 利百加(Rebekah)得到神的啟示,幸福美滿的婚姻。忙著 整理房間的蕾貝卡頭也沒抬,好啊、好啊地虛應故事。林布蘭笑著跟她說,你是蕾貝卡,與利百加同名,就請你擔任新娘的模特兒,好不好啊?蕾貝卡這才知道事態嚴重了,於是很嚴肅地跟林布蘭說:「我是蕾貝卡,不是利百加……」話沒說完竟然呆住了,因為她發現,利百加的發音同蕾貝卡竟然完全一樣。她臉紅了,矜持地笑了起來。

果不其然,現代英語將利百加的名字寫作 Rebecca,與 蕾貝卡的英語拼寫完全相同。林布蘭知道了一定開心得大笑 不止。

搬出魯曾運河邊的房子之前,林布蘭曾經收過一個學生,現在的藝術史都記載著阿爾特·德·海爾德 (Aert de Gelder, 1645-1727)是林布蘭最後的一個學生,他跟林布蘭學畫的時間是在一六六一到一六六三這兩年,藝術史家也認為海爾德是林布蘭最優秀的追隨者。剛到魯曾運河邊的阿爾特只有十六歲,他本來是塞繆爾·凡·霍赫斯特拉滕(Samuel Dirksz van Hoogstraten, 1627-1678)的學生。塞繆爾在四〇年代曾經是林布蘭的學生之一,他始終感謝著林布蘭的教導,認為是終生受用不盡的寶貴經驗。一六六二年

他離開荷蘭抵達維也納(Vienna),之後又抵達倫敦,繪畫事業相當成功,寫作方面也頗有成績。晚年,他回到荷蘭,繼續著書立說。在他的著作裡,推崇林布蘭的藝術成就不遺餘力。因為有過很好的師生之誼,所以當塞繆爾準備遠行之際,便把自己的學生阿爾特推薦給林布蘭。一六六一年,林布蘭的日子相當艱難,得到這樣一個可愛的學生,自然非常的歡喜。阿爾特的出現是否振奮了林布蘭這兩年的創作精神,已經不可考,但是一些藝術史專家似乎認為阿爾特·德·海爾德是將林布蘭晚年的畫風繼承得最為澈底的一位荷蘭畫家,尤其是他在一六八五年繪製的《大衛王》King David,現在典藏於阿姆斯特丹國家博物館,「不僅形似而且神似」他的老師林布蘭的作品。當然,這是見仁見智的說法。

一六六四年到一六六六年的住所是林布蘭抵達阿姆斯特 丹之後所住過的最差的地方,室內光線昏暗讓畫家吃足了苦 頭。他的眼睛幾乎要失明了。就在這個時候,泰特斯終於經 由法院的判決從莎斯琪亞的親戚那裡討回了五仟盾的現金。 好的結果便是林布蘭因此順利地搬回了魯曾運河邊光線比較 充足的房子。

明月 林布蘭感覺自己同那些古希臘的追隨者一樣,傾聽著智者荷馬的講述。光線照亮了荷馬的頭部 表達出林布蘭對荷馬的理解與敬意 晨光、夕照,如此真實 肩膀與雙手。他身邊的 、如此溫暖。背負歷史重擔的雙肩、睿智的眼神、強有力的手勢 切都沉浸在暗色與朦朧中,唯他自己照亮了面前的昏暗,

猶如

《荷馬》Homer Instructing His Pupils 帆布油畫/1663 現藏於海牙莫瑞泰斯皇家美術館

一六六七年,魯曾運河邊來了一位貴客,他就是佛羅倫 斯的顯貴麥迪奇大公爵 (Grand Duke of Tuscany, Cosimo dé Medici, 1642-1723)。富可敵國、權勢無限的麥油奇家族 的文藝復興藝術品收藏無與倫比。這位大公爵,就是一六七 ○年登基的科西莫三世(Cosimo III dé Medici, 1670-1723 在位),這位主掌政權最久的麥迪奇家族成員尊重藝術與知 識,不但有絕佳的審美意識,並且眼光獨到。他來到魯曾運 河,拜訪林布蘭,表達了他的敬意,稱道這位荷蘭書家遠近 聞名的藝術成就。林布蘭平靜而安詳地回應了麥油奇的善意, 並沒有在心裡引起波瀾。

泰特斯贏回部分錢財的另外一個結果卻不是林布蘭所期 待的,那就是在一六六八年三月,患有肺結核的泰特斯與一 位名叫瑪格德萊納・凡・羅 (Magdalena van Loo, 1641-1669)的女子結婚,婚後他們在蘋果市場街瑪格德萊納母親 的房子裡建立了小家庭。林布蘭舉步維艱地參加了婚禮,滿 心的愁緒、滿心的不捨。之後,為了取悅這個女子,林布蘭 甚至為小倆口畫了一幅極為富麗的肖像畫。銀匠的女兒瑪格 德萊納卻嫌畫家把她畫得「老氣」,說了許多極不客氣的話。

她也公開蔑視林布蘭的「貧窮」、認為自己若是再等一等,一 定可以嫁得更好……。如此這般,泰特斯的婚姻沒有給林布 蘭帶來一個女兒,反而讓他感覺差不多是失去了唯一的兒子。

更要命的是, 這個失去很快就變成了事實。泰特斯在婚 後不久的同年九月就故去了。這個打擊太過慘烈,林布蘭心 碎不已,終於病倒,完全沒有力量去參加在西教堂舉行的葬 禮。

從葬禮上回來,卡納莉雅告訴父親,瑪格德萊納懷孕了, 不久,林布蘭就可以做祖父了。林布蘭並沒有因為這個消息 而感到歡愉,他靜靜地說:「又有一個離我很遠的人要來到這 個世界上了。」

在一六六六年到一六六九年間,林布蘭創作了油畫《浪 子回頭》Return of the Prodigal Son。畫面上,父親張開雙臂 擁抱著、撫摸著終於歸來了的兒子。左側照射進來的光照亮 了滿心的痛惜、慈愛與欣慰,極其凝鍊地突出了巨大的感情 力量。此時的林布蘭,卻是肝腸寸斷,常常需要酒精的慰藉, 已經走到了離牛命終點不遠的地方。

《猶太新娘》*The Jewish Bride* 帆布油畫/1665 現藏於阿姆斯特丹國家博物館

忠心耿耿的管家蘭貝卡極為稱職地擔任了模特兒。但是,林布蘭完全不急於完成這幅作品,他花了將近三年的時間,慢慢地將這幅作品完美地呈現在世人面前。美好的婚姻是多麼的令人嚮往、多麼的神聖啊。婚姻關係中的兩個人對對方的理解、尊重、愛護是多麼的值得謳歌啊。梵谷(Vincent van Gogh, 1853–1890)說:「我只要啃著硬麵包在這幅畫面前坐兩個星期,即使少活十年都甘心。」

就在泰特斯準備婚事的時候,林布蘭曾經在一個靜夜裡 問過卡納莉雅:「也許,要不了多久,你也要結婚了吧?」只 有十三歲的卡納莉雅靜靜地抬起頭來,露出了非常成熟的表 情,很鄭重地跟父親說:「我哪裡都不去,就在家裡陪伴 您。」看到父親眼睛裡的淚光,卡納莉雅低下頭去,握緊手 中沉重的石臼,繼續研磨著臼裡的瑪瑙顏料……。

想不到的,一六六七年,一位二十歲的窮畫家柯瑞利。 蘇霍夫 (Cornelis Suythov, 1646-1691) 出現在魯曾運河 邊, 他希望成為林布蘭的學生。卡納莉雅開出了條件, 要他 小心注意著林布蘭的舉動,如果老人在書室裡飲酒,一定要 想辦法勸阳。蘇霍夫不認為這是什麼大不了的事情,便滿口 答應。非常的意外,當林布蘭摸出了酒瓶,蘇霍夫溫言請他 爱惜健康的時候,他竟然一反平日的溫和,勃然大怒,咆哮 著,將蘇霍夫趕了出去。

兩年中發生了許多事情,尤其是泰特斯的亡故,以及泰 特斯去世後,瑪格德萊納的巧取豪奪,使得卡納莉雅和蕾貝 卡的工作更加繁重。 小孫女蒂蒂亞 (Titia van Rijn, 1669-1715)是林布蘭的開心果,但是其母的無知與霸道也讓這短 暫的歡樂迅速凝結成苦果。

一六六九年八月的一天,瑪格德萊納帶了孩子來,喝了 容……。猛然間,房門大開,瑪格德萊納氣勢洶洶衝進來, 指著林布蘭的鼻子大罵,指青他偷了自己一袋金子……。卡 納莉雅驚呆在當地,說不出話來。蕾貝卡畢竟老成,穩住心 神,仔細檢視尚未來得及收拾的茶桌,一個錦緞做的小手袋 高踞在一疊洗燙好的茶巾之上。於是,她指著那個小手袋跟 瑪格德萊納說:「這是不是你的那一袋金子啊?」瑪格德萊納 馬上伸出手去把那袋子抓起來,把裡面的東西倒在桌上,一 五一十地清點起來……。待她滿意地抬起頭來,面前只有滿 臉寒霜的蕾貝卡,卡納莉雅攙扶著林布蘭早已上樓去了。瑪 格德萊納只好帶著搖籃離去。蕾貝卡連道別的話也省了,一 言不發, 用力將大門乓地一聲關緊, 幾乎夾住了她的裙 子.....。

就在這個時候,蘇霍夫來了。他走進大門,走上樓來, 看到了他的老師。

跟兩年前相比,林布蘭的狀態有很大的改變,他站在畫

架前,穿著一件沾滿顏料的破工作服,那件工作服本來是什 麼顏色已經完全不能辨認。他確實是衰老了,白髮蒼蒼、滿 臉皺紋,異常消瘦;但他的神情卻是平和的,帶著微笑。蘇 霍夫看到林布蘭,向他一鞠躬,問候的話還沒有說完就看到 了他正在書的自書像。自書像上的林布蘭微笑著,那是看盡 人間冷暖、無比通達、含蓄、坦誠、睿智的微笑。蘇霍夫被 這幅自畫像深深地吸引,呆立在當地幾乎無法動彈。林布蘭 微笑不語,靜靜看著這個年輕人。

「好像是一位將軍,雖然輸了一場戰役,但是他知道, 他確切地知道,他必然會贏得整個的戰爭……」蘇霍夫喃喃 白語。

「你是一個勇敢的年輕人,被趕走以後,竟然回來了。」 林布蘭微笑著。

蘇霍夫趕快解釋:「兩年前,是您的女兒要我……」 林布蘭的笑容更加慈愛:「我知道,我知道……」

蘇霍夫看到了在桌子旁邊清洗畫筆的卡納莉雅,簡直不 敢相信自己的眼睛, 兩年以前她還是個小女孩, 現在竟然是 一位美麗的少女了。他張口結舌,好不容易說出了問候的話。

卡納莉雅很嚴肅地問他:「你還是想要做我父親的學生嗎?」 「非常想。」蘇霍夫回答。

「除了做學生,我還要請你擔起保護這個家的責任,你 能夠辦得到嗎?」卡納莉雅望著蘇霍夫的眼睛。

「我一定能夠做得到……」蘇霍夫沒有迴避卡納莉雅懇 切而銳利的注視。

在卡納莉雅下樓去的時候,她聽見父親嘶啞的聲音裡有 著歡快:「這回我們會相處得更好,」父親笑了起來:「說不 定,我們在一起會很快樂……」

卡納莉雅聽到這裡,淚流滿面。她沒有看到父親皺紋密 布的臉上也淌滿了淚水。站在樓梯邊傾聽一切的蕾貝卡一邊 撩起圍裙拭淚,一邊開心地想,現在好了,不管誰上門來, 訛詐也好逼債也罷,都不用怕了。這個結實的小夥子一定有 辦法把這些壞東西趕出去。感謝上帝,給我們送來了這麼好 的一個人。

蘇霍夫住淮了魯曾運河旁邊的這所房子,跟林布蘭一樣 足不出戶,勤奮工作。

《凡德林登教授肖像》 *Jan Antonides van der Linden* 蝕刻、直刻與凹版鐫刻 B.264/1665

一六六四年,凡德林登教授辭世,一位萊登的出版商準備大量印製教授的遺作,找 到泰特斯詢問能否幫忙尋找一位熟悉凹版鐫刻技法的版畫家為教授製作卷首插圖。 泰特斯極力推薦自己的父親林布蘭。因之,林布蘭拿到了他生平最後一份版畫訂單, 他雖然施展了精湛的蝕刻、直刻與凹版鐫刻技藝,但並不適合大量印製。於是,世 界上多了一幅絕妙的肖像版畫,藝術家卻沒有拿到分文的報酬。

有一天,他看到了林布蘭一六五五年的蝕刻與直刻作品 《亞伯拉罕獻祭》Abraham's sacrifice, 感覺到畫面上的雷霆 萬鈞,緊張得臉都白了。他又看到一六五六年的蝕刻與直刻 作品《亞伯拉罕招待天使》Abraham entertaining the angel, 畫面的和諧、亞伯拉罕臉上的順從、祥和讓蘇霍夫感動得熱 淚盈眶。看到此情此景,林布蘭拿出一幅一六六五年的蝕刻、 直刻與雕凹線法作品。這就是著名的醫學教授凡德林登(Jan Antonides van der Linden, 1609–1664)肖像。林布蘭心平 氣和地講出原委,這是他收到的最後一張版畫訂單的作品。 當時,凡德林登教授辭世,萊登一位出版商請林布蘭為教授 的遺作《希波克拉底》Hippocrates繪製一幅卷首插圖。這部 書論及的是古希臘醫藥學家希波克拉底(Hippocrates, 460-377 BC)的事蹟,「有關醫藥學之父的論述,教授的重要作 品,是泰特斯張羅到的。」林布蘭的眼睛裡滿是溫柔:「出版 商希望我只使用雕凹線法,這樣他們就可以印製上千張。但 是,我是蝕刻藝術家,我交出的銅版只能印製上百張。所以, 他們就拒絕了,我讓泰特斯失望了。」蘇霍夫看著林布蘭, 他絲毫沒有失望的樣子,他相當的自豪。蘇霍夫笑了:「我沒 看過這位教授的大作,但是看到這幅作者肖像,可以感覺到 他的詼諧和睿智,尤其是來自側上方的光線,照亮了他的臉、 衣領、袖口和他手裡的書,真是妙極了……」

「那就夠了。」林布蘭開心地笑了,在蘇霍夫肩頭拍了 一記。

心情的愉快並沒有減緩林布蘭持續衰老的速度,他每工 作四十分鐘就必須坐下喘息一陣。蘇霍夫看著他,儘量掩飾 著自己的憂心,隨口請教一些繪畫方面的問題,努力自然地 延長著林布蘭休息的時間……。

一六六九年十月二日,樓下傳來喧鬧聲,一個骨董商想 要淮門杳看林布蘭的收藏,他居然說,林布蘭的收藏在最近 十年內從零又增長到了一個很可觀的規模,他要來看看,為 不久以後的拍賣做一點準備……。 蕾貝卡不肯讓他上樓,於 是爭執起來。蘇霍夫飛奔下樓,抓住了骨董商的脖領子,一 直把他拎到大街上。 骨董商氣急敗壞:「你不過是個學生而 已,你有什麼權力阻止我……」蘇霍夫居高臨下,氣定神閒: 「我是林布蘭大師的管家。」窗戶上露出了卡納莉雅和蕾貝 卡驚喜的笑臉。

這一天的夜間,林布蘭沒有持續工作到深夜,他吃了醫 牛開給他的藥粉,喝了蕾貝卡燉的魚湯,跟蘇霍夫有一場相 當嚴肅的談話。

門外狂風怒吼,落葉與斷枝不斷地掃到房頂上、窗戶上, 發出劈里啪啦的聲響。林布蘭慢慢地開始說:「要不了多久, 狂風就會把我掃走了……。我的女兒早已告別了童年,她已 經是一個大人了。我卻變成了一個孩子,一個喜歡玩具的孩 子……。現在,回頭看,我很後悔,我沒有好好地照顧我的 孩子,我本來應該照顧人,而不是照顧破爛的舊東西……。 那個骨黃商喜歡我的東西,他還會再來的……」

蘇霍夫說:「我不會讓他進門……」

林布蘭微笑了:「那不是重點。人的靈魂是一個很奇怪的 東西,它只有在泊不得已的時候才會順從理智和心靈……。 加果我的眼睛沒有欺騙我,我相信,您愛卡納莉雅……」

蘇霍夫馬上回答:「當然。」

「那麼,你必須以你心目中神聖的東西起誓,你會永遠 好好地照顧這個孩子。」林布蘭生平第一次對一個人提出了 他的請求。

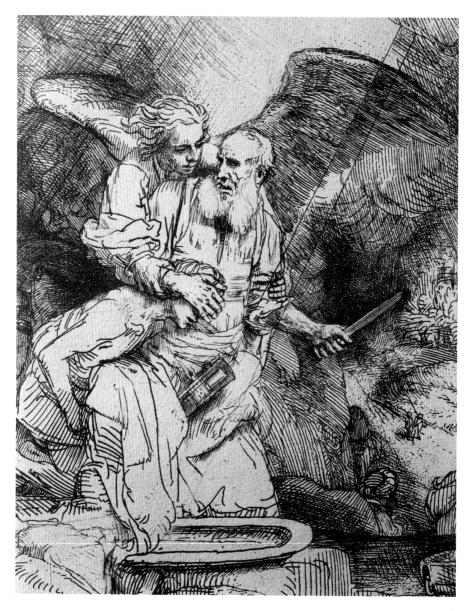

《亞伯拉罕獻祭》 Abraham's sacrifice 蝕刻與直刻 B.35/1655

上帝為了試煉亞伯拉罕的忠誠,要亞伯拉罕弒子獻祭,畫面充滿雷霆萬鈞的緊張氛圍。天使突然介入伸手護住孩子,亞伯拉罕的左手僵直不動,決定命運的匕首便懸在了空中,成為定格。林布蘭輝煌的版畫藝術在這幅作品裡臻於顛峰。

勇敢、堅定、腳踏實地的蘇霍夫給了他的老師最為切實 的保證。

大大地鬆了一口氣的林布蘭在這個夜晚又和卡納莉雅談 了很久,這才安心地在狂風的呼嘯聲中睡熟了。

此時此刻,在德爾夫特(Delft),溫和、冷靜的維梅爾 正用明麗的色彩、細膩的筆法精心繪製 《地理學家》 The Geographer •

十月四日,林布蘭躺在床上,沒有起身。他清楚地知道, 最後的時刻來了。蘇霍夫和卡納莉雅還是請來了醫生。醫生 告訴他們,病人已經不再需要醫生,他現在需要的是一位牧 師。

林布蘭卻跟蘇霍夫說:「卡納莉雅有一本《聖經》,請你 找到有關雅各的一段,他同天使角鬥的一段。」

卡納莉雅在〈創世紀〉中找到了這一段文字。

蘇霍夫開始讀:「……只剩下雅各一人,有一個人來同他 角鬥,直到黎明。那人見自己摔不過他……那人說:『天黎明 了, 容我去吧。 』 雅各說: 『你不給我祝福, 我就不容你 去。』那人說:『你叫什麼名字?』他回答:『我叫雅各。』

那人說:『你的名不要再叫雅各,要叫以色列。因為你與神、 與人角力,都得了勝』。」

此時此刻,林布蘭慢慢地舉起右手,畫畫、刻銅版、轉 動印刷機的右手,喃喃自語:「……只剩下雅各一人,有個人 來同他角鬥,直到黎明……。他沒有屈服,反而抵抗……。 他抵抗,因為這是上帝的旨意……。我們應該抵抗,直到黎 明……」

林布蘭將那隻被顏料染得再也洗不乾淨的右手放在胸 前,用全身的力量豎起了食指,說出了最後的一句話:「…… 那人說,你的名字不再叫雅各,要叫林布蘭。因為你與人、 與神角力,都得了勝,得到最後的勝利,獨自一人……,但 得到了最後的勝利。」

林布蘭的嘴角掛上了坦然的、勝利的微笑,閉上了眼睛, 離開了這個世界,以一位先行者的身分。

十月八日,林布蘭被葬於西教堂。蘇霍夫打通關節,將 一年前下葬的泰特斯的遺體遷移到離林布蘭不遠的墓穴中。

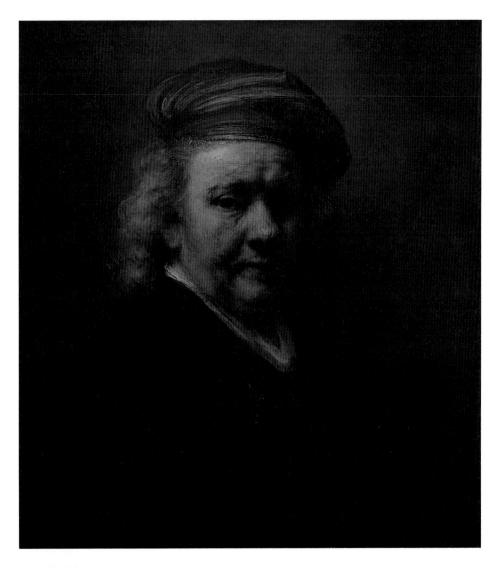

《自畫像》Self-Portrait 帆布油畫/1669 現藏於海牙莫瑞泰斯皇家美術館

抵達生命的盡頭,林布蘭身著簡樸的黑色外衣,卻用金銀織品裹住了滿頭白髮,眼神睿智、溫和,帶著笑意。技巧依舊嫻熟,筆觸依舊流暢,大師充分展現他無比的 勇氣、無比的自信、無比的自豪。

魯曾運河邊的家庭消失了,房內物品被搬出拍賣。蕾貝 卡最後看了一次《猶太新娘》,將房門鑰匙交還善良的房東, 在鄰居們充滿敬意的注視中挺直背脊,緩步離開。

一六七〇年,蘇霍夫與卡納莉雅結婚。婚後,夫妻倆人 來到遠東的一個島國,在一個現在叫做雅加達(Jakarta)的 地方定居。他們有一個兒子,名叫林布蘭。他們也有一個女 兒,名叫韓德麗琪。

再說幾句話

二〇一五年四月,阿姆斯特丹舉辦林布蘭晚年藝術風格 大展。展事盛大到今阿姆斯特丹人吃驚不已,二十五萬訪客 從世界各地湧入,一下子將阿姆斯特丹擠得水洩不通,為了 控制白天的參觀人數 , 國家博物館不得不開放晚間參觀時 間.....。

阿姆斯特丹人不太明白,因為他們以為,世界上多半的 藝術愛好者還是比較中意色彩更為明朗的維梅爾……。

這一回,不是憂心不已的凡。降醫生、不是感慨萬端的 法國男爵讓・路易、也不是忠誠的蘇霍夫,而是無數身著輕 便休閒裝、腳踏運動鞋的男女老少,他們使用各種語言跟阿 姆斯特丹人說明他們的觀感:「維梅爾很好,非常好,什麼問 題也沒有,有問題的是你們這些阿姆斯特丹人。你們怎麼總 是後知後覺,林布蘭活著的時候遠遠走在世界的前面,現在 還是走在你們的前面。他是永遠的先行者,追隨他的人、熱 愛他的人與日俱增……」他們語重心長,提出積極的建議:

「阿姆斯特丹必須大量地興建旅館、飯店、咖啡館……。要 知道,到了二〇六九年,到了二一〇六年……,將會有更多 的人湧向這裡,來探望林布蘭,你們得預先做好準備……」

《紐約時報》的記者妮娜 · 席格爾微笑著, 面對著博物 館門前林布蘭的肖像,坐在鬱金香花叢中,聽著沸騰的市聲, 輕撫鍵盤,向全世界發出了如實報導。

林布蘭 年表

1606年

7月15日,林布蘭·哈門斯·凡·萊 茵出生於荷蘭萊登,一個經營得法的 磨坊主家庭,他是這個家庭的第九個 孩子。

1620年

結束拉丁學校學業,考進萊登大學。 師事萊登畫家史汪寧柏格。

1623年

來到阿姆斯特丹,師事歷史題材畫家 拉斯曼。

1624年

返回萊登,同里凡思共同創建畫坊, 成為職業畫家、版畫家,並招收學生。 大量創作人物肖像、自畫像,創作五 幅描述感官傳奇的系列作品。

1625年

創作《聖司提凡殉教》。

1626年

造訪阿姆斯特丹,返回萊登。創作《帕拉墨得斯面對阿伽門農》、《托比特責怪安娜偷小羊》。

1627年

創作《無知的財主》。

1628年

創作《以馬忤斯的晚餐》。

1629年

創作《懊悔的猶大退還三十塊銀錢》。

1630年

創作《耶利米哀悼耶路撒冷被燬》。

1631年

定居阿姆斯特丹。

1632年

創作《杜爾普教授的解剖課》,接受大 量肖像訂單。

在十五年之內為腓特烈・亨利親王創

作七幅有關耶穌牛平的書作。

1633年

創作万幅銀針素描。 創作《弗滕波哈特牧師肖像》,自此, 在作品上簽名: 林布蘭。 創作《基督在怒海加利利》。

1634年

與莎斯琪亞·尤倫堡結婚。創作《如 花的莎斯琪亞》。

1635年

創作《參孫威脅岳父》。

1639年

在布雷街置產,此地在1911年成為 林布蘭故居博物館。

1641年

兒子泰特斯出生。

凡. 隆醫生成為林布蘭的家庭醫生, 在他的札記中,詳細記敘了林布蘭的 牛平事蹟。

創作蝕刻版畫《風力磨坊》、《安斯洛 牧師肖像》。

1642年

1643年

創作蝕刻版書《三棵樹》。

1645年

創作蝕刻版畫《甌瑪若河景》。

1646年

創作蝕刻版畫《基督佈道》(《一百基 爾德》)。

1648年

創作第二幅《以馬忤斯的晚餐》。

1649 年

韓德麗琪·斯多弗爾斯進入林布蘭的 生活,成為終生伴侶。

1650年

創作蝕刻版畫《有一隻牛的風景》。

1652年

開始創作蝕刻版畫《牧羊人的頂禮》 (夜景畫),創作油畫《身著工作服的 自畫像》。

1654年

女兒卡納莉雅出生。 創作《浴女》、《花神》(《韓德麗琪》), 莎斯琪亞去世。完成作品《夜巡》。 創作素描《身著工作服的自畫像》。

1655年

創作蝕刻直刻版畫《亞伯拉罕獻祭》。

1656年

被宣布破產,搬出布雷街大宅。

1658年

搬入魯曾運河旁一所小房子。 創作《泰特斯》、《雅各與天使角鬥》、 《基督頭像》。

9月24日,布雷街大宅被搬空,林布蘭的全部財產被拍賣盡淨。

1659年

創作《韓德麗琪肖像》、創作自畫像。

1661年

完成《克勞迪·基維里斯密謀起義》、 《雅各的祈禱》。

1662年

創作《呢絨商會的董事們》。

1663年

10月26日,韓德麗琪去世。 創作《手持粉紅色小花的女子》、《荷 馬》。

1664年

創作以記憶中的韓德麗琪為模特兒的 《蕾克雷迪雅》。年底因付不出房租而 遷居洛里耶運河邊一所陰暗的小房 子。

1665年

創作《猶太新娘》。接受最後一份版畫 訂單 , 創作蝕刻直刻雕凹線法版畫 《凡德林登教授肖像》。

1666年

創作第二幅《蕾克雷迪雅》,泰特斯通 過訴訟贏回被莎斯琪亞之親屬詐取的 錢財,林布蘭一家得以搬回魯曾運河 旁的房子。

1668年

泰特斯同瑪格德萊納·凡·羅結婚, 數月後去世。創作《浪子回頭》。

1669年

孫女蒂蒂亞出生。

創作自畫像。 10 月 4 日, 林布蘭去 $ext{#}$ 。

瑪格德萊納去世,蒂蒂亞由凡·羅家 族撫養。

1670年

卡納莉雅同柯瑞利·蘇霍夫在阿姆斯 特丹結婚 ,婚後遷居遠東印度尼西 亞。

1673年

林布蘭的外孫出生,取名林布蘭。

1678年

林布蘭的外孫女出生 , 取名韓德麗 琪。

藝術家、作家、詩人塞繆爾·凡·霍 赫斯特拉滕的著作出版。 在這本書 裡,作者大力宣揚了他的老師林布蘭 的創作理念與技法。

1684年

女兒卡納莉雅去世。

1691年

女婿蘇霍夫去世。

1715年

孫女蒂蒂亞去世。

1956年

林布蘭三百五十歲冥誕,七十五塊被 後世藝術家修過的林布蘭蝕刻銅版在 美國北卡羅萊納州被發現,此時,這 批銅版已經失蹤二十五年。

2005年

林布蘭二十四歲時在銅版上創作的油 畫自畫像,於千禧年年底在斯德哥爾 摩瑞典國家博物館被盜,五年後,在 哥本哈根被發現,被追回。

2006年

林布蘭四百歲冥誕,荷蘭舉國歡慶, 阿姆斯特丹國家博物館、林布蘭故居 博物館等機構舉辦特展。

2015年

林布蘭十八歲時的重要鑲板油畫作品 《無意識的病人》(《嗅覺傳奇》)在美 國新澤西州被發現,美國荷蘭藝術大 收藏家卡普蘭典藏了這幅作品,並於 2016 年起於洛杉磯蓋蒂博物館展 出。

2020年

林布蘭二十六歲時在橡木鑲板上創作的油畫《年輕女子的肖像》被位於美國賓夕法尼亞州的阿倫敦美術館典藏多年,於2018年送到紐約大學保養、清潔。保養過程中由於畫面上的顏料過於厚重而被質疑這幅畫作是否出自林布蘭而非其助手。經過清潔、修復,

經過再次專業鑑定,專家們一致認為 這幅傑作確實是林布蘭作品,交還阿 倫敦美術館繼續典藏。

2023年

林布蘭於 1635 年為家鄉萊登的兩位 老人家繪製的兩幅肖像畫(尺寸為高 8 英寸,寬 6.5 英寸)被發現,並被 確定是林布蘭的手筆。肖像畫的主人 是一對夫妻,是林布蘭家庭的遠親, 也是近鄰。佳士得初步估計,這兩件 作品將以六百到一千萬歐元的價格被 收藏。

Rembrandt. 延伸閱讀

- 1. Rembrandt's First Masterpiece by Per Rumberg with Holm Bevers (2016 The Morgen Library & Museum, New York)
- 2. Rembrandt on Paper by Hilary Williams (2009 The J. Paul Getty Museum, Los Angeles)
- 3. Rembrandt-Caravaggio by Duncan Bull et.al. (2006) Waanders Publishers, Zwolle. Rijksmuseum, Amsterdam)
- 4. Rembrandt by Michiel Franken et.al. (2006 Waanders Uitgevers, Zwolle. Museum Het Rembrandthuis, Amsterdam)
- 5. The Rembrandt House Museum Amsterdam by Fieke Tissink (2005 Ludion, Amsterdam-Ghent)
- 6. Rembrandt by D. M. Field (2003 Regency House Publishing Ltd. London)

- 7. Collecting Rembrandt Etchings from the Morgan by Anne Varick Lauder (2003 The Morgan Library & Museum, New York)
- 8. Royal Cabinet of Paintings Mauritshuis Guide (2000 The Hague and Friends of the Mauritshuis Foundation, The Hague)
- 9. Rembrandt by Helen Digby (1995 Brompton Books Corporation, London)
- 10. The Complete Etchings of Rembrandt: reproduced in original size/Rembrandt van Rijn; edited by Gary Schwartz (1994 Dover Publications, Inc. New York)
- 11. The World of Rembrandt 1606–1669 by Robert Wallace and Editors of Time-Life Books (1968 Time Inc. New York)
- 12. Rembrandt by Wilhelm Koehler (1953 Harry N. Abrams, Inc. New York)

德意志的上帝代言人——杜勒 韓 秀/著

文藝復興不只發生於義大利,它可是全歐洲的盛會!本書將帶您認識與達·文西齊名,將文藝復興思想帶回德國發揚光大的偉大藝術家——杜勒。杜勒出生於金匠家庭,十三歲時無師自通,以銀針素描畫出第一幅自畫像,技術堪與達·文西、林布蘭並列。杜勒同時還是史上第一位身兼出版家的插畫家,1498年出版《啟示錄》插圖本。從編輯、印刷、裝幀、銷售,杜勒一手包辦,展現了無人能望其項背的精湛手藝。杜勒前衛的思想與實踐力,讓藝術有了開創性的發展。關於杜勒,還有更多的魅力,趕緊翻開本書,一起探尋他的斜槓人生!

神的兒子——埃爾·格雷考 韓 秀/著

文藝復興時期,眾人紛紛前往義大利尋求藝術發展 之際,只有他離開人人嚮往的義大利,轉往西班牙發 展,他是來自希臘克里特島的埃爾·格雷考。埃爾·格 雷考尊崇自己的信念創作藝術,充滿張力的構圖、細長 的人物比例是其最大的特色。他不但喚醒了西班牙的文 藝復興,也為後世開闢一條嶄新的道路,著名的藝術家 塞尚、畢卡索等人,都是受到他的啟發。全書以歷史文 獻為骨幹,淺白生動的文字為血肉,小說式的對白,潛 移默化地引領讀者認識這位充滿神祕色彩的藝術家。

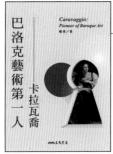

巴洛克藝術第一人——卡拉瓦喬 韓 秀/著

卡拉瓦喬是巴洛克藝術的先驅,他崇尚騎士精神,身體裡流著一股英雄血液。然而,這股正義之氣卻使他的一生顛沛流離,流亡成為他無法逃避的宿命。儘管如此,他仍舊沒有被黑暗的命運擊倒。他忠於自己,尊崇自然,以敏銳的觀察力,描繪其筆下的人物。尤其善於利用光線的明暗,襯托出立體的空間感,使畫面充滿戲劇性的效果,為當時的藝術發展點亮一盞明燈,成為後輩藝術家們的楷模。讓我們翻開書頁,跟著韓秀生動的文字,穿越時空,細細咀嚼卡拉瓦喬精彩的一生。

國家圖書館出版品預行編目資料

永遠的先行者: 林布蘭/韓秀著.--初版一刷.--

臺北市: 三民, 2023

面; 公分.--(藝術家)

ISBN 978-957-14-7649-0 (平裝)

1. 林布蘭(Rembrandt Harmenszoon van Rijn, 1606-

1669) 2. 畫家 3. 傳記 4. 荷蘭

940.99472

112008380

> 藝術家

永遠的先行者——林布蘭

作者中韓秀

責任編輯 簡敬容美術編輯 陳欣妤

發 行 人 劉振強

出版者 三民書局股份有限公司

地 址 臺北市復興北路 386 號 (復北門市)

臺北市重慶南路一段61號(重南門市)

電 話 (02)25006600

網 址 三民網路書店 https://www.sanmin.com.tw

出版日期 初版一刷 2023 年 9 月

書籍編號 S782710

ISBN 978-957-14-7649-0